VI与标志设计必修课
（Illustrator版）

荆爽　林钰森　编著

清华大学出版社
北京

内 容 简 介

本书是实用性强的VI与标志设计书籍,注重VI与标志设计的行业理论及项目应用。全书循序渐进地讲解了理论知识、软件操作。

本书共分为10章,主要内容包括VI与标志设计的基础知识、VI与标志设计基础色、VI与标志设计的类型、VI与标志设计的应用行业、食品业VI与标志设计、服装品牌VI与标志设计、美妆品牌VI与标志设计、餐饮品牌VI与标志设计、文创企业VI与标志设计、房地产VI与标志设计。在第5～10章中,对项目进行了细致的理论解析和软件操作步骤讲解。

本书针对初、中级专业从业人员编写,也适合各大院校VI设计、平面设计、广告设计、包装设计等专业学生,还可作为高校教材、社会培训教材使用。

本书封面贴有清华大学出版社防伪标签,无标签者不得销售。
版权所有,侵权必究。举报:010-62782989,beiqinquan@tup.tsinghua.edu.cn。

图书在版编目(CIP)数据

VI与标志设计必修课:Illustrator版 / 荆爽,林钰森编著. —北京:清华大学出版社,2022.5（2024.1重印）
 ISBN 978-7-302-60347-4

Ⅰ.①V… Ⅱ.①荆…②林… Ⅲ.①企业－标志－设计②图形软件 Ⅳ.①J524.4②TP391.412

中国版本图书馆CIP数据核字（2022）第042215号

责任编辑: 韩宜波
封面设计: 杨玉兰
责任校对: 周剑云
责任印制: 曹婉颖

出版发行:清华大学出版社
网　　址:https://www.tup.com.cn, https://www.wqxuetang.com
地　　址:北京清华大学学研大厦A座　　邮　编:100084
社 总 机:010-83470000　　邮　购:010-62786544
投稿与读者服务:010-62776969, c-service@tup.tsinghua.edu.cn
质 量 反 馈:010-62772015, zhiliang@tup.tsinghua.edu.cn
印 装 者:三河市君旺印务有限公司
经　　销:全国新华书店
开　　本:185mm×260mm　　印　张:16.75　　字　数:407千字
版　　次:2022年7月第1版　　印　次:2024年1月第2次印刷
定　　价:79.80元

产品编号:090295-01

前言 Preface

Illustrator是Adobe公司推出的矢量制图软件,广泛应用于平面设计、广告设计、海报设计、插画设计、VI设计等。基于Illustrator在VI与标志设计中的应用度之高,我们编写了本书。本书选择了VI与标志设计中最为实用的经典案例,涵盖了VI与标志设计的多个应用方向。

本书分为两大部分,第一部分为理论知识,详细介绍VI与标志设计中需要掌握的基础知识、技巧;第二部分为应用型项目实战,详细介绍从项目的思路到制作步骤。使读者既可以掌握VI与标志设计的行业理论,又可以掌握Illustrator的相关操作,还可以了解完整的项目制作流程。

本书共分为10章,总体安排如下。

第1章 讲述VI与标志设计的基础知识,介绍VI的概念、标志的概念、VI与标志设计构成元素。

第2章 讲述VI与标志设计基础色,包括红、橙、黄、绿、青、蓝、紫、黑、白、灰的搭配使用方法。

第3章 讲述VI与标志设计的类型,包括7类VI与标志设计的类型。

第4章 讲述VI与标志设计的应用行业,包括14种VI与标志设计的行业应用。

第5~10章为商业类VI与标志设计项目实战,讲解了6类大型商业案例。包括食品业VI与标志设计、服装品牌VI与标志设计、美妆品牌VI与标志设计、餐饮品牌VI与标志设计、文创企业VI与标志设计、房地产VI与标志设计。

本书特色如下。

◎ 结构合理。本书第1~4章为VI与标志设计基础理论知识,第5~10章为商业VI与标志设计的项目应用。

◎ 讲解细致。第5~10章详细介绍了VI与标志设计的项目应用,每个项目详细介绍了设计思路、配色方案、版面构图、同类作品赏析、项目实战、项目步骤。完整度极高,最大程度还原了项目设计的全流程操作,让读者能身临其境般地"参与"项目。

◎ 实用性强。精选时下热门应用,同步实际就业方向、应用领域。

本书采用Illustrator 2020版进行编写,建议使用该版本或相邻版本学习。不同版本的软件会有些许功

能上的差异，基本不影响学习。如需打开案例文件，请使用该版本或更高版本。如果使用过低的版本，可能会造成源文件无法打开等问题。

本书案例中涉及到的企业、品牌、产品以及广告语等文字信息均属虚构，只用于辅助教学使用，不具有任何含义。

本书由荆爽、林钰森编著，其他参与本书内容编写和整理工作的人员还有董辅川、王萍、李芳、孙晓军、杨宗香。

本书提供了案例的素材文件、效果文件以及视频文件，扫一扫右侧的二维码，推送到自己的邮箱后下载获取。

由于编者水平有限，书中难免存在不妥之处，敬请广大读者批评指正。

编 者

目 录 Contents

第1章 VI与标志设计的基础知识 …… 1
1.1 VI的概念 ………………………… 3
1.2 标志的概念 ……………………… 3
1.3 VI与标志设计构成元素 ………… 4
1.3.1 色彩 …………………………… 4
1.3.2 构图 …………………………… 8
1.3.3 文字 …………………………… 10
1.3.4 创意 …………………………… 11

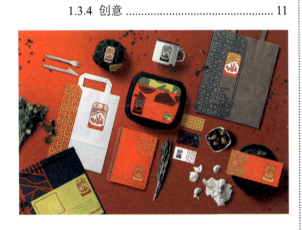

第2章 VI与标志设计基础色 …… 13
2.1 红 ………………………………… 15
2.2 橙 ………………………………… 16
2.3 黄 ………………………………… 17
2.4 绿 ………………………………… 18
2.5 青 ………………………………… 19
2.6 蓝 ………………………………… 20
2.7 紫 ………………………………… 21

2.8 黑、白、灰 ……………………… 22

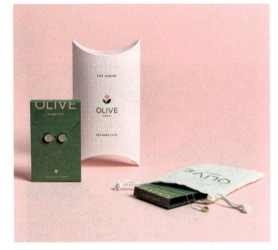

第3章 VI与标志设计的类型 …… 23
3.1 办公用品 ………………………… 25
3.1.1 名片 …………………………… 25
3.1.2 笔记本 ………………………… 26
3.1.3 工作证 ………………………… 27
3.2 服装用品 ………………………… 28
3.2.1 员工制服 ……………………… 28
3.2.2 文化衫 ………………………… 29
3.2.3 工作帽 ………………………… 30
3.3 产品包装 ………………………… 31
3.3.1 纸质包装 ……………………… 31
3.3.2 玻璃包装 ……………………… 32
3.3.3 金属包装 ……………………… 33

3.3.4 塑料包装 34
3.4 交通工具 35
3.4.1 面包车 36
3.4.2 货车 37
3.5 广告媒体 38
3.5.1 网络广告 38
3.5.2 站牌广告 39
3.6 公关用品 40
3.6.1 雨伞 40
3.6.2 手提袋 41
3.7 外部建筑环境 42
3.7.1 公司旗帜 42
3.7.2 企业门面 43
3.7.3 店铺招牌 44

第4章 VI与标志设计的应用行业 ……46
4.1 服装类VI与标志设计 48
4.2 食品类VI与标志设计 49
4.3 化妆品类VI与标志设计 50
4.4 电子产品类VI与标志设计 51
4.5 家居用品类VI与标志设计 52
4.6 房地产类VI与标志设计 53
4.7 旅游类VI与标志设计 54
4.8 餐饮类VI与标志设计 55
4.9 汽车类VI与标志设计 56
4.10 奢侈品类VI与标志设计 57
4.11 教育类VI与标志设计 58
4.12 箱包类VI与标志设计 59
4.13 烟酒类VI与标志设计 60

4.14 珠宝首饰类VI与标志设计 61

第5章 食品业VI与标志设计 ……………62
5.1 设计思路 63
5.2 配色方案 63
5.3 版面构图 65
5.4 同类作品欣赏 66
5.5 项目实战 67
5.5.1 制作企业标志 67
5.5.2 制作VI的基本内容 72
5.5.3 制作小包装 75
5.5.4 制作外包装 79
5.5.5 制作包装纸袋 85
5.5.6 制作纸杯 87
5.5.7 制作企业名片 90
5.5.8 制作企业信封 93
5.5.9 制作企业信纸 95
5.5.10 制作VI展示效果 96

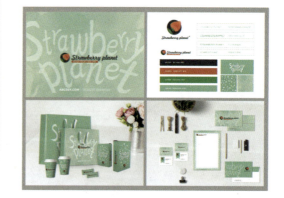

目录

第 6 章 服装品牌VI与标志设计 ········100
- **6.1 设计思路** 101
- **6.2 配色方案** 101
- **6.3 版面构图** 102
- **6.4 同类作品欣赏** 103
- **6.5 项目实战** 104
 - 6.5.1 制作企业标志 104
 - 6.5.2 制作标准色 107
 - 6.5.3 制作标准字体 108
 - 6.5.4 制作辅助图形 109
 - 6.5.5 制作企业名片 111
 - 6.5.6 制作企业信封 114
 - 6.5.7 制作企业信纸 116
 - 6.5.8 制作纸杯 118
 - 6.5.9 制作服装吊牌 119
 - 6.5.10 制作包装纸袋 122
 - 6.5.11 VI画册排版 123

第 7 章 美妆品牌VI与标志设计 ········131
- **7.1 设计思路** 132
- **7.2 配色方案** 132
- **7.3 版面构图** 133
- **7.4 同类作品欣赏** 134
- **7.5 项目实战** 135
 - 7.5.1 制作企业标志 135
 - 7.5.2 制作辅助图形 137
 - 7.5.3 制作产品包装 140
 - 7.5.4 制作产品纸袋 144
 - 7.5.5 制作企业名片 146
 - 7.5.6 制作企业信封 147
 - 7.5.7 制作企业信纸 149
 - 7.5.8 制作网页首页 152
 - 7.5.9 制作VI展示效果 154

第 8 章 餐饮品牌VI与标志设计 ········161
- **8.1 设计思路** 162
- **8.2 配色方案** 162
- **8.3 版面构图** 163
- **8.4 同类作品欣赏** 164
- **8.5 项目实战** 165
 - 8.5.1 餐饮品牌标志 165
 - 8.5.2 制作产品图册封面 168
 - 8.5.3 制作点菜本 171
 - 8.5.4 制作食品包装袋 174
 - 8.5.5 制作折扣宣传单 179
 - 8.5.6 制作饮品杯 181
 - 8.5.7 制作会员卡 186
 - 8.5.8 制作名片 189
 - 8.5.9 制作信封 192
 - 8.5.10 制作VI展示效果 195

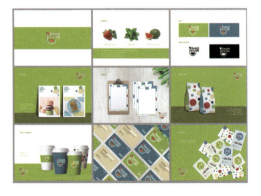

VI与标志设计必修课（Illustrator版）

第9章 文创企业VI与标志设计 ……… 206
- 9.1 设计思路 ………………………… 207
- 9.2 配色方案 ………………………… 207
- 9.3 版面构图 ………………………… 208
- 9.4 同类作品欣赏 …………………… 209
- 9.5 项目实战 ………………………… 210
 - 9.5.1 制作企业标志 ……………… 210
 - 9.5.2 制作VI画册封面封底 ……… 211
 - 9.5.3 制作VI基础部分 …………… 213
 - 9.5.4 制作VI应用部分 …………… 216

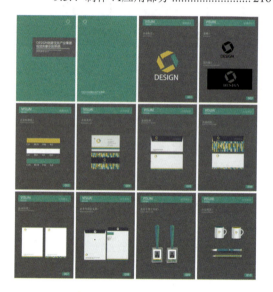

第10章 房地产VI与标志设计 ………… 229
- 10.1 设计思路 ………………………… 230
- 10.2 配色方案 ………………………… 230
- 10.3 版面构图 ………………………… 231
- 10.4 同类作品欣赏 …………………… 232
- 10.5 项目实战 ………………………… 233
 - 10.5.1 制作企业标志 ……………… 233
 - 10.5.2 制作标准色 ………………… 235
 - 10.5.3 制作标准字 ………………… 237
 - 10.5.4 制作企业名片 ……………… 238
 - 10.5.5 制作工作证 ………………… 240
 - 10.5.6 制作文件袋 ………………… 245
 - 10.5.7 制作信封 …………………… 247
 - 10.5.8 制作信纸 …………………… 250
 - 10.5.9 制作纸杯 …………………… 251
 - 10.5.10 制作企业广告 ……………… 252
 - 10.5.11 VI画册排版 ………………… 254

第 1 章

VI 与标志设计的基础知识

视觉识别系统是企业形象识别系统（Corporate Identity System，CIS）的重要组成部分。后者包括理念识别（Mind Identity，MI）、行为识别（Behaviour Identity，BI）和视觉识别（Visual Identity，VI）。MI是企业的核心和原动力，是CIS的灵魂。BI以完善企业理念为核心，是企业的动态识别形式，主要规范企业内部管理、教育及对外的社会活动等，它能充分美化企业形象，提高公司知名度。

VI是企业形象识别系统的外化和表现，是CIS静态识别。相对于MI和BI而言，VI是最直观、最有感染力的部分，同时也最容易被消费者接受。

- 创意：应用更新颖的创意，助力品牌形象深入人心。
- 构图：在设计中常用的构图有垂直构图、平衡构图、放射性构图、三角形构图等。
- 文字：文字在品牌形象设计中有着举足轻重的地位。不同的字体、字号、字形表达出不同的象征意义，并通过这种多变的形象，来直观地传递品牌主旨。

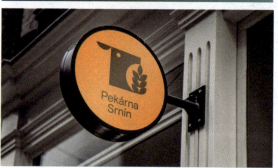

1.1 VI的概念

VI是Visual Identity的英文简写，通译为"视觉识别"。我们都知道，当要了解某事或接受外部信息时，多数情况下都是通过视觉传递的，也就是说，视觉是人们接受外部信息最重要和最主要的通道。而VI是CIS中最具感染力和传播力的内容，它将MI、BI转化为视觉化的体现。VI是以企业标志、标准字体、标准色彩为核心展开的完整、系统的视觉传达体系。

1.2 标志的概念

标志（Logo）与人们的生活关系越来越密切，一般来说，提到"标志"，我们大多会联想到各种商标，它能够传达特定的语言和信息，是企业及商品特有属性的记号。

标志以单纯、显著的物象、图形或文字为直观语言，用形和色贯穿整体，以表达企业特征，树立企业精神，相比文字说明，标志更严谨，易被人们接受。标志除表示什么、代替什么之外，同时具有表达意义、情感和行动指令等作用。标志是一种精神文化的象征，随着商业全球化趋势的日渐加强，标志的设计质量已经越来越被看重，因为标志折射出的是企业的抽象视觉形象。通常情况下，标志可分为商业标志、非商业标志和公共系统标志三种。

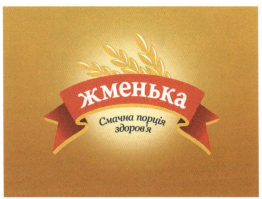

1.3 VI 与标志设计构成元素

VI与标志设计的主要构成元素为色彩、构图、文字以及创意，熟练掌握与运用构成元素，能够有效地传达设计意图，表达设计的主题和构思理念，将企业文化进一步升华。

- 色彩：色彩在人们的第一印象中占据重要地位，具有迅速诉诸感觉的作用，色彩的艳丽、典雅、灰暗等感觉影响着消费者对于产品的注意力。同时不同产品常使用的色彩搭配方案也是不同的。
- 构图：通过合理地选择构图方式，突出产品特色、企业文化，并增强视觉舒适感。
- 文字：文字的排列组合、字体字号的选择和运用直接影响消费者的关注度、阅读效率。
- 创意：作品中的创意元素会让品牌形象以更生动、新颖的形式呈现，能为企业带来意想不到的效果。

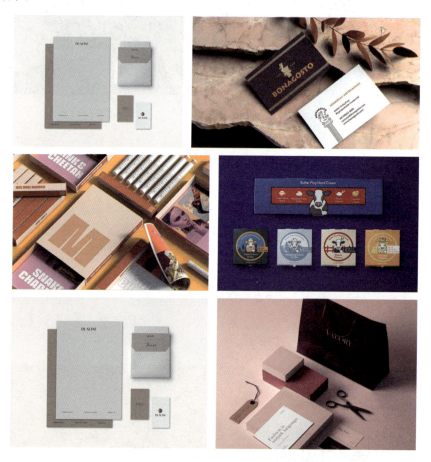

1.3.1 色彩

色彩搭配是提高设计水准的必要因素，有时它给人的第一印象会强于产品本身，所以色彩在品牌形象设计中是重中之重。合理搭配色彩，是提升企业形象以及产品宣传最有力的一种方法。

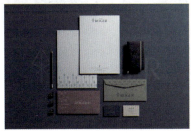

运用色彩时的注意事项如下。

- 色彩与品牌形象的关系：色彩与品牌形象的关系相辅相成。合理利用色彩在品牌形象设计中的完美呈现，不仅可以给受众以强烈的视觉冲击力，使其对产品印象深刻，在一定程度上还可以加强对品牌的宣传与推广。
- 色彩在品牌形象设计中所占比重：把握好色彩与色彩之间的面积对比、色相对比、明度对比等，可以使平淡的产品产生强大的视觉吸引力。
- 色彩在品牌形象设计中的搭配原则：色彩在品牌形象设计中的搭配，不仅仅是只有艺术感观就可以的，这其中还需要遵循一定的规律，应充分考虑受众的心理需求、地域差异、个人喜好等基本因素。

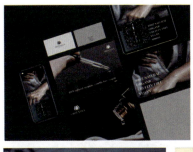

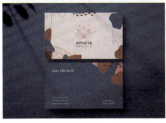

下面列举一些常见的VI与标志设计色彩系列。

- 关于食品类的VI与标志设计，常选用鲜艳明亮的颜色。这样可以直接凸显出食品的美味，从而刺激受众味蕾，激发其进行购买的强烈欲望。在颜色搭配方面多使用红色、橙色、黄色、绿色等色彩，这类色彩会使人产生很强的食欲，如感受辣、甜、香、酸等感觉。

- 突出安全性、专业性的VI与标志设计，在品牌形象设计中多选择简洁的色彩，便于给人以单纯、明快的视觉印象。比如说运用蓝色、绿色、灰色等冷色调来凸显产品具有的安全性，以此稳定并吸引受众。

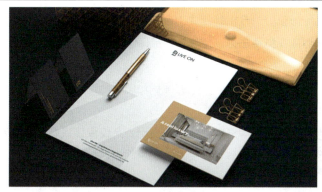 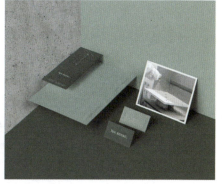

- 具有热情感的VI与标志设计所涉及的行业比较广，它具有很强的视觉感染力，可以为受众带去热情奔放、亲切舒适的感觉。在颜色搭配方面多采用如橙色、红色、黄色等暖色调。

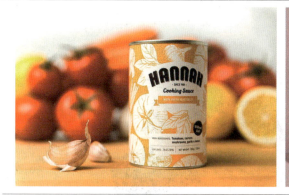 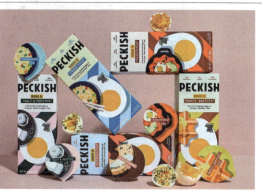

- 近年来人们的环保意识也在逐年提升。很多具有较强环保意识的VI与标志设计，不仅可以突出企业的文化特色，还能提升受众的环保意识，容易与消费者达成一致。在色彩搭配上多以绿色为主，同时也会运用蓝色等偏冷色调进行辅助。

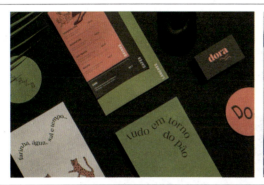

- 科技是社会发展的重要推动力。在VI与标志设计中运用白色、蓝色等具有科技感的颜色，可以凸显出企业严谨、稳重的文化经营理念。

 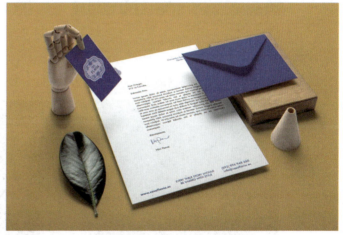

- 浪漫类的VI与标志设计往往很受女性欢迎，情侣、恋爱中的人同样是这种风格的受众群体，富有诗意又充满幻想。在颜色搭配方面多以紫色、粉色、玫红色、蓝色等唯美色彩为主。

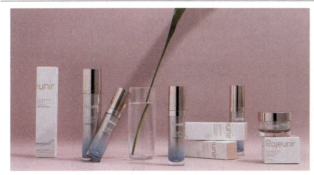 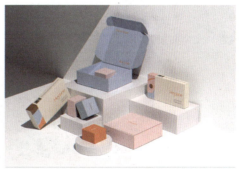

1.3.2 构图

构图是美的基础，绘画、摄影、平面设计、装帧设计都离不开强大的构图。在VI与标志设计中，构图的功能很多，不仅可以通过合理的构图展示图像、文字的内容，增强视觉效果；还可以通过构图方式产生不同的画面心理感受，如稳重、创意、律动等。

常见VI与标志设计的构图方式有以下几种。

1. 三角形构图

三角形具有很强的稳定性，将其作为构图方式，可以为受众带去坚实、稳定的视觉感受。同时也凸显出企业的蒸蒸日上，非常容易获得受众的信赖感。

2. 十字形构图

十字形构图是由一条竖线与一条水平横线的垂直交叉。无论交叉的倾斜度变化如何，画面给人的第一印象，始终都是视觉中心会集中在十字交叉点上。

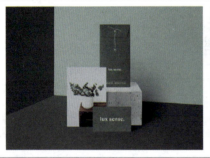 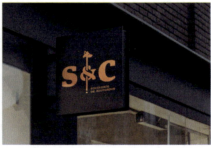

3. 曲线构图

曲线构图包含规则曲线构图和不规则曲线构图。曲线构图象征着柔和、浪漫，会给人一种非常愉悦的感受。在设计中，曲线的应用非常广泛，表现手法也是多样的，可以运用对角式曲线构图、S式曲线构图、横式曲线构图、竖式曲线构图等。

 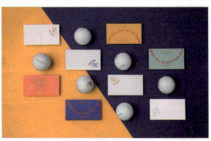

4. 九宫格构图

九宫格构图通俗来讲就是把一幅画面划分为9个相等的矩形，在中心块和四个角上，用任意一点的位置来安排主体位置，常用2∶3，3∶5，5∶8等近似值的比例关系进行构图，来确定主体的位置，这种比例也称黄金分割法。

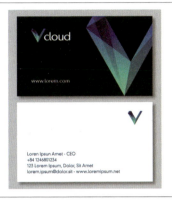

5.对角线构图

设计中各元素连接在一起所形成的对角关系，使画面产生了极强的动势，表现出纵深的效果。其透视也会使整体变成了斜线，引导人们的视线到画面深处，给人不稳定的视觉感受，非常容易获得受众关注，对品牌宣传也有积极的推动作用。

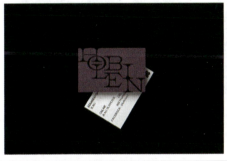

6.V字形构图

V字形构图是富有变化的一种构图方法，正V字形构图一般用在前景中，作为前景的框式结构来突出主体，主要变化是在方向的安排上或倒放或横放，但无论怎么放，其交会点是要向心的，容易产生稳定感，这一点对于一个企业来说是至关重要的。

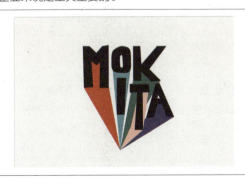

1.3.3 文字

虽然相对于文字来说，图像具有更为直观的视觉印象，但是文字也是必不可少的，起到解释、说明的作用。合理的文字会增强视觉传达的效果，提高广告中版面的审美诉求。特别是主次分明的文字，可以将信息清楚直观地传达出来。

文字功能：

- 能够起到引导消费的作用。
- 能够表达品牌形象和文化经营理念。
- 运用文字可以增强产品宣传力度。

VI与标志设计中文字要素的特点可分为以下几种。

- 可识别性。不论是中文字体还是英文字体，可识别性是字体设计中最基本的要求，字体的主要功能就是在产品流通过程中将信息传达给广大受众。因此清晰、易懂的文字设计手法才是品牌形象设计的诉求，不要为了吸引注意力而与产品脱离。

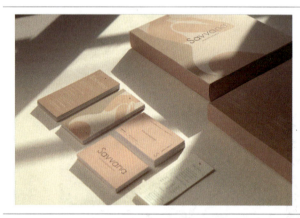 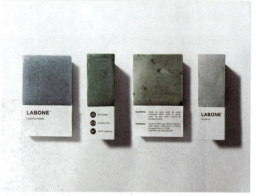

- 独一性。根据VI与标志设计中产品所要表达的主题，利用文字的外部形态和韵律，在不喧宾夺主的前提下突出字体设计的个性，创造出和企业文化经营理念相一致的特色字体，加深受众对品牌的视觉印象。

- 统一性。字体的设计要和企业文化风格相一致，不能脱离产品本身，更不能相冲突。不要纷繁杂乱，不然会干扰受众对产品功能以及特性的了解。只有将产品本身想要表述的旨意用事实勾画出来，才能将产品以最直观的方式呈现给受众，使其一目了然。

1.3.4 创意

创意是一个成功VI与标志设计必备的闪光点,通过联想与想象,调整设计,在不影响产品宣传的前提下,还可以为受众带来美的享受。同时又可以与市场上的同类产品相区别,使其具有较强的创意感与趣味性。

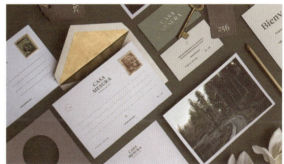

VI与标志设计的主要创意方法如下。

- 情感共鸣法。可传达人们的思维、情感和信息,是情感符号的载体,同时也是与大众进行情感沟通的桥梁,能让人们产生丰富的想象,起到加大宣传的目的。

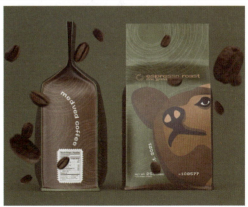

- 固有刺激法。这是将本产品的特色与消费者的需求完美结合。一般情况下，从产品出发去寻找消费者心中对应的兴趣点，汲取其内心具有的激情，是最能够打动人心的，同时，对品牌宣传也有积极的推动作用。

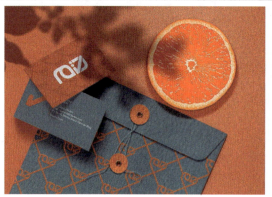 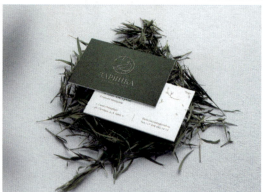

第 2 章

VI 与标志设计基础色

VI与标志设计的基础色包括红、橙、黄、绿、青、蓝、紫、黑、白、灰。每种色彩都有自己独特的魅力。不同色彩给人的感觉也是不相同的,有的会让人兴奋、有的会让人忧伤、有的会让人感到充满活力,还有的则会让人感到神秘莫测。合理应用色彩搭配,可以使VI与标志设计让消费者产生更为积极的心理互动。

- 色彩是结合生活、生产,经过提炼、夸张而概括出来的,它能使消费者对设计迅速产生共鸣,并且不同的色彩有着不同的启发和暗示。
- 色彩的应用丰富了人们的生活,恰当的色彩具有美化和装饰作用,是信息传达方式中最有吸引力的宣传设计手法。
- 不同的色彩可以互相调配,无限可能的颜色调配构成了VI与标志设计配色的丰富变化。对VI与标志设计的视觉效应及宣传效果而言,VI与标志设计色彩的应用应重点考虑色相、明度、纯度之间的调和与搭配。

2.1 红

红色是引人注目的颜色，提到红色，常联想到燃烧的火焰、涌动的血液、诱人的舞会、香甜的草莓……无论与什么颜色一起搭配，都会格外抢眼，它具有超强的表现力。

色彩调性： 甜美、激情、热血、火焰、兴奋、敌对、警示。

常用主题色：

 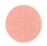 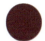

| CMYK：0,96,95,0 | CMYK：11,94,40,0 | CMYK：24,98,29,0 | CMYK：30,65,39,0 | CMYK：4,41,22,0 | CMYK：56,98,75,37 |

常用色彩搭配：

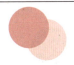 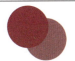

| CMYK：8,42,24,0 | CMYK：34,100,54,0 | CMYK：30,65,39,0 | CMYK：56,98,75,37 |
| CMYK：1,15,11,0 | CMYK：30,65,39,0 | CMYK：3,47,16,0 | CMYK：7,62,52,0 |

| 壳黄红搭配浅粉红，色彩纯度都偏低。在进行搭配时既能够呈现出层次感，同时又具有和谐统一性。 | 宝石红颜色纯度偏高，具有一定的视觉刺激感。在设计时搭配纯度偏低的灰玫红，具有中和效果。 | 灰玫红色搭配火鹤红，色彩纯度较低，使得画面节奏感缓慢，常给人轻松、平和的印象。 | 同类色配色中博朗底酒红搭配鲑红，颜色层次分明，效果明显，既能引起观者注意又不会产生炫目感。 |

配色速查

热闹

| CMYK：0,96,95,0 |
| CMYK：10,0,83,0 |
| CMYK：0,63,33,0 |
| CMYK：0,95,31,0 |

柔和

| CMYK：0,77,46,0 |
| CMYK：0,51,51,0 |
| CMYK：0,50,5,0 |
| CMYK：52,0,51,0 |

欢乐

| CMYK：73,7,39,0 |
| CMYK：0,72,73,0 |
| CMYK：73,7,73,0 |
| CMYK：35,100,56,1 |

稳重

| CMYK：45,99,92,12 |
| CMYK：99,100,49,2 |
| CMYK：66,100,49,11 |
| CMYK：52,72,100,19 |

2.2 橙

橙色兼具红色的热情和黄色的开朗,让人联想到丰收的季节、温暖的太阳以及成熟的橙子,是繁荣与骄傲的象征,应用在食品包装上还会促进消费者食欲,为美味加分。但它的同色系不宜使用过多。

色彩调性: 活跃、兴奋、温暖、富丽、辉煌、炽热、消沉、烦闷。

常用主题色:

CMYK:0,56,91,0　CMYK:7,71,75,0　CMYK:5,46,64,0　CMYK:26,69,93,0　CMYK:9,75,98,0　CMYK:49,79,100,18

常用色彩搭配:

CMYK:26,69,93,0 CMYK:15,9,85,0	CMYK:12,56,80,0 CMYK:41,9,3,0	CMYK:0,56,91,0 CMYK:52,0,83,0	CMYK:60,84,100,49 CMYK:0,46,91,0
琥珀色搭配金色,仿佛让人感受到丰收的喜悦,适用于表达与秋季相关的主题。	热带橙搭配淡蓝色,在互补色的鲜明对比中,营造了活跃积极的视觉氛围。	橙黄色搭配嫩绿色,犹如一个开朗乐观的大男孩,给人年轻、活力的感觉。	巧克力色搭配橙黄色,在不同明度、纯度的变化中,让版式具有很强的视觉层次感。

配色速查

轻松	温暖
CMYK:67,0,65,0 CMYK:1,50,60,0 CMYK:25,7,82,0 CMYK:75,72,0,0	CMYK:0,75,99,0 CMYK:41,84,100,6 CMYK:24,37,58,0 CMYK:53,71,100,19

平淡	内敛
CMYK:33,0,28,0 CMYK:16,0,67,0 CMYK:61,55,25,0 CMYK:0,56,30,0	CMYK:92,69,89,59 CMYK:76,65,100,44 CMYK:74,68,53,10 CMYK:57,96,92,49

2.3 黄

黄色是所有颜色中光感最强、最活跃的颜色。它拥有宽广的象征领域，明亮的黄色会让人联想到太阳、光明、权力和黄金，但它时常也会带动人的负面情绪，是烦恼、苦恼的催化剂，会给人留下嫉妒、猜疑、吝啬等印象。

色彩调性： 荣誉、快乐、开朗、活力、阳光、警示、庸俗、廉价、吵闹。

常用主题色：

| CMYK：5,19,88,0 | CMYK：6,8,68,0 | CMYK：5,42,92,0 | CMYK：2,11,35,0 | CMYK：31,48,100,0 | CMYK：23,22,70,0 |

常用色彩搭配：

CMYK：5,19,88,0 CMYK：47,94,100,19	CMYK：40,50,96,0 CMYK：25,68,86,0	CMYK：6,8,72,0 CMYK：28,0,62,0	CMYK：7,8,68,0 CMYK：45,0,51,0
金色搭配勃艮第酒红，配色鲜明，给人一种复古、怀念的感觉。	卡其黄搭配纯度偏低的红色，在对比之中给人古朴优雅的视觉感受。	香蕉黄搭配浅黄绿，这种颜色给人既开朗又不炫目的感觉，能令人放松身心。	月光黄搭配纯度较高的淡青色，在冷暖色调对比中营造了浓浓的田园氛围。

配色速查

活力

| CMYK：7,3,86,0 |
| CMYK：0,75,99,0 |
| CMYK：85,40,100,3 |
| CMYK：85,50,21,0 |

保守

| CMYK：38,51,74,0 |
| CMYK：52,72,100,19 |
| CMYK：38,31,100,0 |
| CMYK：48,39,37,0 |

清新

| CMYK：7,2,70,0 |
| CMYK：62,0,71,0 |
| CMYK：59,24,7,0 |
| CMYK：6,55,73,0 |

复古

| CMYK：65,57,100,17 |
| CMYK：83,58,64,15 |
| CMYK：77,86,52,19 |
| CMYK：52,82,100,27 |

2.4 绿

绿色是一种稳定的中性颜色，也是人们在自然界中看到最多的色彩。提到绿色，可让人联想到酸涩的梅子、新生的小草、高贵的翡翠、碧绿的枝叶……同时绿色也代表健康，使人对健康的人生与生命的活力充满无限希望，给人安定、舒适、生生不息的印象。

色彩调性： 春天、天然、和平、安全、生长、希望、沉闷、陈旧、健康。

常用主题色：

CMYK：47,14,98,0　　CMYK：62,6,66,0　　CMYK：82,29,82,0　　CMYK：90,61,100,44　　CMYK：37,0,82,0　　CMYK：56,45,93,1

常用色彩搭配：

CMYK：82,29,82,0 CMYK：68,23,41,0	CMYK：62,6,66,0 CMYK：18,5,83,0	CMYK：37,0,82,0 CMYK：4,33,48,0	CMYK：56,45,93,1 CMYK：43,0,67,0
孔雀石绿搭配青蓝色，被广泛应用在医疗领域，给人严谨、科学、稳定的感受。	钴绿搭配鲜黄，较为活泼，散发着青春的味道，可提升整个广告的吸引力。	荧光绿搭配浅沙棕，明度较高，给人鲜活明快、清新的视觉感受。	苔藓绿搭配苹果绿，仿佛置身于丛林，给人一种人与自然相互交融的感觉。

配色速查

鲜活

CMYK：17,8,89,0
CMYK：60,0,93,0
CMYK：15,37,84,0
CMYK：69,8,100,0

自然

CMYK：66,35,100,0
CMYK：38,31,100,0
CMYK：65,0,100,0
CMYK：0,70,64,0

希望

CMYK：37,0,82,0
CMYK：20,61,0,0
CMYK：54,0,73,0
CMYK：48,0,20,0

凉爽

CMYK：61,22,100,0
CMYK：83,47,100,10
CMYK：59,0,36,0
CMYK：75,57,0,0

2.5 青

青色通常能给人带来冷静、沉稳的感觉，因此常被使用在强调效率和科技的VI与标志设计中。色调的变化能使青色表现出不同的效果，当它与同类色或邻近色进行搭配时，会给人朝气十足、精力充沛的印象，与灰调颜色进行搭配时则会呈现古典、清幽之感。

色彩调性： 欢快、淡雅、安静、沉稳、广阔、科技、严肃、阴险、消极、沉静、深沉、冰冷。

常用主题色：

| CMYK：55,0,18,0 | CMYK：50,13,3,0 | CMYK：37,1,17,0 | CMYK：84,48,22,0 | CMYK：62,7,15,0 | CMYK：96,74,40,3 |

常用色彩搭配：

CMYK：89,83,44,8 CMYK：7,4,86,0	CMYK：96,74,40,3 CMYK：16,1,67,0	CMYK：84,48,22,0 CMYK：58,0,53,0	CMYK：55,0,18,0 CMYK：73,96,27,0
铁青色搭配明亮的黄色，在一明一暗的鲜明对比中，具有很强的视觉冲击力。	深青搭配月光黄，犹如黑夜与白天相碰撞，多用于婴幼儿产品中。	青蓝色搭配绿松石绿，令人联想到清澈的湖水，给人清凉、安静之感。	青色搭配水晶紫，是一款适用于表达成熟女性的颜色，给人高贵、淡雅的视觉印象。

配色速查

理智		休闲	
	CMYK：67,9,24,0		CMYK：85,49,48,1
	CMYK：84,48,41,0		CMYK：52,5,27,0
	CMYK：78,30,100,0		CMYK：40,24,84,0
	CMYK：87,73,0,0		CMYK：77,17,90,0
平和		宁静	
	CMYK：58,5,72,0		CMYK：84,49,63,5
	CMYK：61,4,41,0		CMYK：71,14,51,0
	CMYK：25,7,81,0		CMYK：58,38,0,0
	CMYK：45,59,0,0		CMYK：26,7,70,0

2.6 蓝

自然界中蓝色的面积比例很大，很容易使人想到蔚蓝的大海、晴朗的蓝天，是自由祥和的象征。蓝色作为冷色色调，给人一种高远、深邃之感，有镇静安神、缓解紧张情绪的感觉。

色彩调性：沉静、冷淡、理智、高深、科技、沉闷、死板、压抑。

常用主题色：

| CMYK：92,75,0,0 | CMYK：80,50,0,0 | CMYK：96,87,6,0 | CMYK：84,46,25,0 | CMYK：32,6,7,0 | CMYK：80,68,37,1 |

常用色彩搭配：

CMYK：80,68,37,1 CMYK：62,72,0,0	CMYK：84,46,25,0 CMYK：11,45,82,0	CMYK：32,6,7,0 CMYK：52,0,84,0	CMYK：80,50,0,0 CMYK：100,91,52,21
水墨蓝搭配紫藤色，有较强的重量感，但用色比例失调会令画面压抑而不透气。	孔雀蓝搭配橙黄，给人理性的感觉，整体配色舒适、和谐，严谨但不失透气性。	水晶蓝搭配嫩绿色，让人想到淡蓝的天空和嫩绿的草地，给人舒适、安定的印象。	天蓝色搭配午夜蓝，同类蓝色进行搭配，给人以稳定、低调的视觉感。

配色速查

冰爽

	CMYK：84,72,25,0
	CMYK：71,0,53,0
	CMYK：71,16,98,0
	CMYK：71,9,11,0

轻柔

	CMYK：42,17,0,0
	CMYK：51,0,26,0
	CMYK：62,41,0,0
	CMYK：12,0,67,0

坚定

	CMYK：91,72,0,0
	CMYK：81,39,63,1
	CMYK：100,100,55,9
	CMYK：88,100,52,6

前卫

	CMYK：89,76,0,0
	CMYK：0,80,93,0
	CMYK：78,99,0,0
	CMYK：7,3,86,0

2.7 紫

在所有颜色中，紫色波长最短。明亮的紫色可以产生妩媚优雅的感觉，让多数女性充满雅致、神秘、优美的情调。紫色是大自然中少有的色彩，但在VI与标志设计中会经常使用，会给受众留下高贵、奢华、浪漫的印象。

色彩调性： 芬芳、高贵、优雅、自傲、敏感、内向、冰冷、严厉。

常用主题色：

CMYK：88,100,31,0　CMYK：62,81,25,0　CMYK：46,100,26,0　CMYK：40,52,22,0　CMYK：68,71,14,0　CMYK：22,71,8,0

常用色彩搭配：

CMYK：88,100,31,0 CMYK：14,48,82,0	CMYK：32,41,4,0 CMYK：66,23,31,0	CMYK：62,81,25,0 CMYK：50,100,100,30	CMYK：22,71,8,0 CMYK：9,13,5,0
水晶紫搭配橙黄色，是表现成熟女性魅力的绝佳颜色，营造出一种高尚雅致的感觉。	丁香紫搭配青灰色，在同为低纯度色彩的对比之中给人优雅古朴之感。	江户紫搭配博朗底酒红，让人联想到芬芳的薰衣草，带给人高档、优雅、有格调的意象。	锦葵紫搭配浅粉红，犹如公主般粉嫩可爱，使人心中生一种想要保护的欲望。

配色速查

绚丽

CMYK：45,87,0,0
CMYK：14,83,0,0
CMYK：78,99,0,0
CMYK：1,96,48,0

温柔

CMYK：0,25,13,0
CMYK：32,62,24,0
CMYK：0,59,27,0
CMYK：75,69,66,28

知性

CMYK：64,84,0,0
CMYK：83,75,0,0
CMYK：78,24,34,0
CMYK：27,28,95,0

朴实

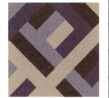

CMYK：38,41,17,0
CMYK：65,73,34,0
CMYK：61,63,70,13
CMYK：21,26,28,0

2.8 黑、白、灰

黑：黑色在VI与标志设计中是神秘又暗藏力量的色彩，用来表现庄严、肃穆与深沉的情感。

白：白色通常能让人联想到白雪、白鸽，能使空间增加宽敞感，白色是纯净、正义的象征。

灰：灰色是最大限度满足人眼对色彩明度舒适要求的中性色。它的注目性很低，与其他颜色搭配可取得很好的视觉效果，通常灰色会给人留下一种阴天、轻松、随意、舒服的感觉。

色彩调性： 经典、洁净、放松、庄严、平静、和谐、沉着、严谨。

常用主题色：

| CMYK：0,0,0,0 | CMYK：2,1,9,0 | CMYK：12,9,9,0 | CMYK：67,59,56,6 | CMYK：79,74,71,45 | CMYK：93,88,89,88 |

常用色彩搭配：

CMYK：93,88,89,80 CMYK：49,100,99,24	CMYK：67,59,56,6 CMYK：7,4,86,0	CMYK：12,9,9,0 CMYK：90,84,36,2	CMYK：0,0,0,0 CMYK：11,29,41,0
黑色搭配深红色，犹如一杯红葡萄酒，高贵而不失性感，给人十分魅惑的视觉感。	50%灰搭配亮黄色，使整体在活跃动感之中又给人以一定的稳重成熟之感。	10%亮灰搭配水墨蓝，让人想起汽车、电器等行业，给人严谨、稳重的印象。	白色搭配浅杏黄，视觉上给人舒适、纯净的感受，常用于休闲服饰和家居广告中。

配色速查

洁净

| CMYK：21,16,14,0 |
| CMYK：42,21,0,0 |
| CMYK：8,0,50,0 |
| CMYK：42,0,44,0 |

睿智

| CMYK：80,76,67,36 |
| CMYK：93,88,89,80 |
| CMYK：61,52,46,0 |
| CMYK：29,41,91,0 |

稳重

| CMYK：66,58,53,4 |
| CMYK：96,80,16,0 |
| CMYK：83,84,0,0 |
| CMYK：88,49,100,14 |

品质

| CMYK：87,71,0,0 |
| CMYK：93,88,89,80 |
| CMYK：48,98,100,13 |
| CMYK：75,97,0,0 |

第 3 章

VI 与标志设计的类型

VI与标志设计形式大致可分为办公用品、服装用品、产品包装、交通工具、广告媒体、公关用品、外部建筑环境等。

- 办公用品具有较强的实用性，在颜色的选择上既可以清新亮丽，也可以稳重成熟。
- 产品包装一般具有较强的视觉冲击力，色彩较为艳丽多彩，而且通过添加适当的插画，可以丰富整体的视觉效果。
- 交通工具具有较强的移动性，对于品牌宣传具有很好的促进作用。
- 公关用品通过赠送的方式，让受众在使用过程中能无形地对品牌进行宣传。

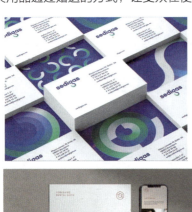

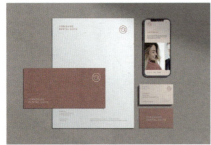

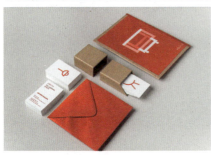
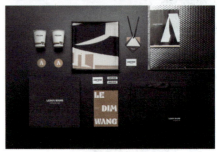

3.1 办公用品

办公用品是企业的基本用品，一般包括名片、笔记本、杯子、信封信纸、工作证等，这些不仅为员工工作带来便利，同时也是企业文化精神呈现的载体。

3.1.1 名片

这是一款传统波兰饺子品牌VI与标志的名片设计。将各种简笔插画作为名片背面以展示主图，具有直观醒目的视觉形象。

色彩点评：
- 名片以纯度偏高的黄色、蓝色、红色、绿色为主，给人热情开心的视觉印象。
- 白色、黑色等色彩的运用，在对比中丰富了整体的色彩质感。

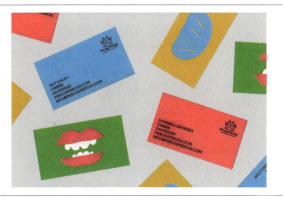

CMYK：11,27,87,0　　CMYK：67,5,100,0

CMYK：13,89,42,0　　CMYK：65,15,4,0

CMYK：93,88,89,80　CMYK：0,0,0,0

推荐色彩搭配：

C: 13	C: 12	C: 16		C: 6	C: 82	C: 19		C: 70	C: 43	C: 81
M: 89	M: 20	M: 29		M: 49	M: 37	M: 73		M: 11	M: 0	M: 70
Y: 42	Y: 44	Y: 87		Y: 14	Y: 31	Y: 22		Y: 99	Y: 48	Y: 79
K: 0	K: 0	K: 0		K: 0	K: 0	K: 0		K: 0	K: 0	K: 48

这是一款农业品牌的名片设计。采用中轴型的构图方式，名片背面是摆放在画面中心的标志；正面以居中对齐的文字排列在画面中，层次分明的文字让整体效果更加丰富饱满。

色彩点评：
- 名片以低明度的墨绿色搭配干净的白色，给人安全、天然、绿色、健康的视觉感受。
- 标志中少量金色的运用，让人联想到小麦，为名片增添了一种成熟的感受。

CMYK：91,64,96,49　CMYK：0,0,0,0

CMYK：9,18,42,0

名片正面中主次分明的文字将信息直接传达，而且整齐排列的版面，为受众阅读提供了便利。

推荐色彩搭配：

C：0	C：9	C：58		C：42	C：16	C：59		C：59	C：8	C：14
M：0	M：18	M：28		M：12	M：15	M：28		M：32	M：58	M：12
Y：0	Y：42	Y：64		Y：71	Y：42	Y：50		Y：80	Y：50	Y：29
K：0	K：0	K：0		K：0	K：0	K：0		K：0	K：0	K：0

3.1.2 笔记本

这是一款笔记本的VI与标志设计。采用牛皮纸为封面材料，将紫色的文字与矩形作为展示主图，展现古典和现代美学之间的平衡，对品牌具有积极的宣传与推广作用。

色彩点评：
- 笔记本以棕色为主，暗色调给人古朴典雅之感。
- 使用灰色、紫色与蓝色，点缀画面，增强现代感，十分引人注目。

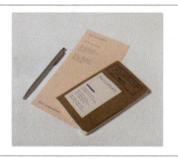

CMYK：52,61,73,6　　CMYK：20,,20,22,0

CMYK：74,75,21,0　　CMYK：84,70,59,23

推荐色彩搭配：

C：52	C：12	C：4		C：20	C：2	C：74		C：0	C：64	C：84
M：61	M：20	M：24		M：20	M：8	M：75		M：39	M：38	M：70
Y：73	Y：44	Y：44		Y：22	Y：14	Y：21		Y：50	Y：12	Y：59
K：6	K：0	K：0		K：0	K：0	K：0		K：0	K：0	K：23

这是一款笔记本的VI与标志设计。将简单的太阳图形作为封面展示主图，并融入地平线的概念，将海洋蓝色与天空琥珀色相融合，展现品牌的动态、敏捷和精力充沛的理念。

色彩点评：
- 笔记本封面整体以蓝色为主，在不同明度、纯度的变化中让其具有视觉层次感。
- 适当橘色的运用，很好地增强了整体的活力与热情。

CMYK：51,5,22,0　　CMYK：74,20,15,0

CMYK：95,81,9,0　　CMYK：98,95,48,18

CMYK：12,44,91,0　　CMYK：20,73,100,0

将标志文字在笔记本顶部呈现，十分醒目。并用大小不同的文字，点缀画面。

推荐色彩搭配：

C：51	C：74	C：82		C：95	C：2	C：43		C：98	C：12	C：6
M：5	M：20	M：56		M：81	M：8	M：56		M：95	M：44	M：5
Y：22	Y：15	Y：39		Y：9	Y：14	Y：69		Y：48	Y：91	Y：5
K：0	K：0	K：0		K：0	K：0	K：0		K：18	K：0	K：0

3.1.3 工作证

这是一款dada品牌的工作证设计。由品牌标志构成的图形作为工作证装饰图案，给人温馨、亲切有趣的视觉印象。

色彩点评：
- 工作证以蓝色和粉色为主，营造了温馨亲切的视觉氛围。
- 少量黑色的点缀，很好地中和了色彩的跳跃与醒目，具有一定的稳定效果。

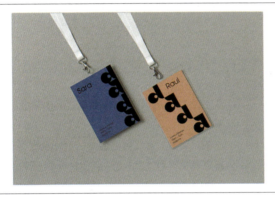

CMYK：18,47,44,0　　CMYK：87,60,18,0

CMYK：82,81,78,64

推荐色彩搭配：

C：18	C：87	C：14		C：19	C：85	C：0		C：98	C：7	C：42
M：47	M：60	M：25		M：42	M：54	M：4		M：82	M：29	M：44
Y：44	Y：18	Y：30		Y：66	Y：34	Y：7		Y：62	Y：38	Y：42
K：0	K：0	K：0		K：0	K：0	K：0		K：39	K：0	K：0

这是一款工作证设计。将简笔插画作为工作证的装饰图案，一方面丰富了细节效果；另一方面可以很好地缓解工作者压抑烦躁的情绪。

色彩点评：
- 青色、蓝色、红色、橙色等色彩的运用，在鲜明的颜色对比中，营造了活跃积极的氛围。
- 右上角少量黑色的点缀，增强了工作者的视觉稳定性。

CMYK：100,82,0,0　　CMYK：7,78,56,0

CMYK：55,75,0,0　　CMYK：16,35,59,0

以一个白色矩形作为文字呈现载体，具有很强的视觉聚拢感。而且适当留白的运用，为受众阅读提供了便利。

推荐色彩搭配：

C：45	C：77	C：59	C：16	C：7	C：65	C：70	C：0	C：67	C：10	C：100	C：41
M：36	M：71	M：80	M：35	M：33	M：47	M：0	M：77	M：5	M：46	M：56	M：6
Y：35	Y：66	Y：0	Y：59	Y：98	Y：0	Y：70	Y：73	Y：18	Y：100	Y：1	Y：36
K：0	K：31	K：0	K：0	K：0	K：0	K：0	K：0	K：0	K：0	K：0	K：0

3.2 服装用品

企业的服装用品大致分为员工制服、文化衫、围裙、工作帽等几种类型。

3.2.1 员工制服

这是一款餐厅的员工制服设计。将形状与大小各异的图形、手写字作为服饰图案，以简单的方式和浪漫的紫色尽显年轻人的活力与现代时尚感。

色彩点评：
- 工作服以紫色为主，给人浪漫、神秘的视觉印象。
- 白色、蓝色、紫红色的图案，很好地提高了服饰的亮度，同时对品牌宣传具有积极的推动作用。

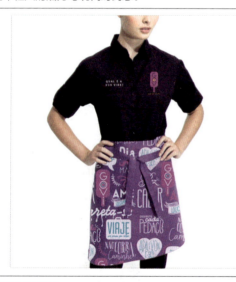

CMYK：79,88,70,57

CMYK：51,76,4,0

CMYK：0,0,0,0

CMYK：26,79,0,0

CMYK：70,15,25,0

推荐色彩搭配：

C：79	C：51	C：0	C：70	C：11	C：19	C：8	C：26	C：71
M：88	M：76	M：0	M：15	M：23	M：49	M：6	M：79	M：94
Y：70	Y：4	Y：0	Y：25	Y：90	Y：67	Y：6	Y：0	Y：49
K：57	K：0	K：0	K：0	K：0	K：0	K：0	K：0	K：14

这是一款机械安装设计和实施公司的员工制服设计。整个服饰设计非常简单，只添加了灰色的直线，既丰富了整体的细节设计，又凸显出企业专一严谨的经营理念。

色彩点评：
- 整个工作服以明度偏高的黄绿色为主，给人安全、醒目的视觉印象。
- 服饰中少量黑色的点缀，打破了纯色的单调与乏味，十分醒目。

CMYK：22,10,89,0　　CMYK：80,70,55,17

CMYK：84,89,76,68

推荐色彩搭配：

C：22	C：71	C：7		C：11	C：89	C：2		C：34	C：11	C：19
M：10	M：19	M：16		M：20	M：59	M：1		M：84	M：23	M：45
Y：89	Y：31	Y：27		Y：84	Y：59	Y：22		Y：83	Y：90	Y：79
K：0	K：0	K：0		K：0	K：12	K：0		K：1	K：0	K：0

3.2.2 文化衫

这是一款快餐厅的文化衫设计。将标志直接在服饰中间偏上部位呈现，对品牌宣传与推广具有积极的推动作用。

色彩点评：
- 该服装以高明度的白色为主，给人干净与时尚的视觉印象。
- 少量红色、棕色以及黑色的点缀，丰富了整体的色彩感。

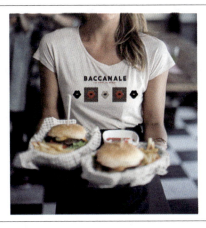

CMYK：0,0,0,0　　CMYK：86,84,88,75

CMYK：36,95,97,2　CMYK：32,33,39,0

推荐色彩搭配：

C：36	C：87	C：7		C：32	C：68	C：6		C：0	C：31	C：63
M：95	M：50	M：16		M：33	M：72	M：51		M：0	M：57	M：55
Y：97	Y：40	Y：27		Y：39	Y：62	Y：72		Y：0	Y：63	Y：51
K：2	K：0	K：0		K：0	K：21	K：0		K：0	K：0	K：1

这是一款海滩鸡肉汉堡餐厅的文化衫设计。服饰有黑灰两款，左袖口处添加标志，增强品牌印象，并增加一些色彩艳丽的图案在领口作为展示主图，表现品牌的年轻与活力，拉近与消费者的距离。

色彩点评：

- 服饰整体以明度低的灰色或黑色为主，尽显大气时尚，而且也能起到衬托作用。
- 颜色艳丽的标志与图案，既有突出宣传的效果，同时又十分活泼年轻。

CMYK：81,77,75,54　　CMYK：72,64,61,15

CMYK：25,97,100,0　　CMYK：5,20,83,0

整个服饰较为简单，除了品牌标志与标准图案之外没有其他装饰性元素，给人年轻专业的视觉感受。

推荐色彩搭配：

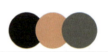

C: 25	C: 76	C: 6	C: 5	C: 4	C: 1	C: 81	C: 12	C: 63
M: 97	M: 93	M: 5	M: 20	M: 52	M: 16	M: 77	M: 44	M: 55
Y: 100	Y: 62	Y: 5	Y: 83	Y: 73	Y: 36	Y: 75	Y: 41	Y: 51
K: 0	K: 43	K: 0	K: 0	K: 0	K: 0	K: 54	K: 0	K: 1

3.2.3　工作帽

这是一款环保产品和服务公司的工作帽设计。将标志文字在帽子正前方呈现，促进品牌的宣传与推广。而在帽檐的文字，具有很强的装饰效果。

色彩点评：

- 帽子整体以黑色为主，搭配明艳的黄色，很容易让人联想到勤劳的蜜蜂，给人稳重醒目的视觉印象。
- 少量白色的运用，十分醒目，将VI与标志特征进一步凸显。

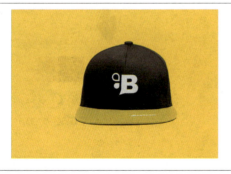

CMYK：84,88,78,64　　CMYK：17,28,85,0

CMYK：0,0,0,0

推荐色彩搭配：

C: 81	C: 0	C: 16	C: 13	C: 18	C: 0	C: 42	C: 10	C: 18
M: 77	M: 37	M: 44	M: 35	M: 48	M: 0	M: 32	M: 13	M: 27
Y: 75	Y: 97	Y: 100	Y: 64	Y: 40	Y: 0	Y: 53	Y: 47	Y: 82
K: 54	K: 0	K: 0	K: 0	K: 0	K: 0	K: 0	K: 0	K: 0

这是一款餐厅的工作帽设计。将标志直接在帽子正前方呈现，给受众清晰醒目的视觉印象。

色彩点评：
- 帽子整体以白色为主，尽显干净纯洁。
- 浅棕色的点缀，将标志凸显出来，同时表现了餐厅的活力与稳重。

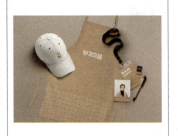

CMYK：0,0,0,0　　CMYK：45,52,66,0

CMYK：32,39,45,0

整个帽子十分简洁，无论是工作还是日常出行，进行佩戴都是不错的选择。

推荐色彩搭配：

C: 81	C: 27	C: 45	C: 17	C: 7	C: 95	C: 53	C: 18	C: 6
M: 77	M: 35	M: 52	M: 25	M: 51	M: 86	M: 12	M: 35	M: 6
Y: 75	Y: 54	Y: 66	Y: 34	Y: 27	Y: 50	Y: 34	Y: 37	Y: 5
K: 54	K: 0	K: 0	K: 0	K: 0	K: 19	K: 0	K: 0	K: 0

3.3 产品包装

进行产品选购时，除了关注产品本身的功能与特性之外，产品包装也是重点所在。产品包装一般分为纸质包装、玻璃包装、金属包装、塑料包装等。

3.3.1 纸质包装

这是一款餐厅品牌的纸盒包装设计。采用极简与留白的设计，将标志放置在包装右上角，吸引注意力。又以不规则的椭圆作为主体图形，具有很强的视觉聚拢感，同时又与标志产生强烈的对比。

色彩点评：
- 包装整体以白色为主，搭配橘红色，给人热情干净的视觉印象。
- 少量黑色的运用，为画面增添了暗色，增加了包装的稳重。

CMYK：0,0,0,0

CMYK：11,87,100,0

CMYK：81,77,75,54

推荐色彩搭配：

C：33 M：100 Y：100 K：1	C：7 M：11 Y：22 K：0	C：5 M：71 Y：90 K：0	C：11 M：22 Y：26 K：0	C：17 M：70 Y：47 K：0	C：68 M：67 Y：63 K：17	C：18 M：88 Y：100 K：0	C：19 M：34 Y：51 K：0	C：11 M：23 Y：90 K：0

这是一款蛋糕品牌的创意包装设计。将几何图形构成的图案作为包装展示主图，给人优雅精致的视觉印象。

色彩点评：

- 黑色、粉色、绿色、棕色等色彩给人活跃积极的感受。
- 适当白色的运用，很好地增强了视觉稳定性。

CMYK：81,77,75,54 CMYK：9,38,33,0
CMYK：83,61,69,24 CMYK：0,0,0,0
CMYK：22,47,56,0

包装中简单线条的添加，丰富了整体的细节感。而且以白色矩形为载体呈现的文字，将信息直接传达。

推荐色彩搭配：

C：81 M：77 Y：75 K：54	C：9 M：38 Y：33 K：0	C：83 M：61 Y：69 K：24	C：22 M：47 Y：56 K：0	C：56 M：27 Y：38 K：0	C：6 M：21 Y：27 K：0	C：0 M：0 Y：0 K：0	C：34 M：20 Y：69 K：0	C：8 M：58 Y：50 K：0

3.3.2 玻璃包装

这是一款食品品牌的包装设计。采用大自然的活力这一创意，将水果图案与水彩相结合作为包装展示主图，凸显出产品的优质与品牌的活力。

色彩点评：

- 包装以不同明度的蓝色为主，在变化之中具有较强的视觉层次感。
- 少量黄色、紫色、白色的点缀，在鲜明的颜色对比中，为包装增添了一抹亮丽的色彩。

CMYK：96,89,22,0 CMYK：0,0,0,0
CMYK：9,14,46,0 CMYK：74,75,21,0

推荐色彩搭配：

C：91 M：76 Y：53 K：20	C：77 M：56 Y：36 K：0	C：9 M：14 Y：46 K：0	C：42 M：48 Y：7 K：0	C：5 M：40 Y：11 K：0	C：6 M：5 Y：5 K：0	C：8 M：21 Y：44 K：0	C：74 M：49 Y：7 K：0	C：84 M：67 Y：10 K：0

这是一款葡萄酒的产品包装设计。将象征太阳的圆作为主图，突出大自然塑造的卓越品质，并用画笔涂抹出一条富有创造感觉的曲线，独特且十分引人注目。

色彩点评：

- 包装以极具优雅质感特性的灰色为主，在受众挑选时带去美的享受。
- 黑色的文字，在灰色底色的衬托下十分醒目，将信息进行直接传达。少量酒红色的加入，也凸显了产品特性。

CMYK：31,,24,23,0 CMYK：85,80,80,66

CMYK：55,93,85,39

透明的玻璃包装，可以将产品内部质地进行清楚的呈现，给受众直观醒目的视觉印象。

推荐色彩搭配：

C：31 M：24 Y：23 K：0	C：53 M：48 Y：49 K：0	C：6 M：18 Y：60 K：0	C：85 M：80 Y：80 K：66	C：33 M：100 Y：100 K：1	C：7 M：11 Y：22 K：0	C：5 M：54 Y：44 K：0	C：18 M：24 Y：27 K：0	C：53 M：48 Y：49 K：0

3.3.3 金属包装

这是一款茶叶品牌的包装设计。将由简单色块图形构成的图案作为包装展示主图，具有很强的创意感与趣味性。

CMYK：67,19,0,0

CMYK：78,31,55,0

CMYK：30,6,49,0

CMYK：86,56,100,30

CMYK：0,0,0,0

色彩点评：

- 包装中绿色、黄绿色、青色、蓝色等色彩的运用，既十分和谐舒适，又极具活跃与动感。
- 适当白色的点缀，很好地增强了整体的视觉稳定性。

推荐色彩搭配：

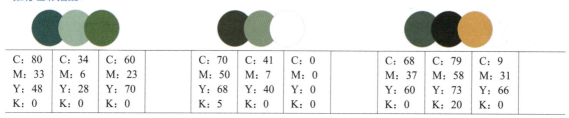

C：80	C：34	C：60		C：70	C：41	C：0		C：68	C：79	C：9
M：33	M：6	M：23		M：50	M：7	M：0		M：37	M：58	M：31
Y：48	Y：28	Y：70		Y：68	Y：40	Y：0		Y：60	Y：73	Y：66
K：0	K：0	K：0		K：5	K：0	K：0		K：0	K：20	K：0

这是一款啤酒品牌的产品包装设计。将标志放大，放置在包装上，以直观醒目的方式促进了品牌宣传，是整体视觉焦点所在。

色彩点评：

- 包装以黑色为主，在适当光照和水珠的作用下，尽显金属独特的质感。
- 白色的文字，十分醒目突出。绿色的点缀，凸显出产品的炫酷、高级、时尚，同时也增强了整体的稳定性。

CMYK：87,81,82,70　　CMYK；0,0,0,0

CMYK：41,0,65,0

白色的文字与黑色的背景产生强烈的明度对比，既能够将信息直接传达，而且也让整体的美感得到增强。

推荐色彩搭配：

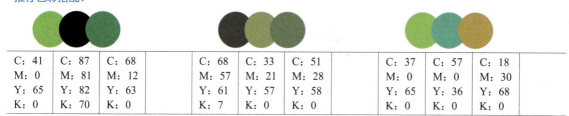

C：41	C：87	C：68		C：68	C：33	C：51		C：37	C：57	C：18
M：0	M：81	M：12		M：57	M：21	M：28		M：0	M：0	M：30
Y：65	Y：82	Y：63		Y：61	Y：57	Y：58		Y：65	Y：36	Y：68
K：0	K：70	K：0		K：7	K：0	K：0		K：0	K：0	K：0

3.3.4 塑料包装

这是一款咖啡的产品包装设计。版式将椭圆形与矩形进行叠加，给受众以视觉层次感。

色彩点评：

- 整个包装以白色为主，搭配天蓝色，十分舒爽自然，给人一种简洁干净的视觉感受。
- 黑色的文字将信息直接传达，同时也增强了整体的稳定性。

CMYK：56,16,4,0　　CMYK：0,0,0,0

CMYK：78,73,70,41

推荐色彩搭配：

C: 56	C: 87	C: 79		C: 67	C: 56	C: 0		C: 46	C: 41	C: 44
M: 16	M: 81	M: 41		M: 42	M: 31	M: 57		M: 14	M: 42	M: 25
Y: 4	Y: 82	Y: 13		Y: 12	Y: 18	Y: 19		Y: 6	Y: 0	Y: 0
K: 0	K: 70	K: 0		K: 0	K: 0	K: 0		K: 0	K: 0	K: 0

这是一款面包店的包装设计。将产品实物图作为包装展示主图，而且增加花纹透明镂空处理，把面包的色泽展示给消费者。

色彩点评：

- 整个包装以黄色为主，凸显出产品的美味可口，激发人们的购买欲望。
- 白色和深灰色的添加，丰富了整体的色彩质感。

CMYK: 9,39,82,0　　CMYK: 0,0,0,0
CMYK: 78,73,70,41

主次分明的黑色文字，将信息直接传达，同时丰富了整体的细节感。特别是适当留白的运用，为受众阅读提供了便利。

推荐色彩搭配：

C: 9	C: 93	C: 18		C: 8	C: 67	C: 3		C: 76	C: 9	C: 8
M: 39	M: 88	M: 33		M: 41	M: 37	M: 3		M: 15	M: 55	M: 12
Y: 82	Y: 89	Y: 36		Y: 86	Y: 68	Y: 3		Y: 43	Y: 66	Y: 35
K: 0	K: 80	K: 0		K: 0	K: 0	K: 0		K: 0	K: 0	K: 0

3.4 交通工具

交通工具为出行带来了极大的便利，同时也是传播信息的重要流动载体。常见的交通工具有面包车、货车、公交巴士、飞机等。

3.4.1 面包车

这是一款餐厅品牌形象的面包车设计。将代表餐厅形象的卡通人物作为车身装饰图案，在移动过程中对品牌具有很好的宣传效果。

色彩点评：

- 明度偏低的红色，褪去了鲜艳的活力与热情，营造出浓浓的复古氛围。
- 黑色的运用，与红色混为一体，尽显餐厅的独特时尚与个性。

CMYK：81,76,74,52　　CMYK：11,84,82,0
CMYK：38,29,25,0

推荐色彩搭配：

C: 26	C: 13	C: 13	C: 56	C: 7	C: 64	C: 33	C: 93	C: 34	C: 0	C: 79	C: 58
M: 82	M: 25	M: 34	M: 97	M: 9	M: 53	M: 96	M: 88	M: 0	M: 65	M: 33	M: 50
Y: 0	Y: 0	Y: 41	Y: 75	Y: 18	Y: 51	Y: 100	Y: 89	Y: 38	Y: 90	Y: 88	Y: 47
K: 0	K: 0	K: 0	K: 35	K: 0	K: 1	K: 1	K: 80	K: 0	K: 0	K: 0	K: 0

这是一款制造业品牌的面包车外观设计。将标志的图形以较大的面积充满整个车身，同时又将标志放置在前车身，在移动过程中对品牌宣传具有积极的推动作用。

色彩点评：

- 整个车身以黑色为主，给人沉稳、大气、专业的视觉印象。
- 白色、红色的点缀运用，为冰冷的车身增添了温度，同时也凸显出企业真诚热情为受众提供服务的经营理念。

CMYK：44,50,76,0　　CMYK：81,77,70,48
CMYK：49,100,100,29

降低了明度的图案增加了车身的质感，同时也丰富了整体的细节效果。特别是明度最高的文字，十分引人注目。

推荐色彩搭配：

C: 43	C: 6	C: 36	C: 2	C: 32	C: 70	C: 81	C: 2	C: 8
M: 34	M: 33	M: 52	M: 27	M: 43	M: 72	M: 77	M: 45	M: 12
Y: 32	Y: 89	Y: 100	Y: 53	Y: 66	Y: 88	Y: 70	Y: 69	Y: 35
K: 0	K: 0	K: 0	K: 0	K: 0	K: 49	K: 48	K: 0	K: 0

3.4.2 货车

这是一款公司的货车外观设计。将主次分明的文字放置在车尾,对品牌宣传具有积极的推动作用。同时又添加了多种色块组成的装饰图案,打破了纯色背景的单调与乏味。右侧图形、左侧文字、中间留白,视觉感受令人舒适。

色彩点评:

- 货车以高明度的白色为主,十分醒目。同时又用多种艳丽的颜色,增加活跃感与愉悦感。
- 适当的黑色点缀,凸显出企业稳重、简单、务实的经营理念。

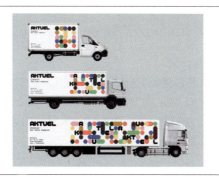

CMYK: 55,0,66,0　　CMYK: 3,18,61,0
CMYK: 91,86,89,78　CMYK: 0,0,0,0
CMYK: 74,54,0,0

推荐色彩搭配:

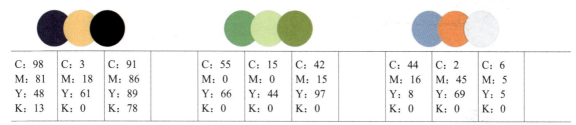

C: 98	C: 3	C: 91	C: 55	C: 15	C: 42	C: 44	C: 2	C: 6
M: 81	M: 18	M: 86	M: 0	M: 0	M: 15	M: 16	M: 45	M: 5
Y: 48	Y: 61	Y: 89	Y: 66	Y: 44	Y: 97	Y: 8	Y: 69	Y: 5
K: 13	K: 0	K: 78	K: 0	K: 0	K: 0	K: 0	K: 0	K: 0

这是一款品牌的货车外观设计。将红色标志以较大面积放置于车身右侧,极具视觉吸引力。同时又有较小的文字点缀画面,传递信息。左侧留白,给人无限想象空间。

色彩点评:

- 整个车身以白色为主,以较高的明度给人简单却不失稳重的印象。
- 少量黑色和红色的点缀,对比较为强烈,十分醒目,给人一种热情稳定的感受。

CMYK: 0,0,0,0　　CMYK: 13,98,100,0
CMYK: 93,88,89,80

主次分明的文字将信息直接传达,对品牌宣传具有积极的推动作用。

推荐色彩搭配:

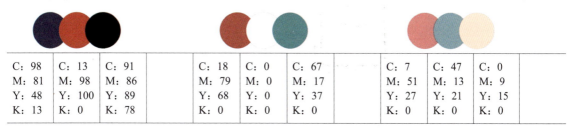

C: 98	C: 13	C: 91	C: 18	C: 0	C: 67	C: 7	C: 47	C: 0
M: 81	M: 98	M: 86	M: 79	M: 0	M: 17	M: 51	M: 13	M: 9
Y: 48	Y: 100	Y: 89	Y: 68	Y: 0	Y: 37	Y: 27	Y: 21	Y: 15
K: 13	K: 0	K: 78	K: 0	K: 0	K: 0	K: 0	K: 0	K: 0

3.5 广告媒体

随着社会的迅速发展，广告媒体以各种各样的形式充斥在我们的日常生活中，常见的广告媒体一般分为网络广告和现实生活中的站牌广告两种形式。

3.5.1 网络广告

这是一款品牌的网页广告设计。本案例采用了对角线构图。对角线的两端分别是右上角的标志图案、左下角的文字说明。整体效果给人简约、大气之美。

色彩点评：

- 界面整体以蓝色为主，凸显出企业的科技性和安全可靠的经营理念。
- 白色的文字，将信息直接传达，同时也提高了亮度。

CMYK：89,68,0,0　　CMYK：0,0,0,0

推荐色彩搭配：

C：89	C：0	C：91	C：63	C：55	C：18	C：81	C：8	C：4
M：68	M：0	M：86	M：35	M：28	M：14	M：71	M：38	M：9
Y：0	Y：0	Y：89	Y：16	Y：20	Y：14	Y：31	Y：52	Y：15
K：0	K：0	K：78	K：0	K：0	K：0	K：0	K：0	K：0

这是一款室内设计工作室的移动端广告设计。将标志图形直接在界面中间部位呈现，给受众直观的视觉印象，对于品牌宣传也有积极的推动作用。

色彩点评：

- 界面以黄色为主，搭配其他鲜明的颜色，营造了活力热闹的氛围。
- 适当白色的点缀，将界面内容清楚地进行凸显，同时增强了视觉稳定性。

CMYK：72,43,0,0　　CMYK：2,82,28,0

CMYK：0,0,0,0　　CMYK：3,33,90,0

CMYK：99,100,59,13

界面中主次分明的文字，将信息直接传达出来，同时也让整体的细节效果更加丰富。

推荐色彩搭配：

C：80	C：99	C：2		C：3	C：74	C：18		C：90	C：7	C：5
M：34	M：100	M：82		M：33	M：17	M：14		M：77	M：47	M：59
Y：24	Y：59	Y：28		Y：90	Y：12	Y：14		Y：41	Y：93	Y：94
K：0	K：13	K：0		K：0	K：0	K：0		K：4	K：0	K：8

3.5.2 站牌广告

这是一款站牌广告设计。采用自由型的构图方式，为版面增添了些许的活力。而且摆放在画面中心的标志，具有很强的视觉聚拢感，极具宣传效果。

色彩点评：
- 广告整体以浅蓝色为主，给人清新亲切的视觉感受。少量白色的运用，十分醒目突出。
- 中间部位红色的运用，增强了整体的视觉稳定性和艺术感。

CMYK：68,4,18,0　　CMYK：26,94,94,0

CMYK：0,0,0,0

推荐色彩搭配：

C：68	C：74	C：6		C：85	C：16	C：94		C：67	C：19	C：89
M：4	M：17	M：5		M：69	M：77	M：73		M：42	M：44	M：62
Y：18	Y：12	Y：5		Y：56	Y：69	Y：26		Y：12	Y：69	Y：33
K：0	K：0	K：0		K：17	K：0	K：0		K：0	K：0	K：0

这是一款蛋糕品牌的站牌广告设计。将甜甜圈作为展示主图，直接表明了广告宣传的主要内容，给受众直观醒目的视觉印象。

色彩点评：
- 粉色的运用，尽显产品的甜蜜与浪漫。
- 广告中少量白色和深色的运用，一方面将主体物凸显得更加清楚；另一方面提高了亮度。

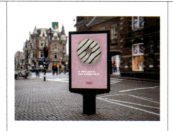

CMYK：13,35,9,0　　CMYK：0,0,0,0

CMYK：11,92,9,0　　CMYK：74,78,78,55

在版面底部以较粗的衬线字体呈现的文字，将信息直接传达。下方桃红色的标志则增强了整体的细节效果。

推荐色彩搭配：

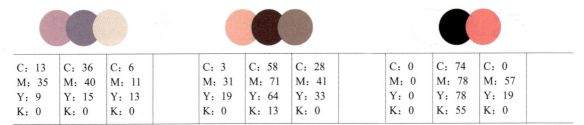

C: 13	C: 36	C: 6	C: 3	C: 58	C: 28	C: 0	C: 74	C: 0
M: 35	M: 40	M: 11	M: 31	M: 71	M: 41	M: 0	M: 78	M: 57
Y: 9	Y: 15	Y: 13	Y: 19	Y: 64	Y: 33	Y: 0	Y: 78	Y: 19
K: 0	K: 0	K: 0	K: 0	K: 13	K: 0	K: 0	K: 55	K: 0

3.6 公关用品

公关用品对于一个企业来说也是至关重要的。因为在受众使用过程中，潜移默化地促进了品牌的宣传。公关用品包括雨伞、手提袋、打火机、围巾等。

3.6.1 雨伞

这是一款品牌的雨伞外观设计。将标志作为基本图案放置在伞面之上，极大地促进了品牌的宣传与推广。

色彩点评：

- 雨伞以明度较高的月白色为主，给人优雅大方的视觉印象。
- 少量深蓝色的点缀，让雨伞具有视觉层次感，同时增强了稳定性。

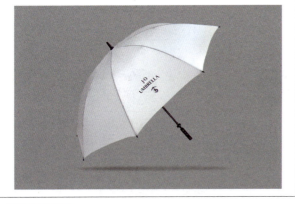

CMYK：8,5,0,0

CMYK：100,93,55,27

推荐色彩搭配：

C: 8	C: 100	C: 6	C: 41	C: 11	C: 7	C: 58	C: 89	C: 28
M: 5	M: 93	M: 11	M: 31	M: 31	M: 6	M: 34	M: 78	M: 9
Y: 0	Y: 55	Y: 13	Y: 46	Y: 32	Y: 8	Y: 13	Y: 53	Y: 7
K: 0	K: 27	K: 0	K: 0	K: 0	K: 0	K: 0	K: 19	K: 0

这是一款品牌的雨伞设计。伞柄部位三角构架的设置，为使用者悬挂雨伞提供了便利，具有很强的创意感。

色彩点评：
- 雨伞单一色调缺少了颜色的艳丽，但给人稳重端庄的视觉感受，凸显使用者的精神气质。
- 黑色伞柄，增强整体的视觉稳定性。

CMYK：35,27,26,0　　CMYK：73,61,53,6

CMYK：81,26,25,0　　CMYK：21,66,68,0

简洁大方的设计，表明企业注重产品品质以及真诚用心的服务态度，具有很强的视觉吸引力。

推荐色彩搭配：

C：38	C：19	C：28	C：18	C：42	C：81	C：35	C：11	C：36
M：33	M：35	M：86	M：14	M：33	M：56	M：42	M：13	M：56
Y：37	Y：7	Y：68	Y：32	Y：77	Y：89	Y：37	Y：12	Y：60
K：0	K：0	K：0	K：0	K：0	K：26	K：0	K：0	K：0

3.6.2 手提袋

这是一款aleph品牌的手提袋设计。采用对称型的构图方式，将独具特点的标志在手提袋中间位置呈现，极具视觉美感。

色彩点评：
- 手提袋整体以黑色为主，尽显高端大气的格调。
- 白色的点缀，与黑色形成了鲜明的颜色对比，既提亮了整个画面，又营造了简约大方的视觉感受。

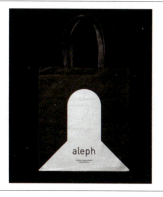

CMYK：93,88,89,80

CMYK：0,0,0,0

推荐色彩搭配：

C：70	C：42	C：6	C：13	C：84	C：50	C：9	C：0	C：39
M：65	M：63	M：20	M：16	M：80	M：35	M：25	M：0	M：31
Y：61	Y：74	Y：9	Y：22	Y：72	Y：35	Y：18	Y：0	Y：34
K：15	K：1	K：0	K：0	K：0	K：56	K：0	K：0	K：0

这是一款休闲零食品牌的手提袋设计。将手绘插画图案和标志作为手提袋展示主图，打破了纯色背景的枯燥感，同时也让细节效果更加丰富。

色彩点评：

- 手提袋以纯度和明度适中的黄色为主，给人活跃积极的视觉感受。
- 少量白色，提亮了整个画面，黑色的运用，增加了视觉稳定性。

CMYK：12,45,93,0　　CMYK：0,0,0,0

CMYK：93,88,89,80

简单的文字，将信息直接传达。而且背景中适当留白的运用，让整体的视觉美感进一步提高。

推荐色彩搭配：

C: 12	C: 42	C: 5	C: 10	C: 18	C: 42	C: 49	C: 16	C: 44
M: 45	M: 63	M: 17	M: 19	M: 68	M: 80	M: 49	M: 50	M: 16
Y: 93	Y: 74	Y: 16	Y: 57	Y: 71	Y: 72	Y: 53	Y: 71	Y: 8
K: 0	K: 1	K: 0	K: 0	K: 0	K: 4	K: 0	K: 0	K: 0

3.7 外部建筑环境

一个企业的外部建筑环境，是整体精神面貌的呈现，是非常重要的。外部建筑环境一般包括公司旗帜、企业门面、店铺招牌等。

3.7.1 公司旗帜

这是一家企业的旗帜设计。将标志适当放大作为旗帜的视觉焦点，将信息直接传达。

色彩点评：

- 旗帜以高明度的白色为主，给人飘逸醒目的视觉印象。
- 少量黑色、绿色和棕色的点缀，增强了整体的视觉稳定性与美感。

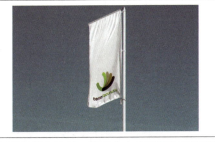

旗帜设计较为简单，除了文字之外没有其他装饰性元素。以简洁大方的形式，为受众阅读提供了便利。

CMYK：0,0,0,0　　CMYK：70,84,92,63

CMYK：53,54,86,5　　CMYK：67,24,100,0

推荐色彩搭配:

C: 53	C: 70	C: 67	C: 37	C: 56	C: 40	C: 30	C: 0	C: 13
M: 54	M: 84	M: 24	M: 19	M: 44	M: 33	M: 9	M: 0	M: 17
Y: 86	Y: 92	Y: 100	Y: 67	Y: 66	Y: 59	Y: 44	Y: 0	Y: 47
K: 5	K: 63	K: 0	K: 0	K: 0	K: 0	K: 0	K: 0	K: 0

这是一款房地产开发商的旗帜设计。将品牌文字以竖版方式印在旗帜上,给受众直观醒目的视觉印象。

色彩点评:

- 旗帜以黑色为主,搭配绿色,稳重之中又显生机与活力,与宣传主旨相吻合。
- 白色文字的运用,很好地提高了旗帜的亮度,同时也为信息传达提供了便利。

CMYK:78,72,69,38　　CMYK:88,54,23,0

CMYK:15,12,13,0

推荐色彩搭配:

C: 8	C: 78	C: 85	C: 16	C: 8	C: 8	C: 30	C: 0	C: 88
M: 14	M: 72	M: 54	M: 12	M: 14	M: 29	M: 37	M: 19	M: 86
Y: 20	Y: 69	Y: 27	Y: 13	Y: 20	Y: 50	Y: 31	Y: 12	Y: 86
K: 0	K: 38	K: 0	K: 0	K: 0	K: 0	K: 0	K: 0	K: 76

3.7.2 企业门面

这是一款日本寿司店的门面设计。文字环绕食物,既平面又立体,趣味十足。

色彩点评:

- 整个门面以无彩色的黑色为主,以偏暗的色调凸显餐厅精致优雅的格调。
- 金色标志的点缀,更显奢华雅致,也为门面增添了些许的色彩质感。

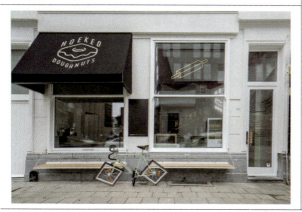

CMYK:93,88,89,80　　CMYK:14,19,37,0

推荐色彩搭配：

C：14	C：93	C：40	C：20	C：61	C：3	C：7	C：77	C：84
M：19	M：88	M：33	M：41	M：63	M：11	M：24	M：63	M：73
Y：37	Y：89	Y：59	Y：63	Y：80	Y：17	Y：39	Y：32	Y：55
K：0	K：80	K：0	K：0	K：17	K：0	K：0	K：0	K：19

　　这是一家游戏连锁店的店铺门面设计。其标志文字立体感十足，当太阳光照射于文字上时，会呈现出投影随着太阳位置变化而变化的美妙效果。

色彩点评：

- 整个门面以低明度的黑色为主，给人高端大气稳重的视觉感受。
- 少量白色、红色、绿色、蓝色、黄色等色彩的点缀，在对比之中给人活跃积极的感受。

CMYK：93,88,89,80　　CMYK：4,11,59,0

CMYK：58,0,14,0　　CMYK：0,67,0,0

CMYK：54,6,100,0

　　独特的标志，为整个门面增添了几分活跃之感，同时黑色的网格门头也凸显出品牌的经营理念与定位。

推荐色彩搭配：

C：0	C：93	C：54	C：58	C：4	C：65	C：54	C：55	C：8
M：67	M：88	M：6	M：0	M：11	M：84	M：12	M：42	M：41
Y：0	Y：89	Y：100	Y：14	Y：59	Y：98	Y：29	Y：79	Y：86
K：0	K：80	K：0	K：0	K：0	K：98	K：0	K：0	K：0

3.7.3 店铺招牌

　　这是一款餐厅的店铺招牌设计。将标志文字直接在招牌中间部位呈现，十分醒目。而且周围适当留白的运用，为受众阅读提供了便利。

色彩点评：

- 整个招牌以灰绿色为主，以适中的明度和纯度给人浪漫、稳重、清新之感。
- 少量棕色的点缀，在对比之中又增添了些许的温馨与柔和。

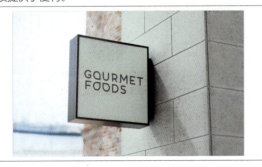

CMYK：22,10,22,0　　CMYK：66,61,72,15

推荐色彩搭配：

C: 22	C: 93	C: 66		C: 19	C: 42	C: 31		C: 42	C: 48	C: 56
M: 10	M: 88	M: 61		M: 20	M: 42	M: 73		M: 76	M: 23	M: 41
Y: 22	Y: 89	Y: 72		Y: 31	Y: 46	Y: 71		Y: 74	Y: 23	Y: 100
K: 0	K: 80	K: 15		K: 0	K: 0	K: 0		K: 4	K: 0	K: 0

　　这是一款甜品店的店铺招牌设计。在粉色中分布数个白色圆点作为背景，并将黑色文字标志呈现于上方，给人小甜蜜、小浪漫的文艺感。

色彩点评：

- 招牌以粉色为主，搭配白色的圆点，尽显甜品店的甜蜜与浪漫。
- 少量黑色的运用，直接凸显了品牌名，同时也增加了视觉稳定性。

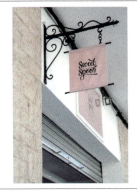

CMYK：13,37,19,0

CMYK：93,88,89,80

CMYK：0,0,0,0

　　手写风格的文字标志，为整个招牌增添了浓浓的趣味性与美感，同时也凸显出产品带给受众的欢快与愉悦。

推荐色彩搭配：

C: 13	C: 38	C: 0		C: 15	C: 3	C: 32		C: 11	C: 13	C: 16
M: 37	M: 24	M: 0		M: 42	M: 25	M: 59		M: 30	M: 48	M: 10
Y: 19	Y: 4	Y: 0		Y: 47	Y: 20	Y: 52		Y: 25	Y: 33	Y: 26
K: 0	K: 0	K: 0		K: 0	K: 0	K: 0		K: 0	K: 0	K: 0

第 4 章

VI 与标志设计的应用行业

第4章　VI与标志设计的应用行业

　　VI与标志设计的应用领域十分广泛，按照行业类型可大致分为服装类、食品类、化妆品类、电子产品类、家具用品类、房地产类、旅游类、医药类、餐饮类、汽车类、奢侈品类、教育类、箱包类、烟酒类以及珠宝首饰类等。

- 服装类VI与标志通常结合服装的形式美学以及当下流行款式进行宣传推广。
- 食品类VI与标志一般以图文结合的形式展现，用食物图片来吸引消费者眼球。
- 家具用品VI与标志主要将视觉效果与表达内容进行有机结合，与消费者达成共鸣。
- 医药类VI与标志多以蓝、绿、白作为主色，给人一种安全、理性、值得信任的印象。
- 奢侈品类VI与标志通常会给消费者呈现一种昂贵、高端的视觉感受，令人心生向往。

4.1 服装类VI与标志设计

这是一款运动时尚品牌的VI与标志设计。以一个矩形作为标志文字呈现载体,具有很强的视觉聚拢感。

色彩点评:
- 名片以纯度偏高、明度较高的绿色为主,给人时尚、运动、活力之感。
- 少量黑色的运用,增强了名片的视觉稳定性。

CMYK:28,0,69,0 CMYK:86,85,82,73

推荐色彩搭配:

C:28	C:74	C:0	C:44	C:2	C:8	C:47	C:0	C:0
M:0	M:27	M:0	M:21	M:32	M:14	M:18	M:27	M:63
Y:69	Y:42	Y:0	Y:58	Y:58	Y:20	Y:45	Y:35	Y:42
K:0	K:0	K:0	K:0	K:0	K:0	K:0	K:0	K:0

这是男装品牌的VI与标志设计。采用中轴型的构图方式,将标志直接展示出来进行宣传,又将几何形式组成的纺织花纹应用在设计中进行装饰,为版面增添美观性。

色彩点评:
- 包装以蓝色和白色为主,在颜色对比中尽显明朗、理性的男性气息。
- 标志中少量金色、棕色、黄色的点缀,增加了整体的活跃氛围。

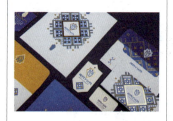

CMYK:23,40,64,0 CMYK:62,82,100,51

CMYK:2,5,21,0 CMYK:0,0,0,0

CMYK:86,55,2,0

标志外围花纹背景的添加,将受众注意力全部集中于此,对品牌具有很好的宣传与推广作用。

推荐色彩搭配:

C:86	C:35	C:0	C:23	C:62	C:16	C:84	C:10	C:2
M:55	M:11	M:0	M:40	M:82	M:40	M:74	M:84	M:5
Y:2	Y:0	Y:0	Y:64	Y:100	Y:36	Y:67	Y:50	Y:21
K:0	K:0	K:0	K:0	K:51	K:0	K:41	K:0	K:0

4.2 食品类 VI 与标志设计

这是一款奶油产品的包装盒设计。以矩形色块作为标志呈现载体，十分醒目，且恰当的留白给消费者带来良好的文字识读环境。并且包装中使用了大量的插画作为装饰，增强了包装的美感。

色彩点评：
- 包装以纯度偏低、明度适中的黄色、青色、咖色为主，简单直接地传递产品的口味特征。
- 少量白色和其他颜色的点缀，增强了包装的视觉稳定性与美观性。

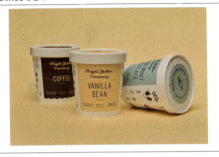

CMYK：44,23,44,0　　CMYK：63,75,96,43
CMYK：19,40,80,0　　CMYK：0,0,0,0

推荐色彩搭配：

C：44	C：34	C：4	C：19	C：14	C：58	C：63	C：8	C：0
M：23	M：20	M：28	M：40	M：36	M：49	M：75	M：58	M：0
Y：44	Y：69	Y：14	Y：80	Y：38	Y：49	Y：96	Y：50	Y：0
K：0	K：0	K：0	K：0	K：0	K：0	K：43	K：0	K：0

这是一款豆片食品品牌的包装袋设计。将产品图片与主要食材插画直接在版面中间位置呈现，给受众直观的视觉印象，十分醒目。

色彩点评：
- 包装以纯度偏高的绿色为主，尽显产品的天然与健康。
- 产品图片与芝士插画中黄色的运用，既打破了纯色的单调，又增添了几分趣味与热情。

CMYK：62,0,49,0　　CMYK：18,40,95,0
CMYK：19,66,100,0　CMYK：98,90,65,52
CMYK：89,47,97,10

较大的黑色无衬线体文字十分醒目突出，将信息直接传达；其他文字丰富了整体的细节效果。

推荐色彩搭配：

C：62	C：6	C：0	C：89	C：19	C：18	C：98	C：77	C：0
M：0	M：49	M：0	M：47	M：66	M：40	M：90	M：56	M：56
Y：49	Y：14	Y：0	Y：97	Y：100	Y：95	Y：65	Y：36	Y：41
K：0	K：0	K：0	K：10	K：0	K：0	K：52	K：0	K：0

4.3 化妆品类VI与标志设计

这是一款植物化妆品包装设计。将简单的毛笔刷图案作为装饰，在看似凌乱的摆放中，给人自由活跃的视觉感受。同时又将金色的植物放置在画面中间，直接传递品牌信息。

色彩点评：
- 包装以纯度适中的粉色为主，同时在与白色及金色的对比中，给人亲肤、柔和、温馨之感。
- 产品中间金色的植物图案，表明了产品原料的天然。

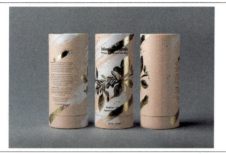

CMYK：13,32,26,0　　CMYK：35,38,59,0

CMYK：0,0,0,0　　　CMYK：93,88,89,80

推荐色彩搭配：

C: 13	C: 38	C: 5	C: 35	C: 6	C: 93	C: 3	C: 0	C: 30
M: 32	M: 40	M: 13	M: 38	M: 49	M: 88	M: 11	M: 37	M: 15
Y: 26	Y: 38	Y: 10	Y: 59	Y: 14	Y: 89	Y: 26	Y: 35	Y: 23
K: 0	K: 0	K: 0	K: 0	K: 0	K: 80	K: 0	K: 0	K: 0

这是一款化妆品品牌的VI与标志设计。将法国的等高线作为展示主图，直接表明了产品原料的原产地，给受众直观的视觉印象。

色彩点评：
- 偏灰色调绿色背景的运用，既突出显示整体VI设计，又凸显出产品具有的天然、安全性。
- 白色的运用，增加了画面的亮度，在对比之中尽显绿色与洁净之感。

CMYK：76,47,62,3　　CMYK：0,0,0,0

整个VI设计采用较为纤细的字体，既符合产品消费对象的审美，同时也更容易获得受众的信赖感。

推荐色彩搭配：

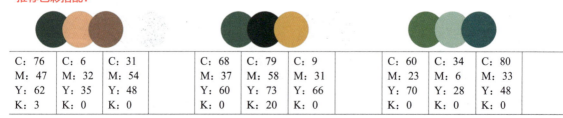

C: 76	C: 6	C: 31	C: 68	C: 79	C: 9	C: 60	C: 34	C: 80
M: 47	M: 32	M: 54	M: 37	M: 58	M: 31	M: 23	M: 6	M: 33
Y: 62	Y: 35	Y: 48	Y: 60	Y: 73	Y: 66	Y: 70	Y: 28	Y: 48
K: 3	K: 0	K: 0	K: 0	K: 20	K: 0	K: 0	K: 0	K: 0

4.4 电子产品类 VI 与标志设计

这是一款电子通信业VI设计中的作品展示部分，整体版面简洁，给人一种低调、理智的视觉感受。

色彩点评：
- 此设计以黑色为底，给人一种精致、上档次的印象感，黑白结合最为经典，使整个画面响亮且不杂乱。
- 独特的标志造型，使画面产生透气感。

CMYK=82,77,75,55　　CMYK=8,7,13,0

推荐色彩搭配：

C: 24	C: 18	C: 87		C: 0	C: 97	C: 7		C: 42	C: 7	C: 93
M: 22	M: 52	M: 61		M: 94	M: 91	M: 7		M: 44	M: 29	M: 68
Y: 20	Y: 50	Y: 62		Y: 83	Y: 48	Y: 16		Y: 42	Y: 38	Y: 45
K: 0	K: 0	K: 17		K: 0	K: 17	K: 0		K: 0	K: 0	K: 6

这是一款品牌的VI与标志设计。采用中轴型的版式设计，将简单的插图作为展示主图，极具视觉吸引力与趣味性。同时搭配主次分明的文字，宣传品牌信息。

色彩点评：
- 以高明度的白色为主，搭配蓝色，给人很强的科技、简约、干净的感觉。
- 少量黑色的运用，一方面凸显出企业稳重成熟的经营理念；另一方面增强了整体的视觉稳定性。

CMYK: 0,0,0,0　　CMYK: 77,32,10,0

CMYK: 0,12,6,0　　CMYK: 82,78,79,63

将插画摆放在画面中间位置，为画面增添了些许的趣味性与美感，同时少量留白的应用，给人营造出很好的文字识读环境。

推荐色彩搭配：

C: 77	C: 18	C: 0		C: 0	C: 74	C: 46		C: 64	C: 0	C: 75
M: 32	M: 52	M: 0		M: 12	M: 44	M: 38		M: 38	M: 39	M: 69
Y: 10	Y: 50	Y: 0		Y: 6	Y: 26	Y: 13		Y: 12	Y: 50	Y: 66
K: 0	K: 0	K: 0		K: 0	K: 0	K: 0		K: 0	K: 0	K: 28

4.5 家居用品类 VI 与标志设计

这是一款家具品牌的名片设计。将巨大的白色标志作为名片背面展示主图，直接表明了品牌名称，给受众直观的视觉印象。

色彩点评：
- 名片以木材的米灰色为主，给人环保天然的视觉感受。
- 适当白色的运用，将文字清楚地凸显出来，同时提高了名片的亮度。少量黑色的应用增强了视觉稳定性。

CMYK: 19,18,22,0　　CMYK: 0,0,0,0
CMYK: 82,78,79,63

推荐色彩搭配：

C: 19	C: 19	C: 66		C: 14	C: 51	C: 91		C: 0	C: 19	C: 85
M: 18	M: 48	M: 50		M: 47	M: 32	M: 76		M: 4	M: 42	M: 54
Y: 22	Y: 65	Y: 54		Y: 39	Y: 27	Y: 65		Y: 7	Y: 66	Y: 34
K: 0	K: 0	K: 1		K: 0	K: 0	K: 41		K: 0	K: 0	K: 0

这是一款台灯的包装设计。将产品用简单的线条直接展示出来，并摆放在画面中心，十分简洁明了地展现了产品的特性。

色彩点评：
- 包装以较低明度的棕色为主，将版面内容清楚地凸显出来。
- 蓝色的运用，增强了整体的画面色彩感，同时也给人可信赖、理性之感。

CMYK: 27,33,49,0　　CMYK: 100,90,0,0

较大的台灯图案丰富了版面的画面效果。特别是适当留白的运用，为受众营造了一个很好的文字识读空间。

推荐色彩搭配：

C: 100	C: 3	C: 66		C: 14	C: 17	C: 91		C: 73	C: 8	C: 32
M: 90	M: 86	M: 50		M: 47	M: 76	M: 76		M: 27	M: 21	M: 58
Y: 0	Y: 76	Y: 54		Y: 39	Y: 78	Y: 65		Y: 36	Y: 44	Y: 78
K: 0	K: 0	K: 1		K: 0	K: 0	K: 41		K: 0	K: 0	K: 0

4.6 房地产类VI与标志设计

这是一款波兰房地产公司的网页设计。将建筑作为展示主图,直接表明了企业的经营性质,让受众一目了然。

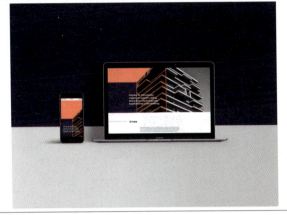

色彩点评:

- 网页以灰色为主,搭配珊瑚红色、深蓝色,在不同明度与纯度的变化中,凸显出地产高端、大气的品牌定位。
- 白色的运用,给人醒目突出的视觉感受,直接展示品牌相关信息。

CMYK: 0,0,0,0　　CMYK: 0,65,59,0
CMYK: 100,93,57,33　CMYK: 62,53,50,1

推荐色彩搭配:

C: 81	C: 0	C: 62	C: 100	C: 8	C: 7	C: 48	C: 11	C: 88
M: 71	M: 65	M: 53	M: 93	M: 38	M: 23	M: 39	M: 40	M: 84
Y: 31	Y: 59	Y: 50	Y: 57	Y: 52	Y: 42	Y: 37	Y: 36	Y: 84
K: 0	K: 0	K: 1	K: 33	K: 0	K: 0	K: 0	K: 0	K: 74

这是一款建筑公司的名片设计。版面简洁、大气,版面上方摆放大字、下方摆放小字,画面重点突出、醒目,既美观又平衡了整个画面的视觉稳定性。适当的留白,增强了文字识读的便利。

色彩点评:

- 名片颜色以纯度较高的蓝色为主,凸显出企业成熟稳定的经营理念。
- 适当白色的点缀,十分醒目突出,直接传递了品牌的信息。

CMYK: 100,98,31,0　　CMYK: 0,0,0,0

将品牌标志以较大字号的文字进行呈现,极大限度地促进了品牌的宣传与推广。

推荐色彩搭配:

C: 100	C: 0	C: 58	C: 100	C: 50	C: 6	C: 22	C: 92	C: 48
M: 98	M: 57	M: 36	M: 91	M: 13	M: 5	M: 76	M: 69	M: 40
Y: 31	Y: 19	Y: 30	Y: 50	Y: 14	Y: 6	Y: 37	Y: 17	Y: 35
K: 0	K: 0	K: 0	K: 14	K: 0	K: 0	K: 0	K: 0	K: 0

4.7 旅游类 VI 与标志设计

这是一款城市旅游形象的文化衫设计。将与旅游相关的插画作为展示主图，易于传播。

色彩点评：

- 服装以深绿色与白色为主，这两种颜色与旅游城市的环保、洁净的特点十分相符。
- 插画中多种颜色的点缀，为画面增添了一抹亮丽色彩，丰富了画面的色彩层次感。

CMYK：79,66,69,29　　CMYK：0,0,0,0

CMYK：14,89,66,0　　CMYK：68,18,61,0

推荐色彩搭配：

C：76	C：68	C：0	C：22	C：90	C：17	C：30	C：13	C：9
M：15	M：18	M：0	M：22	M：59	M：31	M：9	M：17	M：55
Y：43	Y：61	Y：0	Y：65	Y：64	Y：4	Y：44	Y：47	Y：66
K：0	K：0	K：0	K：0	K：16	K：0	K：0	K：0	K：0

这是一款旅游品牌的VI与标志设计。采用图文结合的方式，将椰子树与海域相结合，以简单的插画形式表现出旅游地的特点。同时采用较为卡通的字体，直接表现旅游的欢乐。

色彩点评：

- 广告以纯度和明度适中的蓝色为主，给人凉爽舒适之感。
- 少量橙色和白色的点缀，营造了热情、活泼、欢乐的视觉氛围。

CMYK：79,31,29,0　　CMYK：0,0,0,0

CMYK：3,55,61,0

以圆润的非衬线字体呈现的标志文字，凸显出休假带给人的欢快与放松，具有很强的视觉感染力。

推荐色彩搭配：

C：79	C：0	C：0	C：85	C：58	C：16	C：78	C：73	C：9
M：31	M：57	M：0	M：69	M：0	M：77	M：30	M：14	M：55
Y：29	Y：19	Y：0	Y：56	Y：20	Y：69	Y：39	Y：27	Y：66
K：0	K：0	K：3	K：17	K：0	K：0	K：0	K：0	K：0

4.8 餐饮类 VI 与标志设计

这是一款餐厅的宣传海报设计。将非衬线字体的标志文字在蔬菜图案上面位置呈现，对品牌宣传具有积极的推动作用。

色彩点评：
- 广告以灰色为主，凸显企业稳重成熟的经营理念。
- 适当深红色、蓝色的运用，在较为强烈的颜色对比中，为单调的背景增添了几抹色彩。

CMYK：99,83,52,0　　CMYK：6,5,6,0

CMYK：42,100,64,3

推荐色彩搭配：

C：99	C：77	C：6	C：42	C：6	C：89	C：88	C：5	C：0
M：83	M：69	M：5	M：100	M：50	M：61	M：62	M：61	M：0
Y：52	Y：44	Y：5	Y：64	Y：57	Y：42	Y：49	Y：37	Y：0
K：20	K：4	K：0	K：3	K：0	K：2	K：6	K：0	K：0

这是一款牛排餐厅企业形象的标志设计。将品牌标志摆放在包装上方，直接表明了餐厅的经营性质。同时又将牛排与线稿作为包装展示主图，具有很强的创意感与趣味性。

色彩点评：
- 标志以纯度较高的黄色为主，给人美味的视觉印象，激发人们的食欲。
- 将牛排食物本色作为标志图案用色，直接凸显出食材的新鲜。

CMYK：9,25,90,0　　CMYK：80,84,93,73

CMYK：41,100,95,7　　CMYK：12,22,39,0

牛排插画与文字结合呈现的标志，一方面促进了品牌的宣传；另一方面丰富了整体的细节效果。

推荐色彩搭配：

C：9	C：10	C：18	C：41	C：92	C：100	C：12	C：55	C：0
M：25	M：19	M：68	M：100	M：66	M：100	M：22	M：74	M：51
Y：90	Y：57	Y：71	Y：95	Y：9	Y：70	Y：39	Y：67	Y：34
K：0	K：0	K：0	K：7	K：0	K：62	K：0	K：14	K：0

4.9 汽车类 VI 与标志设计

这是一款汽车站牌广告设计。将汽车照片作为展示主图，清楚明了。版式为分割式，上方图像、下方文字，整洁、规矩。

色彩点评：

- 图像中的汽车金属车漆反射出黄色与蓝色的色彩，两种颜色渐变，尽显产品的高端精致。同时在光照与玻璃的作用下，让这种氛围更加浓厚。
- 少量白色、灰色的运用，很好地提高了广告的色彩层次感。

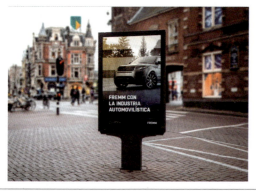

CMYK：33,47,77,0　CMYK：91,60,41,1
CMYK：0,0,0,0　　CMYK：92,87,88,79

推荐色彩搭配：

C: 33	C: 58	C: 3		C: 91	C: 10	C: 6		C: 92	C: 6	C: 42
M: 47	M: 61	M: 27		M: 60	M: 19	M: 5		M: 87	M: 18	M: 55
Y: 77	Y: 71	Y: 39		Y: 41	Y: 57	Y: 5		Y: 88	Y: 14	Y: 53
K: 0	K: 10	K: 0		K: 1	K: 0	K: 0		K: 79	K: 0	K: 0

这是一款汽车品牌的名片设计。将标志以极大面积摆放在名片背面，直接传递品牌信息。而将信息以左对齐的方式进行呈现，主次分明且易于识别。

色彩点评：

- 以白色作为主色调，给人专业、简洁、干净之感。
- 标志的浅青色与文字的黑色，瞬间增强了名片的清新与美观。

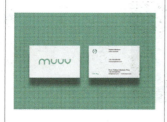

CMYK：0,0,0,0　CMYK：51,42,39,0
CMYK：60,0,43,0

在名片正面的文字排版较为松散，将信息直接传达，同时让整体的细节效果更加丰富，为观者营造出良好的文字识读环境。

推荐色彩搭配：

C: 60	C: 87	C: 9		C: 51	C: 7	C: 6		C: 60	C: 50	C: 28
M: 16	M: 52	M: 28		M: 42	M: 18	M: 5		M: 0	M: 14	M: 40
Y: 41	Y: 72	Y: 25		Y: 39	Y: 27	Y: 5		Y: 43	Y: 51	Y: 59
K: 0	K: 12	K: 0		K: 0	K: 0	K: 0		K: 0	K: 0	K: 0

4.10 奢侈品类 VI 与标志设计

这是一款珠宝的包装盒设计。包装盒子由浅米色和深棕色组成，运用两种色彩的面积对比，凸显标志的识别效果。

色彩点评：
- 画面采用低明度的棕色与棕红色的搭配，尽显品牌的高级、精致与古典，同时也展现了品牌的民族性。
- 包装采用简洁大气的设计，以标志与颜色为主，与品牌的特征十分相符。

CMYK：38,57,80,0 CMYK：59,96,95,54

推荐色彩搭配：

C：29	C：61	C：3
M：40	M：55	M：9
Y：56	Y：55	Y：13
K：0	K：2	K：0

C：9	C：32	C：19
M：27	M：67	M：20
Y：58	Y：82	Y：31
K：0	K：0	K：0

C：38	C：59	C：6
M：57	M：96	M：5
Y：80	Y：95	Y：5
K：0	K：54	K：0

这是一款珠宝品牌的笔记本设计。采用中轴型的构图方式，将产品展示图在版面中间位置呈现，十分醒目。

色彩点评：
- 广告以米色为主，将版面内容清楚地凸显出来。
- 棕色、白色的运用，为单调的版面增添了色彩，同时也让珠宝质感得到增强。

CMYK：17,18,20,0 CMYK：29,30,38,0
CMYK：53,62,69,6 CMYK：0,0,0,0

以中轴线呈现的文字，将信息直观地传达。同时适当留白的运用，让版面具有通透顺畅之感。

推荐色彩搭配：

C：17	C：7	C：31
M：18	M：24	M：47
Y：20	Y：39	Y：59
K：0	K：0	K：0

C：3	C：61	C：29
M：9	M：55	M：40
Y：13	Y：55	Y：56
K：0	K：2	K：0

C：69	C：13	C：15
M：64	M：46	M：20
Y：61	Y：40	Y：17
K：14	K：0	K：0

4.11 教育类VI与标志设计

这是一款教育品牌VI与标志的名片设计。背面采用中轴型的构图方式,将标志以浮雕效果图案在中间呈现,具有很强的宣传效果。

色彩点评:

- 名片以橙色与紫色为主,凸显出教育中心真诚用心的服务态度,瞬间拉近了与受众之间的距离,呈现出欢快、愉悦的学习状态。
- 白色的点缀,给人一种醒目纯粹之感,呈现出纯粹积极的学习状态。

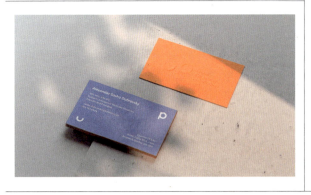

CMYK:0,53,63,0 CMYK:61,47,7,0
CMYK:0,0,0,0

推荐色彩搭配:

C:61	C:64	C:51		C:0	C:0	C:60		C:0	C:91	C:94
M:47	M:20	M:0		M:53	M:0	M:59		M:68	M:93	M:82
Y:7	Y:10	Y:16		Y:63	Y:0	Y:27		Y:41	Y:48	Y:39
K:0	K:0	K:0		K:0	K:0	K:0		K:0	K:17	K:4

这是一款教育学院的标志设计。将多种鲜艳的颜色与书籍相结合,设计出标志的图形,直接表明了品牌的特性。

色彩点评:

- 标志以白色为主,将文字内容清楚地凸显出来。
- 红色、黄色、粉色、青色等色彩的运用,在对比之中给人欢快、跳跃的视觉感受。

CMYK:12,62,13,0 CMYK:12,99,84,0
CMYK:0,0,0,0

推荐色彩搭配:

C:12	C:96	C:18		C:12	C:7	C:19		C:2	C:77	C:44
M:62	M:100	M:13		M:99	M:34	M:32		M:18	M:55	M:19
Y:13	Y:50	Y:13		Y:84	Y:56	Y:39		Y:45	Y:11	Y:0
K:0	K:3	K:0		K:0	K:0	K:0		K:0	K:0	K:0

4.12 箱包类 VI 与标志设计

这是一款马普利亚诺品牌的VI与标志的网页设计。将手提包与背景组成的立体图作为主图，以直观醒目的方式展示了品牌产品。

色彩点评：
- 以白色、乳白色、灰色为主，将主体对象清楚地凸显出来，十分醒目。
- 黄色、蓝色、深灰色等色彩的运用，在鲜明的对比中丰富了画面的色彩感。

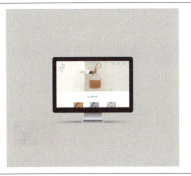

CMYK：15,16,23,0　　CMYK：9,8,12,0
CMYK：20,55,81,0　　CMYK：0,0,0,0

推荐色彩搭配：

C: 7	C: 6	C: 37	C: 15	C: 8	C: 55	C: 20	C: 48	C: 81
M: 25	M: 9	M: 43	M: 16	M: 43	M: 16	M: 55	M: 13	M: 48
Y: 76	Y: 23	Y: 71	Y: 23	Y: 48	Y: 13	Y: 81	Y: 29	Y: 58
K: 0	K: 0	K: 0	K: 0	K: 0	K: 0	K: 0	K: 0	K: 2

这是一款旅行箱的平面广告设计。将由云朵构成的拉杆箱作为展示主图，既表明了广告的宣传内容，同时也凸显出拉杆箱轻巧灵便的特性。

色彩点评：
- 画面整体以天蓝色为主，在白云的衬托下给人轻盈的视觉感受。
- 右下角黄色手提箱的呈现，一方面丰富了版面的视觉效果；另一方面促进了产品的宣传。

CMYK：79,38,30,0　　CMYK：35,6,13,0
CMYK：4,26,79,0

版面中适当留白的运用，为受众营造了一个广阔的想象空间。同时在天空的配合下，让受众视觉效果得到进一步延伸。

推荐色彩搭配：

C: 75	C: 6	C: 35	C: 2	C: 13	C: 63	C: 0	C: 77	C: 37
M: 30	M: 9	M: 10	M: 14	M: 37	M: 28	M: 72	M: 81	M: 27
Y: 24	Y: 23	Y: 15	Y: 13	Y: 34	Y: 31	Y: 48	Y: 95	Y: 27
K: 0	K: 0	K: 0	K: 0	K: 0	K: 0	K: 0	K: 69	K: 0

4.13 烟酒类 VI 与标志设计

这是一款葡萄酒品牌的创意广告设计。整个海报以两个叉子组成高脚杯的形状，又在其中放置虾仁，既简单直接地表现出宣传的主题，又极具创意性。

色彩点评：

- 纯度偏高的白色的运用，将广告内容清楚地凸显出来。同时搭配黑色的文字，十分醒目，增加了画面的稳重感。
- 虾仁和叉子的摆放，丰富了整体的色彩感与细节效果，凸显出产品独特的醇厚口感。

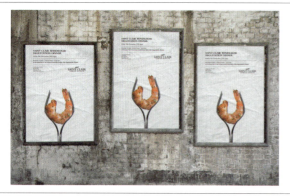

CMYK：10,8,8,0　　CMYK：21,73,93,0
CMYK：92,88,84,76

推荐色彩搭配：

C: 0	C: 21	C: 80	C: 8	C: 6	C: 4	C: 78	C: 15	C: 20
M: 3	M: 73	M: 31	M: 78	M: 53	M: 37	M: 58	M: 44	M: 60
Y: 5	Y: 93	Y: 48	Y: 61	Y: 63	Y: 69	Y: 54	Y: 82	Y: 74
K: 0	K: 0	K: 0	K: 0	K: 0	K: 0	K: 6	K: 0	K: 0

这是一家啤酒厂品牌VI与标志的包装设计。将一个插画图案作为瓶身的主体图形，极具创意性与趣味性。采用一个矩环作为标志与文字呈现的限制范围，具有很强的视觉聚拢感。

色彩点评：

- 浅蓝色搭配橘色让人产生一种欢快愉悦的视觉感受，同时也凸显出品牌的时尚、新生。
- 少量黑色的运用，增加了视觉的稳定性。

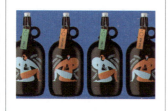

CMYK：44,8,16,0　　CMYK：24,83,91,0
CMYK：54,6,53,0　　CMYK：3,55,67,0

主次分明的文字将信息直接传达，而且适当白色的点缀，提高了整体的亮度。

推荐色彩搭配：

C: 44	C: 83	C: 10	C: 78	C: 3	C: 54	C: 8	C: 14	C: 34
M: 8	M: 64	M: 24	M: 40	M: 55	M: 6	M: 58	M: 12	M: 20
Y: 16	Y: 16	Y: 67	Y: 45	Y: 67	Y: 53	Y: 50	Y: 29	Y: 69
K: 0	K: 0	K: 0	K: 0	K: 0	K: 0	K: 0	K: 0	K: 0

4.14 珠宝首饰类 VI 与标志设计

这是一款珠宝品牌的包装设计。以矩形作为载体进行呈现，具有很好的视觉聚拢效果，同时又以植物图案作为包装主要图形，增强包装的美感。

色彩点评：
- 以高纯度高明度的浅绿色作为主色调，在不同明度的变化对比中，尽显珠宝的华贵与精致。
- 金色的标志文字，将信息直接传达，同时对品牌宣传与推广具有积极的推动作用。

CMYK：0,0,0,0　　CMYK：81,27,71,0
CMYK：60,23,61,0　CMYK：44,20,64,0

推荐色彩搭配：

C: 14	C: 34	C: 59	C: 69	C: 40	C: 6	C: 30	C: 13	C: 81
M: 12	M: 20	M: 32	M: 19	M: 18	M: 32	M: 9	M: 17	M: 27
Y: 29	Y: 69	Y: 80	Y: 55	Y: 40	Y: 35	Y: 44	Y: 47	Y: 71
K: 0	K: 0	K: 0	K: 0	K: 0	K: 0	K: 0	K: 0	K: 0

这是一款时尚珠宝VI与标志的名片以及产品展示设计。将标志文字直接在名片、信封等宣传载体中呈现，对品牌宣传具有很好的推动作用。

色彩点评：
- 明度偏低的粉色的运用，既中和了亮丽色彩给人的浮夸感，同时也凸显出产品的精致与时尚。
- 适当深色的运用，很好地稳定了整体的视觉效果。

CMYK：6,33,29,0　　CMYK：84,74,63,32

整个设计除了文字没有其他多余的装饰元素，这样既可以让产品进行直接呈现，同时又给人简约雅致的视觉体验。

推荐色彩搭配：

C: 6	C: 93	C: 84	C: 7	C: 11	C: 41	C: 69	C: 13	C: 15
M: 33	M: 68	M: 74	M: 6	M: 31	M: 31	M: 64	M: 46	M: 20
Y: 29	Y: 45	Y: 63	Y: 8	Y: 32	Y: 46	Y: 61	Y: 40	Y: 17
K: 0	K: 6	K: 32	K: 0	K: 0	K: 0	K: 14	K: 0	K: 0

第 5 章

食品业 VI 与标志设计

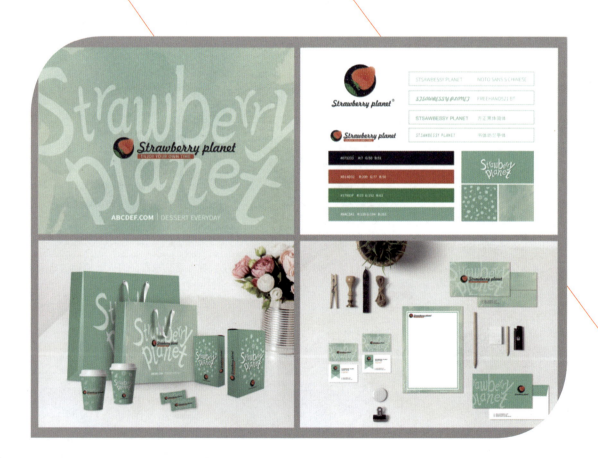

5.1 设计思路

案例类型：
本案例是为"草莓星球"休闲食品品牌进行的视觉形象设计项目。

项目诉求：
这个品牌以新鲜水果制成的果干为主打产品，VI设计要求展现产品原材料天然、绿色，产品健康、美味的特性，以此帮助产品打造健康感、年轻化、高品质的品牌形象。

设计定位：
根据产品天然、绿色、美味的特性，本案例整套VI设计方案更倾向自然清新的调子。视觉效果主要从两方面入手：一方面要使用清新自然的颜色与水果元素；另一方面要在设计中使用手写字体，因为手写文字更接近于大自然，可以为受众营造一种返璞归真的氛围。

5.2 配色方案

标志配色方案：

本案例标志中使用到从品牌名称中提取出来的草莓、星球这两种元素。而配色则从草莓中提取出果肉的红色与叶子的绿色。这两种颜色对比强烈，同时又很容易让人联想到酸甜可口的水果。但如果直接使用草莓中的红和绿，则容易过于普通，所以这两种颜色在色相上适当进行了一些变化。

此处使用的红色并不是单纯的大红色，而是其中带有些许的橘调。偏橘调的红色不仅看起来更加美味，而且还可以给人们带去温暖与甜美。

由于红色本身就具有较强的视觉冲击力，如果再大面积使用亮绿色，会造成过度的视觉刺激，为受众带去不适感，所以搭配了明度偏低的深绿色。

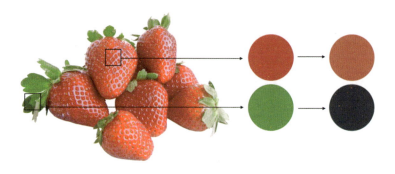

VI设计方案中的其他颜色：

标志中的两种颜色都很浓郁，且两色之间反差较大。所以在整套视觉形象中出现的其他颜色就不宜选择冲突更大的色彩。本案例选择了将深绿色明度提高后得到的淡青绿色，这种颜色与标志中出现的颜色相呼应，且较淡的色彩大面积作为背景也较为适合。

其他配色方案：

本案例也可以采用橙色作为背景主色调，凸显食品美味，刺激受众味蕾，激发其进行购买的欲望。

高明度的黄绿色也是一种不错的选择，清新亮丽，进一步凸显产品的天然与健康。

5.3 版面构图

标志的构成方面,主要参考了品牌名称"草莓星球",自然而然地就有了草莓与圆形相结合的设计构想。草莓以较为具象的形式出现,而星球元素则被抽象为圆形,其上使用了一些象征自然的图形元素。

整套视觉识别系统主要分为两个部分:一个是产品包装部分,包括产品小包装、包装盒、纸袋、纸杯等;另一部分是企业办公用品部分,包括企业信封、信纸、名片等。

整套视觉识别系统的重点在于不同类型的产品包装的设计。该部分设计方案基本以中轴型的构图方式为主,版面将企业标志作为主体展示对象。同时又辅以少量简笔画水果图案,既打破了纯色背景的枯燥乏味感,同时又凸显产品特性,使受众一目了然。

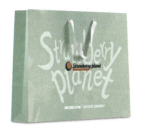

企业办公用品部分版面也比较简单,主要运用手写字体图形与标志组合。

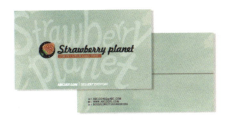

5.4 同类作品欣赏

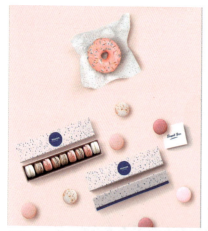
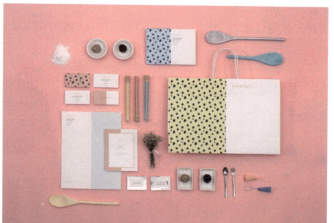

5.5 项目实战

5.5.1 制作企业标志

案例效果：

操作步骤：

步骤/01 执行"文件>新建"命令，在弹出的"新建文档"对话框中单击"打印"按钮，然后选择A4，在右侧设置"方向"为横向。设置完成后单击"创建"按钮，创建一个A4大小的横向空白文档。

步骤/02 从案例效果中可以看出，标志由图形和文字两部分组成，首先制作标志中的草莓图形。选择工具箱中的"钢笔工具"，在画面中绘制草莓的轮廓（为了便于操作，可以执行"窗口>控制"命令，打开控制栏。执行"窗口>工具栏>高级"命令，显示出工具箱中的全部工具）。

步骤/03 接着为绘制的草莓轮廓图填充渐变色。在图形选中状态下，单击工具箱底部的"填色"按钮使之置于前方。然后执行"窗口>渐变"命令，在弹出的"渐变"面板中设置"类型"为"径向"，编辑一个红色系的渐变。

步骤/04 接下来选择工具箱中的"渐变工具"，在图形上方按住鼠标左键，由右下向左上拖动调整渐变效果。

步骤/05 接下来制作草莓底部的高光效

果。继续使用"钢笔工具",在草莓图形左下绘制高光形状。

步骤/06 下面为高光图形填充颜色。由于草莓本身就是红色的,因此高光的颜色也应在红色范围内。在形状选中状态下,双击工具箱底部的"填色"按钮,在弹出的"拾色器"窗口中设置颜色为浅红色,颜色设置完成后单击"确定"按钮。

步骤/07 效果如图所示。

步骤/08 在图形选中状态下,在控制栏中设置"不透明度"为72%。此时高光效果如图所示。

步骤/09 接下来制作草莓籽。从案例效果中可以看出,整个草莓籽由三部分构成:上层的白色高光、黄色的草莓籽、底层的深色凹陷部分。首先制作草莓籽的底层凹陷部分,选择工具箱中的"钢笔工具",在控制栏中设置"填充"为深红色,"描边"为无。设置完成后绘制图形。

步骤/10 接着继续使用"钢笔工具",在深色阴影图形上方绘制黄色的草莓籽和白色的高光图形。然后将构成草莓籽的三部分选中,使用快捷键Ctrl+G进行编组,以备后面操作使用。

步骤/11 下面制作草莓图形不同位置的草莓籽。将编组的草莓籽图形选中,按住Alt键的同时按住鼠标左键向下拖动,至合适位置时释放鼠

标，完成移动复制，接着做适当的旋转。

步骤/12 然后使用同样的方式继续复制多个草莓籽，并将其移动、缩放至合适位置。

步骤/13 接着制作草莓叶子。首先选择工具箱中的"钢笔工具"，在草莓底部绘制叶子图形，在控制栏中设置"填充"为绿色，"描边"为无。

步骤/14 接下来制作绿色叶子上的浅绿色高光。继续使用"钢笔工具"，在已有绿色叶子上继续绘制稍小的图形。在控制栏中设置"填充"为浅绿色，"描边"为无。

步骤/15 下面制作标志底部的圆形背景。选择工具箱中的"椭圆工具"，在草莓图形上按住Shift键的同时按住鼠标左键拖动，绘制一个正圆。在控制栏中设置"填充"为深青色，"描边"为无。

步骤/16 接着制作在深青色正圆上方的白色小圆。

步骤/17 将绘制完成的小正圆复制若干份，摆放在大正圆的合适位置。然后按住Shift键单击加选所有正圆形，使用快捷键Ctrl+G进行编组。

步骤/18 接着需要将图形的摆放顺序进行调整。将编组的正圆图形组选中，多次执行"对象>排列>后移一层"命令，将其移动到草莓图形下方位置。

步骤/19 下面制作左下角的装饰元素。选择工具箱中的"钢笔工具"，在正圆左下角绘制不规则图形，在控制栏中设置"填充"为绿色，"描边"为墨绿色，"粗细"为1pt。

步骤/20 然后继续在该图形右侧绘制其他不规则图形。

步骤/21 接下来制作标志文字。选择工具箱中的"文字工具"，在草莓图形底部单击插入光标，然后输入合适的文字，文字输入完成后使用快捷键Ctrl+Enter结束文字输入操作。选中文字，在控制栏中设置"填充"为和背景正圆相同的深青色，"描边"为无，同时设置合适的字体、字号。

步骤/22 接下来制作另外一种标志呈现形式。首先需要在文档中添加一个新画板。选择工具箱中的"画板工具"，在控制栏中单击"新建画板"按钮，即可创建一个新画板。

步骤/23 将制作完成的标志图形和文字复制一份，放在新建画板中。接着将复制得到的图形适当缩小，放在标志文字左侧位置。

步骤/24 制作文字右上角的标识。选择工具箱中的"椭圆工具"，在标志文字右上角绘制一个描边正圆。在控制栏中设置"填充"为无，

"描边"为深青色，"粗细"为2pt。

步骤/25 接着输入字母R，并移动到正圆内部。在控制栏中设置"填充"为深青色，"描边"为无，同时设置合适的字体、字号。

步骤/26 选择工具箱中的"圆角矩形工具"，在控制栏中设置"填充"为橘红色，"描边"为无。设置完成后在画板外绘制一个长条圆角矩形。

步骤/27 接下来在长条圆角矩形上方添加文字。

步骤/28 在文字选中状态下执行"窗口>文字>字符"命令，在弹出的"字符"面板中设置"字符间距"为50，单击"全部大写字母"按钮，将字母全部调整为大写形式。

步骤/29 接着需要将文字对象转换为图形对象。在文字选中状态下，执行"对象>扩展"命令，在弹出的"扩展"对话框中单击"确定"按钮。

步骤/30 这样即可将文字转换为可操作的图形对象。

步骤/31 接下来制作镂空文字效果。将圆角矩形和文字选中，执行"窗口>路径查找器"命令，在弹出的"路径查找器"面板中单击"减

去顶层"按钮，将顶部的文字对象从底部图形中减去。

步骤/32 效果如图所示。

步骤/33 将制作完成的镂空文字移动至画板中，此时两种标志的不同呈现状态制作完成。

步骤/34 接着制作标志、标准字、标准色等的展示效果。选择工具箱中的"矩形工具"，在控制栏中设置"填充"为白色，"描边"为无。设置完成后绘制一个与画板等大的矩形。

步骤/35 将标志文档打开，把制作完成的两种标志复制一份，放在当前画板的左上角位置。

5.5.2 制作VI的基本内容

案例效果：

操作步骤：

步骤/01 创建新的A4尺寸文档，将标志的两种组合方式放置在左上角。

步骤/02 下面开始制作标准字体。选择工具箱中的"矩形工具"，在标志右侧绘制一个长条矩形。在控制栏中设置"填充"为无，"描边"为青绿色，"粗细"为1pt。

步骤/03 将绘制完成的长条矩形选中，按住Alt键向下拖动鼠标进行复制同时按住Shift键，这样可以保证复制得到的图形在同一垂直线上。至合适位置时释放鼠标，即完成图形的复制。

步骤/04 接着使用快捷键Ctrl+D两次，将矩形边框进行相同移动方向与距离的复制。

步骤/05 接下来在矩形边框内输入标准文字，设置为合适的字体。

步骤/06 下面制作标准色。将制作标准字的四个矩形复制一份，放在标志下方位置。接着依次在控制栏中将其填充为制作VI使用的颜色，并去除描边。

步骤/07 然后使用"文字工具"，将每一种颜色的RGB数值呈现出来。

步骤/08 接着制作在整套VI设计中使用的艺术字、装饰性图案、底纹等辅助性元素。选择工具箱中的"矩形工具"，在标准色右侧绘制矩形，在控制栏中设置"填充"为青绿色，"描边"为无。

步骤/09 选择工具箱中的"文字工具"，在文档空白位置单击并输入文字。以按Enter键换行的方式，将文字以两行进行呈现。在控制栏中设置"填充"为白色，"描边"为无，同时设置合适的字体、字号，段落对齐方式为"居中对齐"。

步骤/10 将文字选中，执行"对象>扩展"命令，在弹出的"扩展"对话框中单击"确定"按钮，将文字对象转换为图形对象。

步骤/11 接着需要对标志文字的单个字母进行调整。将文字对象选中并右击，在弹出的快捷菜单中选择"取消编组"命令，将文字的编组取消。接着在"选择工具"使用状态下，将字母"S"选中，对其进行适当的放大与旋转操作。

步骤/12 接着使用同样的操作方法，对其他字母进行大小与旋转角度的调整（这部分文字后面将会多次使用到，可以复制一份备用）。

步骤/13 接下来为艺术字添加投影，增强视觉层次感。在艺术字选中状态下，执行"效果>风格化>投影"命令，在弹出的"投影"对话框中设置"模式"为"正片叠底"，"不透明度"为20%，"X位移"为1mm，"Y位移"为0.5mm，"模糊"为0.2mm，"颜色"为黑色。设置完成后单击"确定"按钮。

步骤/14 效果如图所示。

步骤/15 将艺术字放在当前文档的青绿色矩形上方。

步骤/16 继续使用"矩形工具"，绘制一个相同颜色的正方形。

步骤/17 接着将素材"2.ai"打开，将文档中的图案选中，复制一份，放在青绿色正方形上方，同时对各个小图案的摆放位置进行调整。

步骤/18 然后将该正方形复制一份，放在其右侧位置，并在控制栏中进行填充颜色的更改。

步骤/19 接下来将底纹素材"10.jpg"置入，调整大小，放在浅青绿色正方形上方。然后在"透明度"面板中设置"混合模式"为"正片叠底"，"不透明度"为60%。

步骤/20 效果如图所示。

步骤/21 VI的基本部分制作完成。

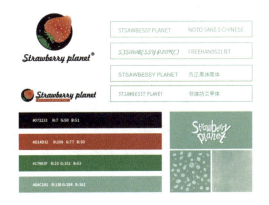

5.5.3 制作小包装

案例效果：

操作步骤：

步骤/01 选择工具箱中的"矩形工具"，在控制栏中设置"填充"为青绿色，"描边"为无。设置完成后，绘制一个与画板等大的矩形。

步骤/02 接着将制作完成的变形文字选中，使用快捷键Ctrl+C进行复制，然后回到当前操作文档，使用快捷键Ctrl+V进行粘贴，并摆放

在画板中间位置。

步骤/03 将艺术字选中，在控制栏中设置"不透明度"为30%。

步骤/04 制作在标志图形上方的配料表格，选择工具箱中的"矩形网格工具"，在版面中单击，在弹出的"矩形网格工具选项"对话框中设置"宽度"为30mm，"高度"为18mm，"水平分隔线数量"为3，"垂直分隔线数量"为1。

步骤/05 设置完成后单击"确定"按钮，即可出现设置的表格。在控制栏中设置"填充"为无，"描边"为黑色，"粗细"为0.3pt。

步骤/06 接着需要对表格中的垂直分隔线位置进行调整。在网格选中状态下，选择工具箱中的"直接选择工具"，将该条线段上下两端的锚点选中。按住鼠标左键向左拖动的同时按住Shift键，这样可以保证线段在水平方向移动。

步骤/07 下面在表格中输入文字。选择工具箱中的"文字工具"，在控制栏中设置"填充"为黑色，"描边"为无，同时设置合适的字体、字号。设置完成后，在表格左上角单击输入文字。

步骤/08 接着继续使用"文字工具"，在表格的其他位置输入合适的文字。然后将表格和

文字选中，使用快捷键Ctrl+G进行编组。

步骤/09 下面在表格右侧输入段落文字。选择工具箱中的"文字工具"，在表格右侧按住鼠标左键拖动绘制文本框，然后输入合适的文字。在控制栏中设置"填充"为黑色，"描边"为无，同时设置合适的字体、字号，"对齐方式"为"左对齐"。

步骤/10 将表格和文字选中并右击，在弹出的快捷菜单中选择"变换>镜像"命令，在弹出的"镜像"对话框中选择"水平"单选按钮，通过"预览"选项可以看到文字产生上下翻转的效果。设置完成后单击"确定"按钮。

步骤/11 效果如图所示。

步骤/12 再次执行"变换>镜像"命令，在弹出的"镜像"对话框中选择"垂直"单选按钮，将二者再次进行对称处理。设置完成后单击"确定"按钮。

步骤/13 选择工具箱中的"文字工具"，在表格左侧绘制文本框，然后输入合适的文字。在控制栏中设置"填充"为黑色，"描边"为无，同时设置合适的字体、字号，"对齐方式"为"左对齐"。

步骤/14 小包装的平面图制作完成。将平

面图的所有对象选中,使用快捷键Ctrl+G进行编组。

步骤/15 接着制作小包装的立体展示效果。首先使用工具箱中的"画板工具",新建一个A4大小的空白画板。接着将立体包装模型素材1置入,调整大小,放在画板中间部位。

步骤/16 接下来需要将包装立体模型的外轮廓绘制出来。选择工具箱中的"钢笔工具",在控制栏中设置"填充"为无,"描边"为黑色,"粗细"为1pt。设置完成后,沿着立体包装边缘绘制外轮廓。

步骤/17 将编组的平面图复制一份,适当放大。单击鼠标右键,弹出快捷菜单,多次执行"排列>后移一层"命令,将平面图放在轮廓图下方。

步骤/18 将平面图和轮廓图形选中,执行"对象>剪切蒙版>建立"命令(快捷键为Ctrl+7),将平面图不需要的部分隐藏。

步骤/19 接着为平面图设置混合模式,使其与底部的立体模型融为一体,增强效果真实性。将图形选中,在控制栏中单击"不透明度"按钮,在弹出的对话框中设置"混合模式"为"正片叠底"。

步骤/20 效果如图所示。

5.5.4 制作外包装

案例效果：

操作步骤：

步骤/01 首先制作外包装的平面图，新建一个宽度为120mm，高度为180mm的空白文档，作为盒子包装的正面。

步骤/02 接着制作两个侧面的画板。选择工具箱中的"画板工具"，在已有画板右侧拖动鼠标绘制一个侧面画板，可以在控制栏中设置宽度为40mm。

步骤/03 在"画板工具"使用状态下，将已有的正面和侧面画板选中，按住Alt键拖动鼠标进行复制的同时按住Shift键，这样可以保证复制的画板在同一水平线上。至合适位置时释放鼠标，即可得到另外一个正面和侧面画板。

步骤/04 继续使用"画板工具"，在第一个正面画板顶部绘制一个高为40mm的画板。

步骤/05 将顶部画板复制一份，放在另外一个正面底部位置。

步骤/06 继续在左侧绘制宽度为15mm的长条画板。

步骤/07 以同样方式绘制其他的画板。

步骤/08 选择工具箱中的"矩形工具"，在正面画板上方绘制矩形，在控制栏中设置"填充"为青绿色，"描边"为无。

步骤/09 将绘制完成的正面矩形选中，复制一份，放在另外一个正面画板上方。

步骤/10 然后使用同样的方式，绘制另外几个与画板等大的矩形。

步骤/11 选择工具箱中的"钢笔工具"，在连接两个正面的侧面画板顶部绘制梯形，在控制栏中设置"填充"为青绿色，"描边"为无。

第5章 食品业VI与标志设计

步骤/12 将绘制完成的图形复制一份，放在相对应的底部位置。

步骤/13 由于上下两端的效果是相反的，因此将复制得到的图形选中并右击，在弹出的快捷菜单中选择"变换>镜像"命令，在弹出的"镜像"对话框中选择"垂直"单选按钮，将图形进行垂直方向的翻转。设置完成后单击"确定"按钮。

步骤/14 将上下两个梯形选中，将其复制一份放在另外一个侧面的上下两端。右击并在弹出的快捷菜单中选择"变换>镜像"命令，在弹出的"镜像"对话框中选择"垂直"单选按钮，将图形进行垂直方向的反转。设置完成后单击"确定"按钮。

步骤/15 效果如图所示。

步骤/16 接下来制作上方的插舌。选择工具箱中的"矩形工具"，在控制栏中设置"填充"为青绿色，"描边"为无。设置完成后，在与正面连接的摇盖顶部绘制插舌。

步骤/17 插舌外侧两端为圆角状态，因此需要对矩形左上角和右上角的图形角形态进行调整。在"选择工具"使用状态下，按住Shift键单击加选顶部两个角内部的圆形控制点，然后按住鼠标左键向里拖曳。至合适位置时释放鼠标，即可将矩形由尖角调整为圆角。

步骤/18 将绘制完成的插舌选中并右击，在弹出的快捷菜单中选择"变换>镜像"命令，在弹出的"镜像"对话框中选择"水平"单选按

81

钮,单击"复制"按钮。

步骤/19 然后将复制得到的图形移动到底部。

步骤/20 接下来绘制侧面图形。选择工具箱中的"钢笔工具",在左侧画板中绘制图形,在控制栏中设置"填充"为青绿色,"描边"为无。

步骤/21 平面图的底色绘制完成,接下来添加各个面的细节。将素材"2.ai"打开,使用快捷键Ctrl+A,选中全部图形。然后使用快捷键Ctrl+C进行复制。接着回到当前操作文档,使用快捷键Ctrl+V进行粘贴。使用"选择工具"将复制得到的图形摆放在正面上方。

步骤/22 将制作完成的艺术字复制一份,调整大小,放在中间的空白位置。

步骤/23 接下来为艺术字添加投影,增强视觉层次感。在艺术字选中状态下,执行"效果>风格化>投影"命令,在弹出的"投影"对话框中设置"模式"为"正片叠底","不透明度"为20%,"X位移"为1mm,"Y位移"为0.5mm,"模糊"为0.2mm,"颜色"为黑色。设置完成后,单击"确定"按钮。

步骤/24 效果如图所示。

步骤/25 将标志复制一份,接着回到当前操作文档进行粘贴,然后将其适当缩小,放在正面画板的底部位置。

步骤/26 将盒子正面的所有图形对象选中,复制一份放在另外一个正面上方。

步骤/27 接着在标志文档中,将第二种标志组合方式复制一份,调整大小,放在顶部的矩形上。

步骤/28 多次复制该标志,摆放在另外几个面上。此时外包装盒的平面图制作完成。

步骤/29 接下来制作立体展示效果。选择工具箱中的"画板工具",在包装盒平面图右侧的空白位置绘制一个大小合适的画板。

步骤/30 接着将素材包装立体模型3和4置入,调整大小,放在新建的画板中间位置。

步骤/31 下面制作左侧立体包装盒的展示效果。首先将左侧平面图中正面画板的所有图形对象选中,使用快捷键Ctrl+G进行编组。接着将编组图形复制一份,放在立体包装盒模型上方位置。

步骤/32 接着需要对平面图进行自由变换处理,使其与立体包装盒的正面贴合。将正面平面图选中,选择工具箱中的"自由变换工具"。在弹出的浮动工具箱中单击"自由扭曲"按钮,然后将光标放在右上角的控制点处,按住鼠标左键向下拖动。

步骤/33 拖动到包装盒一角处松开光标。

步骤/34 在"自由变换工具"使用状态下,对其他控制点进行相同的拖动操作,使其与立体模型中的正面形状相吻合。

步骤/35 接着使用同样的方式制作侧立面。

步骤/36 选择工具箱中的"钢笔工具",在顶部位置绘制图形。在控制栏中设置"填充"为青绿色,"描边"为无。

步骤/37 将正面图形选中,执行"窗口>透明度"命令,在弹出的"透明度"面板中设置"混合模式"为"正片叠底"。

步骤/38 效果如图所示。

步骤/39 然后使用相同的方式,对侧面和顶部图形设置相同的混合模式。

步骤/40 此时左侧的立体包装展示效果制作完成,接着可使用相同的方式制作右侧的立体包装展示效果。

5.5.5 制作包装纸袋

案例效果：

操作步骤：

步骤/01 新建一个宽度为400mm，高度为280mm的空白文档，接着选择工具箱中的"画板工具"，将已有画板复制三份，放在文档的空白位置，以备后面操作使用。

步骤/02 接着选择工具箱中的"矩形工具"，绘制一个与左上角画板等大的矩形。在控制栏中设置"填充"为青绿色，"描边"为无。

步骤/03 接着将之前制作好的艺术字与标志复制到当前文档中，调整大小，放在当前文档的中间部位。

步骤/04 在艺术字选中状态下，在控制栏中设置"不透明度"为60%。

步骤/05 接着在艺术字底部添加小文字，丰富版面的细节效果。选择工具箱中的"文字工具"，在艺术字底部单击输入文字。在控制栏中设置"填充"为白色，"描边"为无，同时设置合适的字体、字号。

步骤/06 第一款纸袋制作完成，接下来制作第二款纸袋的平面图。将第一款平面图中的背景矩形复制一份，放在其下方的画板上方。然后在控制栏中将"填充"更改为浅青绿色。

步骤/07 接着在浅青绿色矩形上方叠加纹理图像，让画面效果更加饱满。将背景纹理素材10置入，调整大小，放在浅青绿色矩形上方。

步骤/08 将素材选中，执行"窗口>透明度"命令，在弹出的"透明度"面板中设置"混合模式"为"正片叠底"，"不透明度"为60%。

步骤/09 效果如图所示。

步骤/10 接着将第一款纸袋中的文字和标志复制一份，放在当前画面中同样的位置。

步骤/11 接下来制作立体展示效果。将立体纸袋模型5置入，调整大小，放在右上角的画板中间部位。

步骤/12 将其中一款平面图的所有图形对象选中，使用快捷键Ctrl+G进行编组。接着将编组图形复制一份，调整大小，放在立体纸袋模型上方。

步骤/13 接着需要对平面图进行"自由变换"处理，使其与立体模型边缘吻合。选择工具箱中的"自由变换工具"，在弹出的小工具箱中单击"自由扭曲"按钮，调整4个控制点的位置。

步骤/14 纸袋的正面立体效果制作完成，接着需要在纸袋口部位添加手提绳。将素材6置

入，调整大小，放在纸袋正面偏上部位，此时第一款纸袋立体展示效果制作完成。

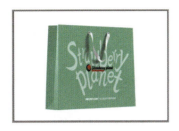

步骤/15 接下来使用同样的方式，制作第二款纸袋立体展示效果。

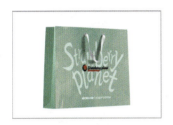

5.5.6 制作纸杯

案例效果：

操作步骤：

步骤/01 由于纸杯的平面展开图形状比较特殊，因此在制作时也要首先绘制出一个相应的图形。本案例借助工具箱中的"形状生成器工具"，在不同图形的叠加中生成我们需要的图形。首先新建一个大小合适的空白文档。

步骤/02 接着选择工具箱中的"椭圆工具"，在画板外按住鼠标左键拖动的同时，按住Shift键绘制一个正圆。在控制栏中设置"填充"为无，"描边"为黑色，"粗细"为1pt。

步骤/03 将绘制完成的正圆选中，使用快捷键Ctrl+C进行复制，接着使用快捷键Ctrl+F进行原位粘贴。然后在复制得到的正圆选中状态下，将光标放在定界框一角，按住Shift+Alt键的同时，将鼠标向左下角拖动，将图形进行等比例中心缩小。

步骤/04 选择工具箱中的"钢笔工具"，在圆环顶部绘制一个对称的梯形，在控制栏中设置"填充"为无，"描边"为黑色，"粗细"为1pt。

步骤/05 在三个图形叠加部位出现了一个合适的图形，此时就需要将这个图形单独提取出来。在三个图形选中状态下，选择工具箱中的

87

"形状生成器工具"，在控制栏中设置"填充"为白色，"描边"为无。设置完成后，将光标放在图形叠加部位，可以看到光标变为带有一个小加号的黑色箭头。

步骤/06 接着在叠加区域单击，该部位被单独填充了白色。

步骤/07 然后使用"选择工具"，将其选中后向外移动。可以看到图形从整体中分离出来，此时我们需要的图形就制作完成了。

步骤/08 将制作完成的图形适当放大后放在画板中，然后在控制栏中设置"填充"为青绿色，"描边"为无。

步骤/09 下面在图形上方添加卡通装饰元素。将素材"2.ai"打开，将其中的图形对象选中，使用快捷键Ctrl+C进行复制。接着回到当前操作文档，使用快捷键Ctrl+V进行粘贴。

步骤/10 使用工具箱中的"选择工具"，将单个卡通元素选中，进行位置的移动，使其充满整个青绿色图形。

步骤/11 接着将艺术字与标志复制过来，并摆放在合适的位置上。

步骤/12 下面为白色的艺术字添加投影，增强视觉层次感。在艺术字选中状态下，执行"效果>风格化>投影"命令，在弹出的"投影"对话框中设置"模式"为"正片叠底"，"不透明度"为20%，"X位移"为0.1mm，"Y位移"为0.1mm，"模糊"为0.2mm，"颜色"

为黑色。设置完成后单击"确定"按钮。

步骤/13 效果如图所示。

步骤/14 第一种纸杯平面图制作完成，接下来制作第二种。将制作完成的平面图移动至画板外，然后将除了标志之外的其他元素复制一份放在画板中。

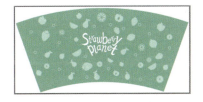

步骤/15 接着将第二款标志组合方式复制一份，调整大小，放在当前文档的艺术字上方。

步骤/16 将艺术字和卡通元素选中，在控制栏中设置"不透明度"为50%。

步骤/17 此时两种纸杯包装的平面图制作完成。

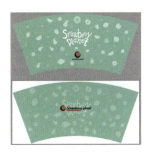

步骤/18 接下来制作立体展示效果。将纸杯素材"7.png"置入，调整大小，放在文档的空白位置。

步骤/19 接着选择工具箱中的"钢笔工具"，绘制出杯身的轮廓。

步骤/20 将纸杯包装平面图的所有图形对象选中，使用快捷键Ctrl+G进行编组。接着将编组图形复制一份，放在绘制的杯身外轮廓图下方位置。

步骤/21 将平面图和轮廓图形选中，执行"对象>建立>剪切蒙版"命令（快捷键为Ctrl+7）建立剪切蒙版，将平面图不需要的部分隐藏。

步骤/22 选择平面图，执行"窗口>透明度"命令，在弹出的"透明度"面板中设置"混合模式"为"正片叠底"。此时可以看到，平面图与底部模型融为一体。

步骤/23 用同样的方法制作第二款纸杯。

5.5.7 制作企业名片

案例效果：

操作步骤：

步骤/01 名片有背面和正面两个部分。正面主要呈现联系人的相关信息；背面主要将标志作为展示主体，促进品牌的宣传与推广。首先制作名片正面，执行"文件>新建"命令，在弹出的"新建文档"对话框中设置"宽度"为90mm，"高度"为55mm，"方向"为横向，"画板"为2。设置完成后单击"创建"按钮。

步骤/02 效果如图所示。

步骤/03 选择工具箱中的"矩形工具"，绘制一个与画板等大的矩形。在控制栏中设置"填充"为白色，"描边"为无。

步骤/04 接下来制作左上角的图形。选择工具箱中的"钢笔工具"，绘制一个四边形。

在控制栏中设置"填充"为青绿色,"描边"为无。

步骤/05 将绘制完成的四边形选中并右击,在弹出的快捷菜单中选择"变换>镜像"命令,在弹出的"镜像"对话框中,选择"垂直"单选按钮,将图形进行垂直方向的反转。设置完成后单击"复制"按钮,将图形复制一份。

步骤/06 效果如图所示。

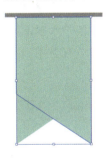

步骤/07 将复制得到的四边形选中,执行"窗口>透明度"命令,在弹出的"透明度"面板中,设置"混合模式"为"正片叠底"。

步骤/08 接着在四边形上方添加标志。

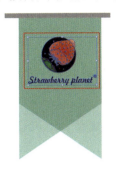

步骤/09 选择工具箱中的"文字工具",在画板右侧单击,输入文字,以按Enter键的方式进行换行。在控制栏中设置"填充"为墨绿色,"描边"为无,同时设置合适的字体、字号,"对齐方式"为"左对齐"。

步骤/10 接着对输入文字的行间距、字间距以及字母大小形式进行调整。将文字选中,执行"窗口>文字>字符"命令,在弹出的"字符"面板中设置"行距"为11pt,"字符间距"为200,同时单击底部的"全部大写字母"按钮,将字母全部调整为大写形式。

步骤/11 接下来继续使用"文字工具",输入另外两组文字,在控制栏中设置合适的颜色、字体与字号。

步骤/12 下面在文字左侧添加竖线。选择工具箱中的"矩形工具",在橙红色文字左侧绘制一个长条矩形,在控制栏中设置"填充"为红色,"描边"为无。

步骤/13 接着继续使用"矩形工具",在底部文字中间部位绘制长条矩形,在控制栏中设置"填充"为深灰色,"描边"为无。

步骤/14 名片的正面制作完成。

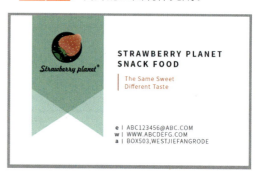

步骤/15 接下来制作名片的背面展示效果。将制作纸袋的文档打开,把带有底纹的平面图所有对象选中,复制一份,然后回到当前操作文档进行粘贴。并对白色艺术字大小进行调整,同时将白色艺术字的透明度调整为100%。

步骤/16 白色艺术字有超出画板的部分,需要进行调整。首先在艺术字上方绘制一个与画板等大的矩形。

步骤/17 接着在艺术字和矩形选中状态下,执行"对象>创建>剪切蒙版"命令(快捷键

为Ctrl+7）创建剪切蒙版，将多余的部分隐藏。

步骤/18 接着需要将艺术字的透明度适当降低，将标志更加清楚地凸显出来。在艺术字选中状态下，在控制栏中设置"不透明度"为40%。此时名片的背面展示效果制作完成。

5.5.8 制作企业信封

案例效果：

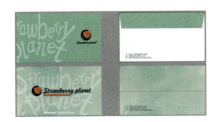

操作步骤：

步骤/01 新建一个宽度为160mm，高度为90mm的文档。

步骤/02 接着选择工具箱中的"画板工具"，将新建画板复制三份，以备后面操作使用。

步骤/03 选择工具箱中的"矩形工具"，绘制一个与画板等大的矩形。在控制栏中设置"填充"为青绿色，"描边"为无。

步骤/04 接着将企业标志.ai文档打开，将其中的标志与艺术字复制一份，放在当前文档中，并对大小进行适当调整。

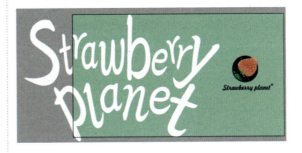

步骤/05 白色的艺术字有超出画板的部分，需要将不需要的区域进行隐藏。将背景青绿

色矩形复制一份，调整图层顺序，放在白色艺术字上方。

步骤/06 然后将艺术字和矩形选中，使用快捷键Ctrl+7创建剪切蒙版，将文字不需要的部分隐藏。

步骤/07 在文字选中状态下，在控制栏中设置"不透明度"为40%。

步骤/08 制作信封的背面效果。选择工具箱中的"矩形工具"，在控制栏中设置"填充"为白色，"描边"为无。设置完成后，绘制一个与画板等大的矩形。

步骤/09 接着制作信封背面折页封口部位的图形。选择工具箱中的"钢笔工具"，在白色矩形顶部绘制梯形，在控制栏中设置"填充"为青绿色，"描边"为无。

步骤/10 将名片正面底部文字复制一份，放在当前文档信封背面的左下角位置，同时对文字的字号大小进行适当调整。

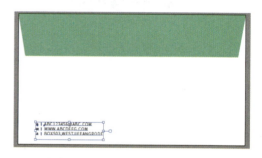

步骤/11 第一款信封制作完成。

步骤/12 用同样的方式制作第二款信封。

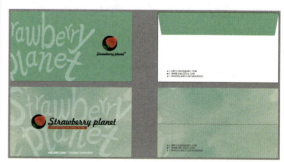

5.5.9 制作企业信纸

案例效果：

操作步骤：

步骤/01 新建一个A4大小的竖向空白文档。接着选择工具箱中的"矩形工具"，在控制栏在设置"填充"为浅青绿色，"描边"为无。设置完成后，绘制一个与画板等大的矩形。

步骤/02 接着将底纹素材"10.jpg"置入，调整大小，使其充满整个版面。

步骤/03 在素材选中状态下，设置"混合模式"为"正片叠底"，"不透明度"为60%。将底部矩形和底纹素材选中，使用快捷键Ctrl+G进行编组。

步骤/04 使用"矩形工具"绘制一个比画板稍小的白色矩形。

步骤/05 继续使用"矩形工具"绘制更小一些的矩形，在控制栏中设置"填充"为无，"描边"为浅青绿色，"粗细"为2pt。

步骤/06 接下来将之前制作好的标志、艺术字及文字复制过来，摆放在合适位置上。

步骤/07 左下角的白色艺术字有超出画板的部分需要进行隐藏。选择工具箱中的"矩形工具"，在文字上方绘制一个矩形。

步骤/08 接着将黑色矩形和底部文字选中，使用快捷键Ctrl+7创建剪切蒙版，将艺术字不需要的部分隐藏。

步骤/09 在控制栏中设置艺术字的"不透明度"为60%。

步骤/10 接着调整图形顺序，将艺术字摆放在青色描边矩形下方位置。信纸制作完成。

5.5.10 制作VI展示效果

案例效果：

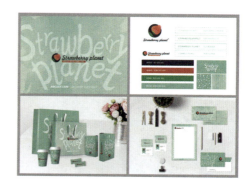

操作步骤：

步骤/01 执行"文件>新建"命令，在弹出的"新建文档"对话框中，单击"打印"按钮，在弹出的界面中选择A4，接着在右侧设置"方向"为横向，"画板"为4。设置完成后单击"创建"按钮，创建四个大小相同的空白画板。

步骤/02 效果如图所示。

步骤/03 首先制作画册封面展示效果。将制作完成的"企业名片.ai"文档打开,将名片背面的所有对象选中,复制一份,放在当前文档的左上角画板上方,同时对图形对象的大小适当调整。

步骤/04 将制作好的"VI基本的内容.ai"摆放在右侧画板上。

步骤/05 下面制作包装纸袋、纸杯、大包装盒以及食品小包装的立体展示效果。将背景素材"8.jpg"置入,放在左下角的画板上方,调整大小,使其充满整个版面。

步骤/06 接着制作纸袋展示效果。将制作完成的"包装纸袋.ai"文档打开,将立体纸袋展示效果选中,复制一份放在当前文档中,并对大小进行适当调整,放在素材左侧位置。

步骤/07 接下来为立体纸袋底部添加阴影,增强视觉效果的真实性。选择工具箱中的"钢笔工具",在控制栏中设置"填充"为黑色,"描边"为无。设置完成后,沿着纸袋底部绘制一个不规则图形。

步骤/08 下面对绘制的不规则图形进行模糊处理。在图形选中状态下,执行"效果>模糊>高斯模糊"命令,在弹出的"高斯模糊"对话框中设置"半径"为10像素。设置完成后单击"确定"按钮。

步骤/09 然后调整图层顺序，将不规则模糊图形放在纸袋后方位置。

步骤/10 接着将另外一种纸袋立体展示效果复制一份，放在已有纸袋前方位置。然后将已有纸袋底部阴影进行复制，调整其大小，放在该纸袋下方，作为底部的阴影呈现效果。

步骤/11 接下来在两个纸袋中间部位添加阴影。选择工具箱中的"钢笔工具"，在纸袋前方绘制不规则图形，在控制栏中设置"填充"为黑色，"描边"为无。

步骤/12 执行"效果>模糊>高斯模糊"命令，在弹出的"高斯模糊"对话框中设置"半径"为82像素。设置完成后单击"确定"按钮。

步骤/13 然后调整图形顺序，将不规则模糊图形放在两个纸袋中间位置。

步骤/14 接着使用同样的方式，将包装盒、纸杯、食品小包装的立体展示效果复制一份放在当前文档中，然后添加合适的阴影，增强层次立体感。

步骤/15 下面制作信纸、信封、名片的展示效果。将背景素材"9.png"置入，放在右下角的画板上方，然后调整素材大小，使其充满整个版面。

步骤/16 把制作完成的"企业信纸.ai"文档打开，将所有构成信纸的图形对象选中，使用快捷键Ctrl+G进行编组。然后将编组图形复制一份，放在素材"9.png"中间部位。

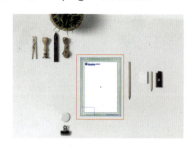

步骤/17 执行"效果>风格化>投影"命令，设置"混合模式"为"正片叠底"，"不透明度"为20%，"X位移"为1mm，"Y位移"为0.5mm，"模糊"为0.2mm，"颜色"为黑色。设置完成后，单击"确定"按钮。

步骤/18 效果如图所示。

步骤/19 接下来使用同样的方式，将信封和名片的立体效果复制一份放在当前文档中，并为其添加相同的投影效果。

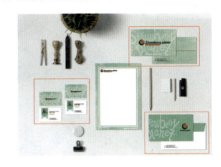

步骤/20 完整的VI设计方案效果如图所示。

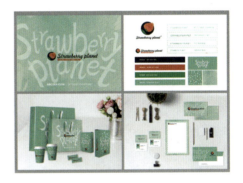

第 6 章

服装品牌 VI 与标志设计

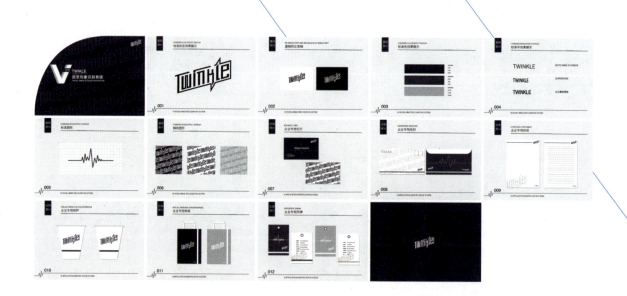

6.1 设计思路

案例类型：

本案例为TWINKLE品牌服装视觉形象设计项目。

项目诉求：

该品牌主打中性风服装，受众群体为18～25岁的年轻人。VI方案要求能够凸显出"自由"和"独特"的品牌个性。

设计定位：

品牌名称"TWINKLE"，意为闪耀、闪烁，恰如年轻人旺盛的生命力与求新、求异的个性。该品牌服装的风格并不过分强调性别的特征，打破常规的中性款式展现了新时代年轻人不羁、自由的精神内核。整套VI设计方案可以从品牌服装的设计风格向外延伸，在配色方面保留中性化的色彩意向，在标志的造型上则可以尝试一种更具力量感和表现力的形态。内敛的色彩与外放的图形的结合，营造出独特个性的品牌形象。

6.2 配色方案

由于该品牌定位为中性风，由产品设计风格延伸而来的色彩大多为接近无彩色的灰调色彩。本案例选择了单色搭配的配色方式，以相同色相、不同明度的三种颜色贯穿整套VI系统，实现视觉情感的统一化。

主色：

既然配色方案为单色搭配，那么首先就需要选择一种合适的色相。个性的青春大多有些"叛逆"，也要多些"与众不同"。在酷酷的冷色系的色彩中，蓝色具有自由、理性、睿智的情感语言，与品牌调性相符合。本案例选择了低明度、低纯度的深蓝色作为主色，这种接近黑色的色彩具有很强的包容力，作为大面积出现的色彩再适合不过。

辅助色：

在深蓝色的基础上，本案例选择了一种明度较高的色彩。在保留已有深蓝色的纯度的前提下，提高明度，得到了一种浅灰蓝色。这种颜色需要作为底色使用在包装袋、吊牌中。

点缀色：

名片以及产品吊牌中使用到的折线图并不需要过于明显，所以选择了比深蓝色明度稍高一些

的色彩。同类色的运用，更容易产生统一、和谐的视觉效果。

6.3 版面构图

本案例的标志图形是基于品牌名称文字的变形得到的，标准的基础字体使用了以直线为主的转折强烈的字体，带有一定的科技感与未来感，在文字变形的过程中，强化字体的尖锐感，通过将笔画延伸，使文字形成了一个倾斜的带有尖角的包围式的结构。尖锐的突出象征着年轻人不被束缚的渴望，倾斜的角度则带来较强的动感。

除标志之外，本案例中还使用到了由折线组成的图形，尖锐的突起与标志的构成语言接近，且"心跳"的寓意也与青春、活力相匹配。

其他配色方案：

由原方案中的配色方式可以延伸出中灰度的绿色系色彩，以明度稍低的灰绿色作为底色，高明度的浅绿色作为小范围出现的图案，搭配黑、白两色。也可尝试更为激烈的配色方式：带有一定灰度的橘红点缀棕色，搭配黑、白两色。橘红与黑色的对比强烈，有如青春的活力与激情。

该VI设计方案的应用方向主要包括两大部分：一部分是与服装产品相关的纸袋、吊牌，一部分是企业办公用品，如名片、信封、信纸、杯子等。整套VI设计主要使用了两种版式，一种是中轴型的构图方式，将标志等信息集中在版面中间部位呈现，十分简洁、醒目。另外一种就是倾斜型的构图方式，就是将标志重叠拼接图案作为展示主图。由于标志本身就带有一定的倾斜，容易给人活泼动感且不稳定的印象，这也刚好与品牌调性相一致。

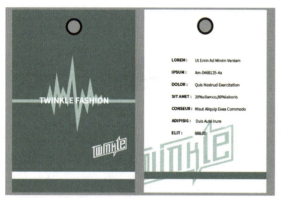

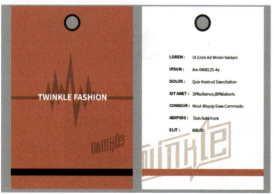

6.4 同类作品欣赏

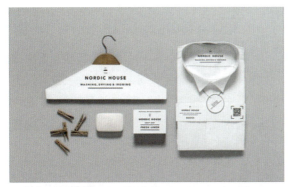
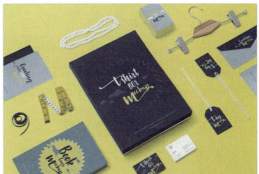
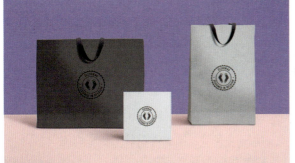

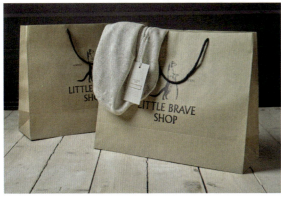

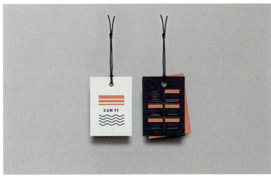
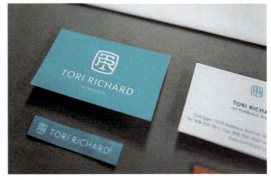

6.5 项目实战

6.5.1 制作企业标志

案例效果：

操作步骤：

步骤/01 本案例的标志以文字为基础，并通过适当的变形、旋转、添加装饰性元素等操作得到标志图形。首先新建一个大小合适的空白文档，接着选择工具箱中的"矩形工具"，绘制一个与画板等大的矩形。

步骤/02 接着为矩形填充渐变色，丰富视觉效果。在矩形选中状态，执行"窗口>渐变"命令，在弹出的"渐变"面板中设置"类型"为"线性渐变"，"角度"为90°。设置完成后编辑一个从白色到浅灰色的渐变。

步骤/03 接下来制作文字标志。首先在文档中输入基本文字，选择工具箱中的"文字工具"，在文档空白位置单击并输入文字。选中文字，在控制栏中设置"填充"为黑色，"描边"为无，同时设置合适的字体、字号。

步骤/04 此时可以看到，输入的文字过宽，需要将其在水平方向上进行缩放。在文字选中状态下，执行"窗口>文字>字符"命令，在弹出的"字符"面板中设置"水平缩放"为28%，此时可以看到文字变窄。

步骤/05 接下来需要将输入的文字转换为图形对象，这样方便对文字形态进行调整。将文字选中，执行"对象>扩展"命令，在弹出的"扩展"对话框中单击"确定"按钮。

步骤/06 即可将文字对象转换为图形对象。

步骤/07 下面对单个的文字形态进行调整。在文字选中状态下，右击并在弹出的快捷菜单中选择"取消编组"命令，将文字的编组取消。接着使用"直接选择工具"，将下图位置中的两个锚点选中，然后按键盘上的向左箭头，将其向左移动。

步骤/08 接着在"直接选择工具"使用状态下，将相对应的右侧锚点选中，将其向右移动。

步骤/09 选择工具箱中的"钢笔工具"，将光标放在字母W底部，光标变为带有小加号的钢笔时单击。

步骤/10 即可在相应位置添加锚点。

步骤/11 接着在当前操作状态下，继续使用"钢笔工具"，在已有锚点右侧以单击的方式再添加三个锚点（在添加锚点时，没有固定的距离，如果添加锚点的位置不合适，在后期操作中都可以进行调整）。

步骤/12 使用"直接选择工具"，将添加的四个锚点中的两个锚点选中，然后按住键盘上的向上箭头，将其向上移动。

步骤/13 接着将添加的第一个锚点选中，将其适当地向右移动。

步骤/14 接下来在"直接选择工具"使用状态下，将不同锚点的位置进行调整，使字母W呈现出一个较为规整的状态。

步骤/15 继续使用"直接选择工具"，对另外几个字母的形态进行调整（在字母外观形态进行调整时，没有固定的格式与标准，只要让整体视觉效果和谐、统一即可）。

步骤/16 接下来对字母T进行单独调整。从案例效果中可以看出，字母T几乎将整个标志文字包围起来。如果对原始的字母进行变形，虽然也可以达到相应的效果，但过于麻烦。为了便于操作，我们可以直接绘制一个类似的图形，来替代原来的字母T。选择工具箱中的"钢笔工具"，在控制栏中设置"填充"为黑色，"描边"为无。设置完成后在标志文字周围绘制图形（在使用"钢笔工具"绘制时，可以先绘制出一个大致轮廓，然后结合使用"直接选择工具"，对细节效果进行调整）。

步骤/17 使用"选择工具"将所有文字对象选中，使用快捷键Ctrl+G进行编组。接着将编组的标志选中并右击，在弹出的快捷菜单中选择"变换>倾斜"命令，设置"倾斜角度"为-15°，设置"轴"为"垂直"。设置完成后单击"确定"按钮。

步骤/18 效果如图所示。

步骤/19 接着将旋转完成的标志移动至画板中，此时正常状态的标志制作完成。

步骤/20 接下来制作标志的反白稿。将标志和底部矩形复制一份放在画板外，然后在控制栏中将背景矩形的填充设置为黑色，并将标志文字的填充颜色设置为白色。

6.5.2 制作标准色

案例效果：

操作步骤：

步骤/01 新建一个A4尺寸的竖向空白文档。接着将完成的标志文档打开，将黑色标志复制一份，放在当前文档的中间偏上部位。

步骤/02 选择工具箱中的"矩形工具"，在标志下方绘制一个长条矩形，在控制栏中设置"填充"为深蓝色，"描边"为无。

步骤/03 接着在矩形右侧输入颜色的数值。选择工具箱中的"文字工具"，在深蓝色矩形右侧输入文字，在控制栏中设置"填充"为黑色，"描边"为无，同时设置合适的字体、字号，"对齐方式"为"左对齐"。

步骤/04 下面对输入文字的行间距与字间距进行调整。在文字选中状态下，执行"窗口>文

字>字符"命令，在弹出的"字符"面板中设置"行间距"为18pt，"水平缩放"为110%。

步骤/05 将制作完成的长条矩形和文字选中，按住Alt键向下拖动鼠标的同时按住Shift键，这样可以保证移动复制出的图形和文字在同一垂直线上，至合适位置时释放鼠标，进行图形和文字的复制。

步骤/06 在当前复制基础上，使用快捷键Ctrl+D，将图形和文字再次进行相同距离与方向的复制。

步骤/07 接下来对复制的图形填充色以及文字内容进行更改，此时标准色制作完成。

6.5.3 制作标准字体

案例效果：

TWINKLE NOTO SANS S CHINESE

TWINKLE SUPERVISOR

TWINKLE 方正黑体简体

操作步骤：

步骤/01 标准字体，就是在整套VI系统中使用的字体。在该服装品牌的VI中，由于其定位偏向于高端与稳重，因此在字体的选择上也是比较成熟、简约的，本案例一共选择了三种不同的无衬线字体作为标准字。首先来添加第一种字体，这种字体是比较纤细的，多用于解释与说明相关内容，同时也让版面的细节效果更加丰富。新建一个大小合适的竖向空白文档，接着选择工具箱中的"文字工具"，在版面中输入示例文字，在控制栏中设置"填充"为黑色，"描边"为无，同时设置字体和字号。

步骤/02 接着需要将输入的文字全部调整为大写形式。在文字选中状态下，执行"窗口>文字>字符"命令，在弹出的"字符"面板中单击"全部大写字母"按钮，将文字全部设置为大写形式。

步骤/03 接着继续使用"文字工具"在右侧输入字体的名称。

步骤/04 接下来在文档中添加第二种标准字体，即制作标志时使用的字体。选择工具箱中的"文字工具"，在已有字体下方输入文字。选中文字，在控制栏中设置"填充"为黑色，"描边"为无，同时设置字体与字号。

步骤/05 下面输入第三种文字字体，即作为副标题等使用的文字。这种文字介于主标题文字和说明性文字之间，既具有一定的突出效果，同时又不会过于显眼。继续使用"文字工具"，在已有文字下方输入文字。标准字体制作完成。

6.5.4 制作辅助图形

案例效果：

操作步骤：

步骤/01 从案例效果中可以看出，辅助图形有两种。一种就是类似脉搏跳动的折线；另外一种就是由标志整齐排列而成的底纹图案。首先制作第一种折线图形，新建一个大小合适的空白文档。接着在画板中制作网格，选择工具箱中的"矩形网格工具"，在文档中单击，在弹出的"矩形网格工具选项"对话框中设置"宽度"为170mm，"高度"为85mm，"水平分割线数量"为10，"垂直分割线数量"为20。

步骤/02 设置完成后单击"确定"按钮。在控制栏中设置"填充"为无，"描边"为浅灰色，"粗细"为1pt。

步骤/03 接着在网格中绘制折线图。选择工具箱中的"钢笔工具"，在网格中间部位绘制折线图，在控制栏中设置"填充"为无，"描边"为黑色，"粗细"为4pt。

步骤/04 下面制作另外一种辅助图形。将制作完成的标志文档打开，将白色标志复制一份。然后回到当前文档进行粘贴，放在文档的空白位置。

步骤/05 移动复制出大量的标志。将标志选中，按住Alt键将鼠标向右拖动的同时按住Shift键，这样可以保证复制出的图形在同一水平线上，至合适位置时释放鼠标，将标志进行复制。

步骤/06 在当前复制状态下，使用两次快捷键Ctrl+D，将图形进行相同方向与距离的复制。

步骤/07 将四个标志选中，使用快捷键Ctrl+G进行编组。将编组图形选中，将其复制一份放在已有标志下方部位。

步骤/08 然后多次使用快捷键Ctrl+D进行编组图形的复制。

步骤/09 接着将所有标志选中，使用快捷键Ctrl+G进行编组。然后将光标放在定界框一角，按住鼠标左键拖动进行旋转（当前的标志组合图案会在制作其他部分时使用到，可以复制一份以备使用）。

步骤/10 接下来制作标志图形承载的正方形。选择工具箱中的"矩形工具"，按住Shift键的同时用鼠标左键拖动绘制一个正方形，在控制栏中设置"填充"为标准色中的深蓝色，"描边"为无。

步骤/11 将绘制的正方形选中，将其复制

三份，放在右侧位置，然后在将其填充更改为白色和浅灰蓝色。

步骤/12 接下来在绘制的正方形上方添加标志图形。由于标志图形是不规则的，因此需要通过使用"剪切蒙版"命令，将不需要的部分隐藏。首先制作深蓝色图形上方的标志图形，将深蓝色图形和白色旋转标志图形各复制一份放在画板外，同时调整两个图形的摆放顺序。

步骤/13 接着在两个图形选中状态下，使用快捷键Ctrl+7创建剪切蒙版，将标志图形中不需要的部分隐藏。然后将其移动至深蓝色正方形上方。

步骤/14 复制出另外两份该图案，并更改底色和标志的颜色。

6.5.5 制作企业名片

案例效果：

操作步骤：

步骤/01 执行"文件>新建"命令，在弹出的"新建文档"对话框中设置"宽度"为90mm，"高度"为55mm，"方向"为横向，"画板"为2。设置完成后单击"创建"按钮。

步骤/02 接着选择工具箱中的"矩形工具"，绘制一个与画板1等大的矩形，在控制栏中设置"填充"为深蓝色，"描边"为无。

步骤/03 接着在版面中间部位制作密集的网格效果。选择工具箱中的"矩形网格工具"，在画板中单击，在弹出的"矩形网格工具选项"窗口中设置"宽度"为30mm，"高度"为

55mm，"水平分隔线数量"为0，"垂直分隔线数量"为50。

步骤/04 设置完成后单击"确定"按钮，在控制栏中设置"填充"为无，"描边"为白色，"粗细"为0.2pt。

步骤/05 将网格选中，在控制栏中设置"不透明度"为10%。

步骤/06 将制作完成的辅助图形文档打开，将折线图形复制一份，放在当前文档中。

步骤/07 将白色标志复制一份，放在当前文档的右上角位置并适当缩小。

步骤/08 接下来在文档中添加文字。选择工具箱中的"文字工具"，在折线图形上添加文字，在控制栏中设置"填充"为白色，"描边"为无，同时设置字体和字号。

步骤/09 继续使用"文字工具"，在文档左下角添加电话、地址、网址等小文字。在控制栏中设置"填充"为白色，"描边"为无，同时设置字体、字号，"对齐方式"为左对齐。以按Enter键的形式进行换行。

步骤/10 下面对输入文字的行间距和字间距进行调整。在文字选中状态下，在打开的"字符"面板中设置"行间距"为8pt，"字间距"为100。

步骤/11 接着在文字左侧添加电话、信封、箭头等小图标。执行"窗口>符号库>地图"命令，在弹出的"地图"面板中将电话图标拖曳到当前文档中。

步骤/12 接下来需要将电话符号底部背景去除。在电话符号选中状态下，在控制栏中单击"断开链接"按钮。

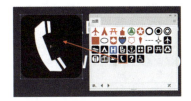

步骤/13 此时该符号变为可以单独编辑的矢量图形。

步骤/14 将断开链接的图标选中并右击，在弹出的快捷菜单中选择"取消编组"命令。接着将黑色背景选中删除。

步骤/15 然后将白色电话图标缩小，放在电话号码文字左侧位置，并进行适当的旋转。

步骤/16 接着使用同样的方式，在"符号库"中将信封和箭头图标添加到文档中。

步骤/17 接下来制作名片背面。将名片正面的背景矩形复制一份，放在右侧位置，同时在控制栏中将其填充更改为白色。

步骤/18 接着将制作完成的辅助图形文档打开，把编组的白色标志复制一份，放在当前文

档中，同时将其填充色更改为深蓝色。

步骤/19 利用"剪切蒙版"命令将多余的图案部分隐藏。名片正反面效果制作完成。

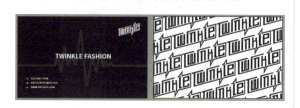

6.5.6 制作企业信封

案例效果：

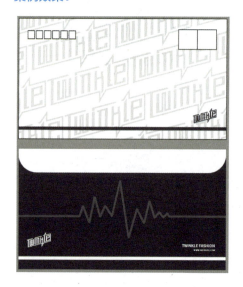

大的矩形，在控制栏中设置"填充"为白色，"描边"为无。

步骤/02 接着将之前使用的深色标志组合图形复制一份，放在当前白色矩形上方。

步骤/03 同样使用"剪切蒙版"命令将多余部分隐藏。

步骤/04 将标志图形选中，在控制栏中设置"不透明度"为10%。

步骤/05 接着制作用于填写邮政编码的小矩形。选择工具箱中的"矩形工具"，在版面左

操作步骤：

步骤/01 首先制作信封的正面，新建一个宽度为160mm，高度为90mm的文档。接着选择工具箱中的"矩形工具"，绘制一个与画板等

上角绘制图形。在控制栏中设置"填充"为白色，"描边"为深灰色，"粗细"为1pt。

步骤/06 将制作完成的小矩形选中，按住Alt键移动复制的同时，按住Shift键，这样可以保证图形在同一水平线上。

步骤/07 在当前图形复制状态下，使用四次快捷键Ctrl+D，将小矩形进行相同方向与距离的快速复制。

步骤/08 接着继续使用"矩形工具"，在版面右侧绘制两个正方形。

步骤/09 下面在文档右下角添加标志。将制作完成的标志复制一份，放在当前文档右下角位置，并将其适当缩小。

步骤/10 继续使用"矩形工具"，在信封底部绘制一个长条矩形作为分割线。在控制栏中设置"填充"为深蓝色，"描边"为无。

步骤/11 信封正面制作完成，接下来制作背面。将正面的背景矩形复制一份，放在下方，并将填充更改为相同的深蓝色。

步骤/12 接着制作信封背面封口部位的折页。选择工具箱中的"矩形工具"，在控制栏中

设置"填充"为白色,"描边"为无。设置完成后,在深蓝色矩形顶部绘制矩形。

步骤/13 信封背面折页的左下和右下两个角是圆角形态,因此需要对其进行调整。使用"选择工具",将左下和右下两个角内部的圆形控制点选中。接着按住鼠标向左上角拖动,即可将直角调整为圆角。

步骤/14 接着在信封背面添加折线辅助图形、标志和文字,并对各个部分的大小与摆放位置进行调整。

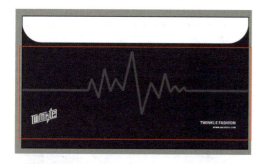

步骤/15 将信封正面底部的长条矩形复制一份,放在信封背面底部位置,并将其填充更改为白色。此时,信封正反面的展示效果制作完成。

6.5.7 制作企业信纸

案例效果:

操作步骤:

步骤/01 首先新建一个A4大小的竖向空白文档。接着选择工具箱中的"矩形工具",绘制一个与画板等大的矩形作为信纸背景。在控制栏中设置"填充"为白色,"描边"为无。

步骤/02 将制作完成的信封文档打开,将背面的标志、白色长条矩形以及右下角的文字复制一份。然后回到当前操作文档中进行粘贴,同时对颜色、位置、大小进行相应的调整。

步骤/03 将右上角的标志复制一份,放在左下角位置,将其适当放大。

步骤/04 然后在控制栏中设置"不透明度"为13%。

步骤/05 放大的标志有超出画板的部分,因此通过使用"剪切蒙版"命令建立剪切蒙版,将标志不需要的部分隐藏。此时第一种信纸呈现效果制作完成。

步骤/06 接下来制作信纸的另外一种呈现效果。将第一种效果中的背景矩形、标志文字、长条矩形复制一份,放在文档右侧位置。

步骤/07 接着在画面中间位置添加用于书写的横线。选择工具箱中的"直线段工具",在控制栏中设置"填充"为无,"描边"为深灰色,"粗细"为1pt。设置完成后在画面中按住Shift键的同时,按住鼠标左键拖动,绘制一条水平的直线段。

步骤/08 在绘制完成的直线段选中状态下,按住Alt键向下拖曳的同时按住Shift键,至合

适位置时释放鼠标，即可进行直线段的复制，同时这样也可以保证图形在同一垂直线上。

步骤/09 多次使用快捷键Ctrl+D，将直线段进行相同距离与方向的复制。此时两种信纸制作完成。

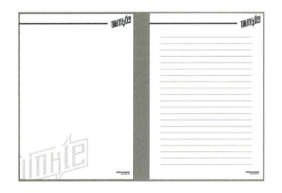

6.5.8 制作纸杯

案例效果：

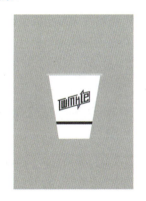

操作步骤：

步骤/01 首先新建一个大小合适的竖向空白文档。接着选择工具箱中的"矩形工具"，在控制栏中设置"填充"为灰色，"描边"为无。设置完成后绘制一个与画板等大的矩形。

步骤/02 下面制作杯子的展示效果。首先绘制杯子的梯形外轮廓，选择工具箱中的"钢笔工具"，在控制栏中设置"填充"为白色，"描边"为无。设置完成后在灰色矩形中间部位绘制图形。

步骤/03 接着绘制杯口的突出部分图形。选择工具箱中的"圆角矩形工具"，在控制栏中设置"填充"为浅灰色，"描边"为无，"圆角半径"为1mm。设置完成后在杯口部位绘制图形。

步骤/04 下面在杯身中间部位添加标志。将制作完成的标志文档打开，把深色标志复制一

份。回到当前操作文档中进行粘贴，调整大小放在杯身中间部位。

步骤/05 继续使用"钢笔工具"，在控制栏中设置"填充"为深蓝色，"描边"为无。设置完成后，在杯身下半部分绘制一个梯形，丰富杯子的细节效果。

6.5.9 制作服装吊牌

案例效果：

操作步骤：

步骤/01 服装吊牌有正面和反面之分，首先制作吊牌的正面。新建一个宽度为90mm，高度为130mm的竖向空白文档。接着选择工具箱中的"矩形工具"，在控制栏中设置"填充"为深蓝色，"描边"为无。设置完成后绘制一个与画板等大的矩形。

步骤/02 接着制作吊牌顶部的穿绳小孔。选择工具箱中的"椭圆工具"，在控制栏中设置"填充"为白色，"描边"为无。设置完成后，在背景顶部按住Shift键的同时按住鼠标左键拖动绘制一个正圆。

步骤/03 将绘制的白色小正圆和底部背景矩形选中，执行"窗口>路径查找器"命令，在弹出的"路径查找器"面板中单击"减去顶层"按钮，将顶部椭圆减去，制作出镂空效果。

步骤/04 接着在镂空部位继续添加图形。选择工具箱中的"椭圆工具",在控制栏中设置"填充"为无,"描边"为黑色,"粗细"为2pt。设置完成后在镂空部位绘制圆环。

步骤/05 下面在吊牌上方添加标志和文字。将制作完成的名片文档打开,把文档中的主标题文字、折线辅助图形以及标志复制一份。然后回到当前文档进行粘贴,摆放在合适位置。同时将折线图形的填充更改为白色。

步骤/06 将折线图形选中,在控制栏设置"不透明度"为30%。

步骤/07 继续使用"矩形工具",在控制栏中设置"填充"为白色,"描边"为无。设置完成后,在吊牌底部绘制一个长条矩形。

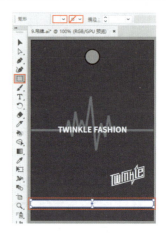

步骤/08 吊牌的正面效果制作完成,接下来制作背面效果。将正面效果图中的背景矩形、镂空部位的正圆以及底部长条矩形复制一份,放在右侧位置,同时在控制栏中对各部分的填充颜色进行更改。

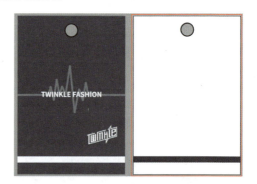

步骤/09 接着将正面效果中的白色标志复制一份,调整大小后,放在背面效果的左下角位置,并将其填充更改为黑色。

步骤/10 此时标志有超出画面的部分，因此执行"剪切蒙版"命令创建剪切蒙版，将标志不需要的部分隐藏。

步骤/11 调整图层顺序，将标志放在深色长条矩形后面。接着在标志选中状态下，在控制栏中设置"不透明度"为19%。

步骤/12 下面在背面空白部位添加文字。选择工具箱中的"文字工具"，在左侧输入文字。选中文字，在控制栏中设置"填充"为黑色，"描边"为无，同时设置字体和字号，"对齐方式"为"左对齐"。

步骤/13 接着对文字的行间距进行调整。将文字选中，在打开的"字符"面板中设置"行间距"为24pt，此时文字的行间距被拉大。

步骤/14 接下来继续使用"文字工具"，在已有文字右侧输入文字，并设置相同的行间距。此时第一种吊牌的呈现效果制作完成。

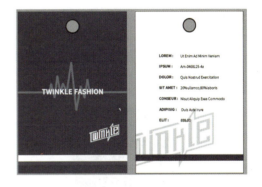

步骤/15 接着制作第二种吊牌的呈现效果。将第一种效果正反面的所有对象选中，复制一份放在已有吊牌下方位置。然后在控制栏中将正面背景矩形和反面底部长条矩形的填充更改为浅灰蓝色。此时两种不同颜色的吊牌效果制作完成。

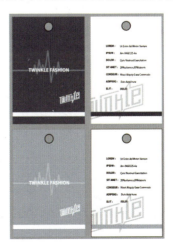

6.5.10 制作包装纸袋

案例效果：

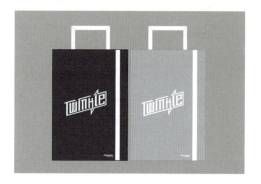

操作步骤：

步骤/01 首先新建一个大小合适的空白文档。接着选择工具箱中的"矩形工具"，在控制栏中设置"填充"为深蓝色，"描边"为无。设置完成后绘制一个与画板等大的矩形。

步骤/02 接着制作纸袋的手拎绳。继续使用"矩形工具"，在控制栏中设置"填充"为白色，"描边"为无。设置完成后，在深蓝色矩形顶部绘制图形。

步骤/03 将白色长条矩形选中，复制一份放在右侧位置。

步骤/04 继续使用"矩形工具"，在两个长条矩形中间绘制矩形，共同构成一个完整的手拎绳效果。

步骤/05 接着制作手拎绳左上角和右上角两个部位的褶皱。选择工具箱中的"直线段工具"，在控制栏中设置"填充"为无，"描边"为深灰色，"粗细"为1pt。设置完成后，在手拎绳左上角绘制直线段。

步骤/06 将绘制完成的斜线选中并右击，在弹出的快捷菜单中选择"变换>镜像"命令，

在弹出的"镜像"对话框中选择"垂直"单选按钮，接着单击"复制"按钮。

步骤/07 将直线段在进行对称操作的同时复制一份。然后将复制得到的直线段放在相对应的右上角位置。

步骤/08 接下来在纸袋中添加文字。将制作完成的信封文档打开，将信封背面效果中的标志和小文字复制一份，放在纸袋上方，并对大小和位置进行调整。

步骤/09 继续使用"矩形工具"，在控制栏中设置"填充"为白色，"描边"为无。设置完成后，在标志右侧绘制一个长条矩形。

步骤/10 第一款纸袋制作完成，接下来制作第二款。将第一款纸袋的所有对象选中，复制一份放在右侧位置。然后将纸袋矩形选中，将其填充更改为浅灰蓝色。此时两种颜色的纸袋展示效果制作完成。

6.5.11 VI画册排版

案例效果：

步骤/02 效果如图所示。

步骤/03 接下来制作VI画册的封面。选择工具箱中的"矩形工具",在控制栏中设置"填充"为深蓝色,"描边"为无。设置完成后,绘制一个与画板等大的矩形。

步骤/04 将制作完成的辅助图形文档打开,把重复排列的标志图形复制一份。然后回到当前操作文档中进行粘贴,同时将其适当放大。

步骤/05 标志图形有超出画板的部分,绘制一个与画面等大的矩形,选中新绘制的矩形与图案并右击,在弹出的快捷菜单中选择"建立剪切蒙版"命令,将图形不需要的部分隐藏。

操作步骤:

步骤/01 VI画册需要将之前制作完成的标志、辅助图形、纸杯、名片、信纸等内容以统一的版面格式进行呈现。执行"文件>新建"命令,在弹出的"新建文档"对话框中单击"打印"按钮,在弹出的界面中单击选择"A4"。接着在右侧的参数区域设置"方向"为横向,"画板"为14。设置完成后单击"创建"按钮。

步骤/06 此时作为背景底纹的标志图形不透明度过高，需要将其适当降低。将标志图形选中，在打开的"透明度"面板中设置"不透明度"为10%。

步骤/07 效果如图所示。

步骤/08 封面文字由一个具有设计感的大V和其他文字两部分组成。选择工具箱中的"钢笔工具"，在控制栏中设置"填充"为蓝灰色，"描边"为无。设置完成后在版面中绘制一个大V图形。

步骤/09 接着制作大V图形右侧的镂空效果。选择工具箱中的"矩形工具"，在控制栏中设置"填充"为白色，"描边"为无。设置完成后，在图形右侧绘制矩形。

步骤/10 将白色矩形和下方的大V图形选中，在打开的"路径查找器"面板中单击"减去顶层"按钮，将白色矩形在大V图形中减去。

步骤/11 接着将镂空的大V图形选中，使用快捷键Ctrl+C进行复制，使用快捷键Ctrl+F进行原位粘贴。然后在控制栏中将其填充更改为白色，并适当向右移动，将底部图形显示出来。

步骤/12 接下来在大V图形的镂空部位添加文字。选择工具箱中的"文字工具"，在控制栏中设置"填充"为白色，"描边"为无，同时设置字体与字号。设置完成后，在图形空缺部位

输入文字。

步骤/13 继续使用"文字工具",在控制栏中进行颜色、字体、字号的设置,设置完成后,在已有文字右侧单击,输入其他文字。

步骤/14 接着在文字中间添加一条分隔线。选择工具箱中的"直线段工具",在控制栏中设置"填充"为无,"描边"为白色,"粗细"为2pt。设置完成后,在文字中间按住Shift键的同时按住鼠标左键拖动,绘制一条直线段。

步骤/15 下面在手册封面右上角添加标志,此时封面制作完成。

步骤/16 接下来制作VI手册内页的版式。

将画册封面的深蓝色背景矩形复制一份,放在现有画板中,同时在控制栏中将填充更改为浅灰色。

步骤/17 下面首先制作页眉部分。选择工具箱中的"矩形工具",在控制栏中设置"填充"为深蓝色,"描边"为无。设置完成后,在版面左上角绘制图形。

步骤/18 接着选择工具箱中的"直线段工具",在控制栏中设置"填充"为无,"描边"为深蓝色,"粗细"为2pt。设置完成后,在版面顶部按住Shift键的同时按住鼠标左键,拖动绘制一条直线段。

步骤/19 接下来在页眉部位添加文字。选择工具箱中的"文字工具",在控制栏中设置"填充"为白色,"描边"为无,同时设置字体和字

号。设置完成后，在深蓝色矩形上方输入文字。

步骤/20 继续使用"文字工具"，在直线段上方添加说明性的文字。

步骤/21 页眉效果制作完成，接下来制作页脚。选择工具箱中的"钢笔工具"，在控制栏中设置"填充"为无，"描边"为深蓝色，"粗细"为2pt。设置完成后，绘制一条折线，与辅助图形相呼应。

步骤/22 接着使用"文字工具"，在页脚部位添加页码数字以及说明性的小文字。

步骤/23 内页的页眉与页脚效果制作完成。从案例效果中可以看出，手册所有内页均采用相同的格式。因此将制作完成的背景矩形、页眉和页脚所有对象选中并复制，依次粘贴到其他内页的画板中。然后将文字进行更改，这样不仅让版面视觉统一，而且也为后面不同效果展示操作提供了便利。

步骤/24 接下来制作内页第一页的标志呈现效果。将制作完成的标志文档打开，把深色标志复制一份。然后回到当前文档粘贴，并将其适当放大，放在版面中心部位。

步骤/25 接着制作第二页的标志墨稿和反白稿效果展示。选择工具箱中的"矩形工具"，在控制栏中设置"填充"为白色，"描边"为无。设置完成后，在第二页版面左侧绘制矩形。

步骤/26 将白色矩形复制一份放在右侧位置，同时将其填充更改为黑色。

步骤/27 将第一页中的标志复制一份，调整大小，放在第二页白色矩形上方。

步骤/28 然后将白色矩形上方的标志再次进行复制，同时将颜色更改为白色，放在黑色矩形上方。

步骤/29 接着制作第三页的标准色展示效果。将制作完成的标准色文档打开，复制其中的内容。然后回到当前文档中进行粘贴，放在版面中间部位。

步骤/30 用同样的方法制作标准字、标准图案的页面。

步骤/31 接下来制作第七页的企业专用名片效果展示。将制作完成的名片复制并粘贴到当前文档中，摆放在合适位置上。

步骤/32 下面为名片效果图添加投影。在名片正面中，执行"效果>风格化>投影"命令，在弹出的"投影"窗口中设置"模式"为"正片叠底"，"不透明度"为50%，"X位移"为0.5mm，"Y位移"为0.5mm，"模糊"为0.5mm，"颜色"为黑色。设置完成后单击"确定"按钮。

步骤/33 效果如图所示。

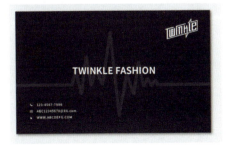

步骤/34 接着为名片背面添加相同的投影效果。

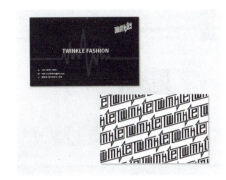

步骤/35 接下来使用同样的方法，制作信封、信纸、杯子、纸袋、吊牌的效果展示，同时为其添加相同的投影效果。

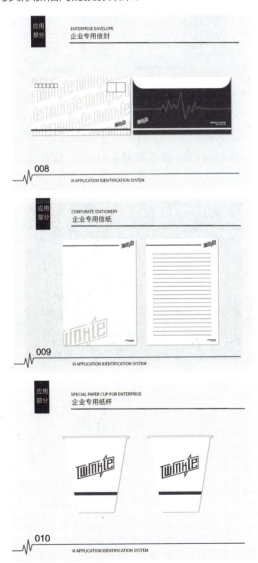

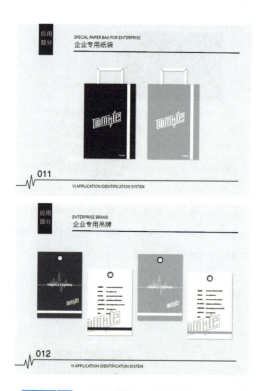

步骤/36 下面制作VI手册的封底效果展示。将封面的背景矩形复制一份,放在封底画板中。

步骤/37 将第五页中的折线辅助图形复制一份,调整大小和填充颜色后,放在封底中间部位。

步骤/38 接着将在封面右上角的白色标志复制一份,放在封底中间部位。至此,VI画册排版完成。

第 7 章

美妆品牌 VI 与标志设计

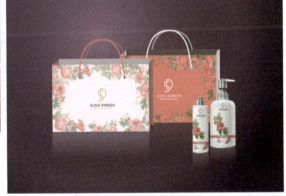

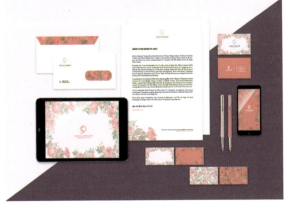

7.1 设计思路

案例类型:

本案例是SUSIE DOREEN美妆品牌的视觉形象设计项目。

项目诉求:

该品牌以纯天然鲜花植物为原料制成的美妆产品为主,目标消费群体是追求健康、高端生活的年轻女性。在设计时要展现产品天然、安全的特性,打造出注重产品安全、健康且真诚为受众服务的企业形象。

体与温柔浪漫的颜色。同时从品牌名称SUSIE DOREEN中提取出两个单词首字母作为标志主体图形,而且依据产品原材料,我们选择新鲜的鲜花植物作为装饰元素,让产品特性进一步凸显。

设计定位:

由于产品非常注重使用原材料的天然与安全,因此在进行设计时要着重展现这一特性,让受众可以一目了然。针对产品的目标消费对象与品牌定位,我们选用了较为纤细柔美的字

7.2 配色方案

本案例标志是根据品牌名称进行设计的,采用交叉重叠手法,同时又将文字部分位置进行断开处理,增强标志的通透感。而且根据产品温柔浪漫的特性,选用浅金色作为标志主色调,营造了温柔、浪漫、优雅的视觉氛围,刚好与消费群体需求与喜好相吻合。

主色:

本案例采用浅金色作为主色,其中少许粉红色的点缀,增添了温暖与柔情,深受广大女性喜爱。

时还可以尝试经典的红黑搭配，更显产品的高级感。

辅助色：

本案例使用从鲜花中提取出的粉红色作为辅助色，具有温暖、热情、活力的色彩特征。这种偏粉调的红色，不仅看起来更加浪漫亲切，而且还带给受众浪漫、甜蜜的视觉感受。同时辅助以少量浅粉色，以偏高的明度提高了版面的视觉亮度，同时增添了些许的活力与动感气息。

点缀色：

鲜花中不仅有红色，还有绿色，这一抹绿色具有很强的点缀效果。在与红色的互补色对比中，增强了彼此色彩的吸引力，同时也凸显出产品天然、安全的特性。

7.3 版面构图

这套VI主要包括两部分，一部分是产品包装，一部分是办公用品。大部分内容都采用了中轴型的构图方式。整体版面元素不多，以简洁、大方的形式将信息直接传达。同时使用鲜花辅助图形进行装饰，既增强了版面的艺术美感，同时又凸显出产品天然与健康的特性。

其他配色方案：

本案例可以采用更倾向于紫色调的玫瑰红色作为背景主色调，给人优雅、高端的印象。同

7.4 同类作品欣赏

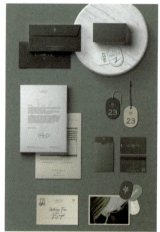

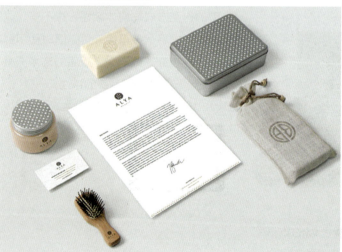

7.5 项目实战

7.5.1 制作企业标志

案例效果：

操作步骤：

步骤/01 执行"文件>新建"命令，在弹出的"新建文档"对话框中单击"打印"按钮，在弹出的界面中选择A4，然后在右侧设置"方向"为横向，"画板"为2。设置完成后单击"创建"按钮。

步骤/02 选择工具箱中的"矩形工具"，在控制栏中设置"填充"为浅灰色，"描边"为无。设置完成后绘制一个与画板1等大的矩形。

步骤/03 接下来制作标志。从案例效果中可以看出，标志图形是由字母S和字母D交叉重叠在一起共同构成的，同时字母叠加部位处于断开状态，在无形之中增强了标志的通透感与艺术性，这也刚好与产品特性相吻合。首先在文档空白位置输入基本字母，选择工具箱中的"文字工具"，在文档空白位置输入文字。选中文字，在控制栏中设置"填充"为黑色，"描边"为无，同时设置合适的字体、字号。

步骤/04 继续使用"文字工具"，在字母S上方输入字母D。

步骤/05 下面需要将两个字母转换为图形对象。将两个字母选中，执行"对象>扩展"命令，在弹出的"扩展"对话框中单击"确定"按钮，即可将文字转换为图形对象。

步骤/06 接着制作字母重叠部位的断开效果。选择工具箱中的"矩形工具",在控制栏中设置"填充"为白色,"描边"为无。设置完成后,在字母顶部交叉部位右侧绘制图形。

步骤/07 将白色小矩形复制一份,放在下方字母交叉部位,并进行适当的旋转。

步骤/08 继续复制小矩形,将其摆放在其他交叉部位,并进行适当角度的旋转(这样可以保证断开区域的宽度保持一致)。

步骤/09 接着制作断开的字母效果。将两个字母和五个白色小矩形全部选中,执行"窗口>

路径查找器"命令,在弹出的"路径查找器"面板中单击"修边"按钮,将字母中与白色小矩形重叠的部分删除。

步骤/10 将进行过修边处理的文字选中并右击,在弹出的快捷菜单中选择"取消编组"命令,将图形与字母的编组取消。接着使用"选择工具",将白色小矩形选中并删除,此时可以看到,字母处于断开状态。

步骤/11 将制作完成的标志图形选中,使用快捷键Ctrl+G进行编组。接着将其移动至画板1中间位置,并适当缩小,然后在控制栏中设置"填充"为浅金色。

步骤/12 接下来在图形下方添加文字。选择工具箱中的"文字工具",在图形下方输入文

字。在控制栏中设置"填充"为深灰色,"描边"为无,同时设置合适的字体、字号。设置完成后如图所示。

步骤/13 继续使用"文字工具",在已有文字下方单击输入其他文字。此时标志制作完成。

步骤/14 接着制作另外一种标志呈现形式。将制作完成的标志所有对象选中,复制一份放在画板2上方。然后将标志和文字以左右排列的形式进行呈现,并调整其大小。此时标志的两种不同组合形式制作完成。

7.5.2 制作辅助图形

案例效果:

操作步骤:

步骤/01 首先新建四个大小完全相同的空白画板。

步骤/02 接着选择工具箱中的"矩形工具",在控制栏中设置"填充"为浅粉色,"描边"为无。设置完成后,绘制一个与画板等大的矩形。

步骤/03 接着将浅粉色矩形复制三份,分别放在另外三个画板上方。然后将画板3和画板4上方的矩形填充为粉红色。

步骤/04 下面制作玫瑰花图案。将素材"1.png"置入，放在文档空白位置。

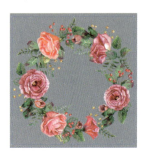

步骤/05 接着需要将素材转换为矢量图形。在素材选中状态下，在控制栏中单击"图像描摹"后方的倒三角按钮，在弹出的下拉列表中选择"16色"。

步骤/06 此时素材被描摹为带有白色背景的矢量图形。

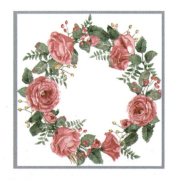

步骤/07 将描摹图像选中，在控制栏中单击"扩展"按钮。

步骤/08 将图形进行扩展处理，使其成为可以进行编辑操作的矢量图形。

步骤/09 下面需要将描摹素材的白色背景去除。将描摹后的素材选中并右击，在弹出的快捷菜单中选择"取消编组"命令。接着使用"选择工具"，将白色背景选中。

步骤/10 然后按Delete键删除。

步骤/11 使用同样的方式，将白色背景全部删除。

步骤/12 此时花环素材各个部分都是单独独立，可以自由移动的。因此使用"选择工具"，将花环其中一部分选中，将其从整体中分离出来，使用快捷键Ctrl+G进行编组。

步骤/13 使用同样的方式，将花环分割为若干个部分。

步骤/14 接着需要将分隔开的玫瑰花进行重组，使其呈现出新效果。将画板1上方的浅粉色背景矩形复制一份，放在文档空白位置。然后多次复制玫瑰花元素，并进行移动、旋转、缩放等调整。将所有玫瑰花素材选中，使用快捷键Ctrl+G进行编组。

步骤/15 玫瑰花有超出底部矩形的部分，需要将不需要的区域进行隐藏处理。将底部浅粉色矩形选中，调整图层顺序，摆放在玫瑰花上方。

步骤/16 然后将矩形和玫瑰花选中，使用快捷键Ctrl+7创建剪切蒙版，将多余的部分隐藏。

步骤/17 将浅粉色背景矩形再次复制一份，放在文档空白位置。继续复制玫瑰花元素，形成玫瑰花元素平铺的效果，同样进行编组。将

编组图形复制一份，放在画板外，以备后面操作使用。

步骤/18 接着将浅粉色矩形移动至玫瑰花元素前方，在二者同时选中状态下，使用快捷键Ctrl+7创建剪切蒙版，将素材超出矩形的部分隐藏处理。

步骤/19 将制作完成的两种玫瑰花呈现形式，各复制一份，放在四个画板上方。

步骤/20 接着将四个画板上方的玫瑰素材全部选中，在打开的"透明度"面板中设置"不透明度"为50%。

步骤/21 此时辅助图形制作完成。

7.5.3 制作产品包装

案例效果：

操作步骤：

步骤/01 接下来制作爽肤水标签的展开图。新建一个长宽均为150mm的文档。选择工具箱中的"矩形工具"，在控制栏中设置"填充"为白色，"描边"为无。设置完成后，在文档空白位置按住Shift键的同时按住鼠标左键，拖动绘制一个正方形。

步骤/02 下面在正方形顶部添加标志。将制作完成的标志文档打开，把标志复制一份，粘贴到白色正方形顶部位置，并将其适当缩小。

步骤/03 接着在标志下方添加玫瑰花素材。将制作完成的"辅助图形.ai"文档打开，选中合适的玫瑰花元素，复制一份，放在当前文档标志下方，并对其大小、旋转角度进行适当调整。

步骤/04 接下来在左侧绘制表格，作为产品各种成分表的呈现载体。选择工具箱中的"矩形网格工具"，在文档空白位置单击，在弹出的"矩形网格工具选项"对话框中设置"宽度"为30mm，"高度"为22mm，"水平分割线数量"为4，"垂直分割线数量"为1。设置完成后单击"确定"按钮。选中该图形，在控制栏中设置"填充"为无，"描边"为黑色，"粗细"为0.3pt。

步骤/05 将绘制的矩形网格移动至左侧位置。

步骤/06 接着在矩形网格内部添加文字。选择工具箱中的"文字工具"，在第一个网格中输入文字。并在控制栏中设置"填充"为黑色，"描边"为无，同时设置合适的字体、字号。

步骤/07 下面需要对输入文字的字间距以及字母大小写样式进行调整。将文字选中，在打开的"字符"面板中设置"字间距"为-60。接

着单击"全部大写字母"按钮。

步骤/08 继续使用"文字工具",在其他网格中输入文字。

步骤/09 接着在表格下方输入段落文字。选择工具箱中的"文字工具",在表格下方绘制文本框,然后输入合适的文字。在控制栏中设置"填充"为黑色,"描边"为无,同时设置合适的字体、字号,"对齐方式"为"左对齐"。

步骤/10 继续使用"文字工具",在玫瑰花素材右侧绘制文本框,输入合适的段落文字。选中该文字,在控制栏中设置合适的填充颜色、字体、字号。

步骤/11 选择工具箱中的"矩形工具",在控制栏中设置"填充"为红色,"描边"为无。设置完成后,在底部绘制一个长条矩形。

步骤/12 接着继续使用"文字工具",在红色矩形中间和其底部输入合适的文字。

步骤/13 接下来将产品条形码素材置入,调整大小放在版面左下角位置。此时爽肤水的包装平面图制作完成。

步骤/14 下面制作洁面乳标签的平面图。使用"画板工具"在空白位置创建一个宽度为

250mm，高度为150mm的画板。

步骤/15 将制作完成的爽肤水平面图所有对象选中，复制一份放在右侧位置。接着将白色背景矩形适当加宽，然后对文字对象进行大小与摆放位置的调整。此时两款产品标签制作完成。

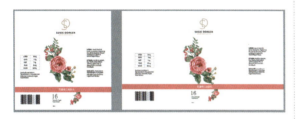

步骤/16 接下来制作包装的立体展示效果。新建一个A4大小的横向空白文档。选择工具箱中的"矩形工具"，绘制一个与画板等大的矩形。执行"窗口>渐变"命令，在弹出的"渐变"面板中设置"类型"为"线性渐变"，"角度"为-77°。设置完成后，编辑一个从浅灰色到灰蓝色的渐变。

步骤/17 效果如图所示。

步骤/18 将立体包装模型素材"2.png"和"3.png"置入，调整大小，放在渐变矩形上方。

步骤/19 首先制作爽肤水的包装立体展示效果。选择工具箱中的"钢笔工具"，在控制栏中设置"填充"为黑色，"描边"为无。设置完成后，绘制出左侧瓶身的轮廓。

步骤/20 接着将爽肤水平面图的所有对象选中，复制一份放在黑色轮廓图下方位置，并将其适当缩小。然后将黑色图形和效果图选中，使

用快捷键Ctrl+7创建剪切蒙版，将效果图不需要的部分隐藏。

步骤/21 效果图悬浮于立体模型上方，需要调整混合模式，将二者融为一体。将效果图选中，在打开的"透明度"面板中设置"混合模式"为"正片叠底"。

步骤/22 使用同样的方式，制作第二款包装的展示效果。

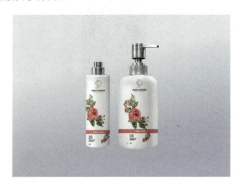

7.5.4 制作产品纸袋

案例效果：

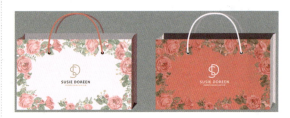

操作步骤：

步骤/01 从案例效果中可以看出，纸袋正面图案为制作完成的辅助图形。因此，只需将辅助图形复制到当前文档中，然后再添加标志即可。首先新建包含两个画板的文档，画板尺寸为300mm*180mm。接着将辅助图形中的玫瑰花元素复制到当前文档中。

步骤/02 将制作完成的标志文档打开，把标志分别复制到两个画面中，然后将粉红色背景上的标志填充为白色。

步骤/03 纸袋的平面图制作完成，接下来制作立体效果展示。首先制作浅粉色背景的纸袋，将玫瑰花元素复制一份，放在文档空白位置。

步骤/04 接着绘制纸袋口部位的图形。选择工具箱中的"钢笔工具",在控制栏中设置"填充"为粉灰色,"描边"为无。设置完成后,在纸袋口部位绘制图形。

步骤/05 下面绘制纸袋口左上角部位的阴影图形。选择工具箱中的"钢笔工具",在控制栏中设置"填充"为深一些的颜色,"描边"为无。设置完成后,在纸袋左上角部位绘制不规则图形。

步骤/06 继续使用"钢笔工具",在深红色图形左侧绘制一个颜色稍浅一些的图形。此时在不同颜色的变化中,让纸袋呈现出立体的视觉效果。

步骤/07 接下来使用同样的方式,绘制出纸袋侧面的图形。

步骤/08 接着制作纸袋的手提绳。选择工具箱中的"钢笔工具",在控制栏中设置"填充"为无,"描边"为深红色,"粗细"为2pt。设置完成后,在纸袋口部位绘制一段弧形,作为纸袋手拎绳。

步骤/09 将绘制的纸袋手提绳选中,调整排列顺序,将其摆放在纸袋后方位置。

步骤/10 继续使用"钢笔工具",在控制栏中设置"填充"为无,"描边"为红色,"粗

细"为2pt。设置完成后,在纸袋前方绘制另外一个手提绳。

步骤/11 下面绘制手提绳在纸袋前方的圆形穿孔。选择工具箱中的"椭圆工具",在控制栏中设置"填充"为黑色,"描边"为灰色,"粗细"为2pt。设置完成后,在手提绳底部绘制一个小正圆。

步骤/12 将绘制的图形选中,调整图层顺序,将其放在手提绳下方位置。

步骤/13 将穿孔正圆选中,复制一份,放在手提绳另外一端。此时浅粉色纸袋制作完成。

步骤/14 接着使用同样的方式制作另一款纸袋。

7.5.5 制作企业名片

案例效果:

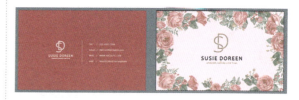

操作步骤:

步骤/01 执行"文件>新建"命令,在弹出的"新建文档"对话框中设置"宽度"为90mm,"高度"为55mm,"方向"为横向,"画板"为2,设置完成后单击"创建"按钮。

步骤/02 首先制作名片正面。选择工具箱中的"矩形工具",在控制栏中设置"填充"为

粉红色，"描边"为无。设置完成后，绘制一个与画板等大的矩形。

步骤/03 接着在正面画板左侧添加标志。将标志复制一份，放在粉红色矩形左侧位置。然后将其填充，更改为白色，并适当缩小。

步骤/04 接下来在正面画板中添加文字。选择工具箱中的"文字工具"，在控制栏中设置"填充"为白色，"描边"为无，同时设置合适的字体、字号，"对齐方式"为"左对齐"。设置完成后，在右侧按住左键拖动绘制文本框，然后输入文字。

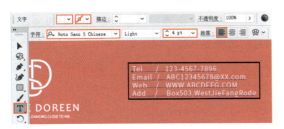

步骤/05 输入的段落文字行间距过小，需要进行适当调整。将段落文字选中，在打开的"字符"面板中设置"行间距"为11pt。

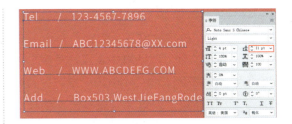

步骤/06 下面在标志和文字之间添加一条直线段，将版面进行分割，同时也为受众阅读提供便利。选择工具箱中的"直线段工具"，在控制栏中设置"填充"为无，"描边"为白色，"粗细"为0.25pt。设置完成后，在标志和文字之间按住Shift键的同时按住鼠标左键，拖动绘制一条垂直线段。

步骤/07 名片正面制作完成，接下来制作名片背面。将制作完成的纸袋文档打开，把玫瑰花图案以及标志复制一份，放在当前操作文档画板2上方，并将其适当缩小。此时名片正反面制作完成。

7.5.6 制作企业信封

案例效果：

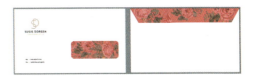

操作步骤：

步骤/01 执行"文件>新建"命令，在弹出的"新建文档"对话框中设置"宽度"为160mm，"高度"为90mm，"方向"为横向，"画板"为2。设置完成后单击"创建"按钮。

步骤/02 首先制作信封正面。选择工具箱中的"矩形工具"，在控制栏中设置"填充"为白色，"描边"为无。设置完成后，绘制一个与画板等大的矩形。

步骤/03 复制标志，摆放在当前操作画板左上角位置，并将其适当缩小。

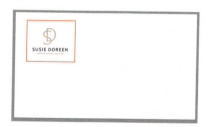

步骤/04 接下来使用"文字工具"在左下角添加文字。

步骤/05 选择工具箱中的"圆角矩形工具"，在控制栏中设置"填充"为粉红色，"描边"为无，"圆角半径"为4mm。设置完成后，在画板右侧绘制图形。

步骤/06 将制作完成的辅助图形文档打开，把编组的玫瑰花图形复制一份，放在粉红色圆角矩形上方，并将图形适当缩小。

步骤/07 将底部粉红色圆角矩形复制一份，放在玫瑰花图案上方。接着将复制得到的图形和玫瑰花图案选中，使用快捷键Ctrl+7创建剪切蒙版，将图案不需要的部分隐藏。

步骤/08 接着对创建剪切蒙版的玫瑰花图案进行透明度调整，将图案选中，执行"窗口>渐变"命令，在弹出的"透明度"面板中设置"不透明度"为50%。

步骤/09 效果如图所示。

步骤/10 信封正面制作完成，接下来制作背面效果。将正面的白色背景矩形复制一份，放在背面画板上。

步骤/11 接着制作背面顶部的折叠封口图形。选择工具箱中的"钢笔工具"，在控制栏中设置"填充"为粉红色，"描边"为无。设置完成后，在白色矩形顶部绘制对称的梯形。

步骤/12 接着需要在粉红色封口图形上方叠加玫瑰花图案。将制作完成的辅助图形文档打开，在任意摆放的编组玫瑰花图案中选中三个进行复制，放在当前信封背面画板上方，并对图形进行适当的放大与旋转操作。

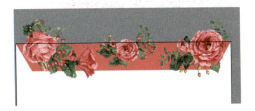

步骤/13 玫瑰花图案有超出粉红色不规则图形的部分，需要将不需要的进行隐藏处理。将底部粉红色图形复制一份，放在玫瑰花图案上方。接着将顶部图形与底部的玫瑰花图案同时选中，使用快捷键Ctrl+7创建剪切蒙版，将图案不需要的部分隐藏。

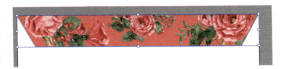

步骤/14 将创建剪切蒙版的玫瑰花图案选中，在控制栏中设置"不透明度"为50%，将不透明度适当降低，使其与信封整体格调相一致。此时信封正反两面制作完成。

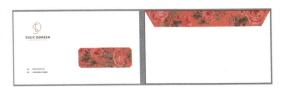

7.5.7 制作企业信纸

案例效果：

操作步骤：

步骤/01 首先新建一个A4大小的竖向空白文档。接着选择工具箱中的"矩形工具"，在控

制栏中设置"填充"为白色,"描边"为无。设置完成后,绘制一个与画板等大的矩形。

步骤/02 将制作完成的"企业标志.ai"文档打开,复制标志,放在当前文档顶部中间部位,并将其适当缩小。

步骤/03 接下来在画板中间部位添加段落文字。选择工具箱中的"文字工具",在白色矩形中间部位按住鼠标左键拖动绘制文本框,然后输入合适的文字。选中文字,在控制栏中设置"填充"为黑色,"描边"为无,同时设置合适的字体、字号,"对齐方式"为"左对齐"。

步骤/04 下面对段落文字的对齐方式进行调整。将文字选中,在弹出的"段落"面板中单击"两端对齐,末行左对齐"按钮。

步骤/05 效果如图所示。

步骤/06 接着对部分文字的字母形态以及字体样式进行调整。在"文字工具"使用状态下,将第一行文字选中,在控制栏中设置"字体样式"为Bold。

步骤/07 在当前文字选中状态下,在打开的"字符"面板中单击"全部大写字母"按钮,

将选中文字字母全部调整为大写形式。

步骤/08 效果如图所示。

步骤/09 使用同样的方式，对底部最后两行文字进行相应的调整。

步骤/10 继续使用"文字工具"，在信纸画板右下输入其他段落文字，并对文字填充颜色进行调整。

步骤/11 接下来在画板左下角添加玫瑰花图案。将制作完成的辅助图形文档打开，把分隔开的玫瑰花素材复制一份，放在当前画板左下角位置，并进行放大与旋转操作。

步骤/12 复制的玫瑰花素材有超出白色信纸的区域，需要将不需要的部分进行隐藏处理。使用"矩形工具"，在玫瑰花素材上方绘制一个黑色矩形，将其在信纸内部的图案全部覆盖住。

步骤/13 接着加选黑色矩形和底部玫瑰花素材，使用快捷键Ctrl+7创建剪切蒙版，将素材不需要的部分隐藏。

步骤/14 在素材选中状态下，在控制栏中设置"不透明度"为50%。此时企业信纸制作完成。

7.5.8 制作网页首页

案例效果：

操作步骤：

步骤/01 执行"文件>新建"命令，在弹出的"新建文档"对话框中单击Web按钮，在弹出的窗口中选择1280×800（这是电脑显示的一种尺寸），接着在右侧设置"方向"为横向，"画板"为1。设置完成后单击"创建"按钮。

步骤/02 将辅助图形文档打开，把浅粉色背景和其上方的玫瑰花图案选中复制一份，放在当前操作文档中。然后适当放大，使其覆盖住整个画板。

步骤/03 接着在画板中间部位添加标志。将其填充颜色更改为粉红色，并适当缩小。

步骤/04 将制作完成的网站首页复制一份，放在其下方位置。接着将背景填充更改为粉红色，将标志填充更改为白色。此时两种不同颜色的首页图制作完成。

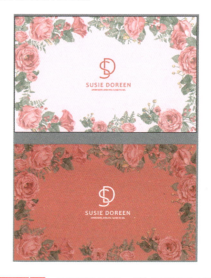

步骤/05 下面制作iPad的屏幕展示效果。选择工具箱中的"画板工具"，在控制栏中的"预设"下拉单中选择iPad，单击"横向"按钮，即可创建一个相应尺寸的画板。

步骤/06 将浅粉色网站首页复制一份，调整大小后放在iPad画板上。

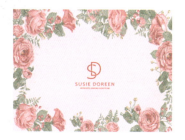

步骤/07 继续使用"画板工具"，绘制一个iPhone8/7/6 Plus尺寸的画板。

步骤/08 将粉红色背景的首页图复制一份放在画板中，接着将背景以及玫瑰花图案选中，适当旋转后放在iPhone8/7/6 Plus画板上方，并将其适当放大。

步骤/09 下面制作立体展示效果。新建一个空白的画板，将电脑素材"4.png"置入。

步骤/10 接着将粉红色首页全部选中，复制一份放在电脑屏幕上方，并将其适当缩小。

步骤/11 接下来在电脑屏幕左上角添加高光。在电脑屏幕左上角绘制一个三角形，作为高光呈现范围。

步骤/12 在三角形选中状态下，执行"窗口>渐变"命令，在打开的"渐变"面板中设置"类型"为"线性渐变"，"角度"为128°，设置完成后，编辑一个从白色到透明的渐变。

步骤/13 效果如图所示。

步骤/14 将制作完成的电脑屏幕展示效果选中复制一份，适当放大后放在其前方位置。然后更改背景及标志的颜色。

步骤/15 接着使用同样的方法制作不同屏幕的展示效果。

7.5.9 制作VI展示效果

案例效果：

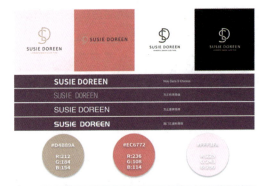

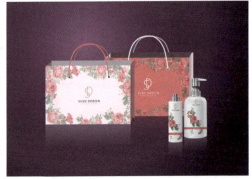

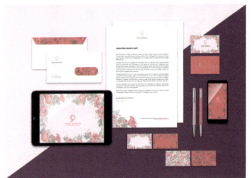

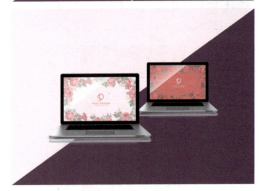

操作步骤：

步骤/01 新建一个A4大小的横向空白文档。接着选择工具箱中的"画板工具"，将现有

画板复制四份，以相互连接的方式垂直排列。

步骤/04 添加的标志图形有超出画板的部分，需要进行处理。使用"矩形工具"绘制一个黑色矩形，将在画板内的图形覆盖住。

步骤/05 接着将顶部矩形和下方图形选中，使用快捷键Ctrl+7创建剪切蒙版，将图形不需要的部分隐藏。

步骤/02 首先制作VI画册的封面效果。选择工具箱中的"矩形工具"，在控制栏中设置"填充"为紫色，"描边"为无。设置完成后绘制一个与画板等大的矩形。

步骤/06 将图形选中，在控制栏中设置"不透明度"为40%。

步骤/03 接着在紫色矩形左侧添加标志图形。将制作完成的"企业标志.ai"文档打开，把标志的部分图形选中并复制，放在紫色矩形的左侧，并适当放大。

155

步骤/07 接着在标志图形右侧添加文字。选择工具箱中的"文字工具",在控制栏中设置"填充"为白色,"描边"为无,同时设置合适的字体、字号。设置完成后,在图形右侧输入文字。

步骤/08 继续使用"文字工具",在控制栏中设置合适的填充颜色、字体、字号。设置完成后,在已有文字上下两端输入文字。

步骤/09 接着在文字之间添加直线段。选择工具箱中的"直线段工具",在控制栏中设置"填充"为无,"描边"为白色,"粗细"为2pt。设置完成后,在中文下方按住Shift键的同时按住鼠标左键,自左向右拖曳,绘制一条水平直线段。

步骤/10 此时画册封面制作完成。

步骤/11 接下来制作标志、标准字以及标准色页面。选择工具箱中的"矩形工具",在控制栏中设置"填充"为浅粉色,"描边"为无。设置完成后,在画板2左上角绘制一个正方形。

步骤/12 把标志复制一份,然后回到当前操作文档进行粘贴,适当缩小后,放在浅粉色正方形中间部位。

步骤/13 将制作完成的正方形和标志复制三份,放在其右侧位置。然后对复制得到的正方形以及标志进行颜色填充及摆放位置的更改。

步骤/14 接下来制作标准字。选择工具箱中的"矩形工具",在控制栏中设置"填充"为紫色,"描边"为无。设置完成后绘制一个长条矩形。

步骤/15 选择工具箱中的"文字工具",在控制栏中设置"填充"为白色,"描边"为无,同时设置合适的字体、字号。设置完成后,在紫色矩形左侧输入文字。

步骤/16 继续使用"文字工具",在已有文字右侧输入相应的字体文字。

步骤/17 接着将制作完成的紫色长条矩形和上方文字选中,按住Alt键和鼠标左键向下拖曳的同时按住Shift键,这样可以保证图形在同一垂直线上移动复制。至下方合适位置时释放鼠标。

步骤/18 使用两次快捷键Ctrl+D将图形与文字进行相同移动距离与相同移动方向的复制。

步骤/19 接着使用"文字工具"对复制得到的文字内容进行更改(通过先复制再更改文字内容的方式,省却了后续的对齐操作,也保证了格式的统一)。

步骤/20 下面制作标准色。选择工具箱中的"椭圆工具",在控制栏中设置"填充"为标志使用的颜色,"描边"为无。设置完成后,在紫色长条矩形下方按住Shift键,拖动鼠标绘制一个正圆。

步骤/21 接着为正圆添加投影,增强视觉层次感。在正圆选中状态下,执行"效果>风格化>投影"命令,在弹出的"投影"窗口中设置"模式"为"正片叠底","不透明度"为30%,"X位移"为0mm,"Y位移"为1mm,"模糊"为1mm,"颜色"为黑色。设置完成后单击"确定"按钮。

步骤/22 效果如图所示。

步骤/23 接下来在正圆上方输入相应的颜色参数。选择工具箱中的"文字工具",在控制栏中设置"填充"为白色,"描边"为无,同时

设置合适的字体、字号，"对齐方式"为"居中对齐"。设置完成后，在正圆上方输入文字。

步骤/24 将文字选中，在打开的"字符"面板中设置"水平缩放"为115%，此时文字在横向得到拉伸。

步骤/25 接着为色块数值文字添加与底部正圆相同的投影，增强版面层次感。

步骤/26 将棕色正圆和上方色块数值文字选中，复制两份，放在其右侧位置。接着将正圆填充为粉红色和浅粉色，同时对相应的色块数值文字进行更改。此时企业标志、标准字、标准色

页面制作完成。

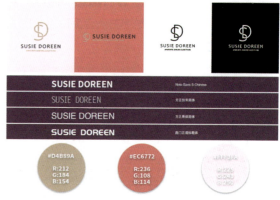

步骤/27 下面制作企业纸袋展示效果。将封面的紫色背景矩形复制一份，放在画板3上方。执行"窗口>渐变"命令，在弹出的"渐变"面板中设置"类型"为"径向渐变"，设置完成后，编辑一个紫色系渐变。

步骤/28 效果如图所示。

步骤/29 将制作完成的纸袋文档打开，把浅粉色背景纸袋复制一份，放在当前操作画板左侧位置，并适当调整大小。

步骤/30 接着制作纸袋在底部的倒影效果。选择工具箱中的"矩形工具"，在纸袋正面底部绘制图形。编辑一个由浅粉色到透明的渐变。

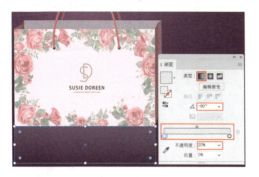

步骤/31 用同样的方法制作纸袋侧面的投影效果。

步骤/32 浅粉色纸袋的立体效果展示制作完成，接下来使用同样的方式制作另一款纸袋的立体效果，通过调整对象顺序，将其摆放在浅粉色纸袋后方位置。

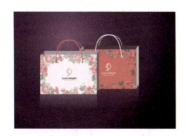

步骤/33 接着将制作完成的产品包装复制到当前操作文档中，摆放在纸袋前方，并将其适当缩小。

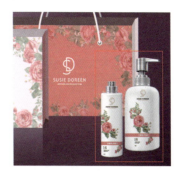

步骤/34 使用制作纸袋投影的方式，为产品包装制作相同的投影效果。

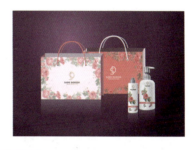

步骤/35 将封面紫色背景矩形复制一份，放在画板4上方。

步骤/36 接着在紫色矩形左上角绘制一个三角形，设置"填充"为浅粉色，制作出分割型背景。

步骤/37 复制先前制作好的信封,调整大小,放在浅粉色三角形上方。

步骤/38 接着为信封添加投影,增强层次感。在图形选中状态下,执行"效果>风格化>投影"命令,在弹出的"投影"对话框中设置"模式"为"正片叠底","不透明度"为30%,"X位移"为0mm,"Y位移"为1mm,"模糊"为1mm,"颜色"为黑色。设置完成后单击"确定"按钮。

步骤/39 效果如图所示。

步骤/40 用同样的方式,制作信纸、名片、iPad和iPhone界面的展示效果,并为其添加相同的投影样式。

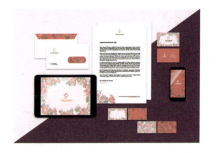

步骤/41 接着将笔素材"7.png"和"8.png"置入,调整大小,放在信纸右侧位置,并为其添加相同的投影样式。此时该展示页面制作完成。

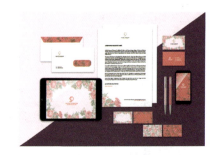

步骤/42 将画板4的分割背景复制一份,放在画板5上方。

步骤/43 将制作完成的网页文档打开,把两种网页展示效果复制一份,放在当前操作画板中,并调整摆放顺序与大小。到这里,本案例就制作完成了。

第 8 章

餐饮品牌 VI 与标志设计

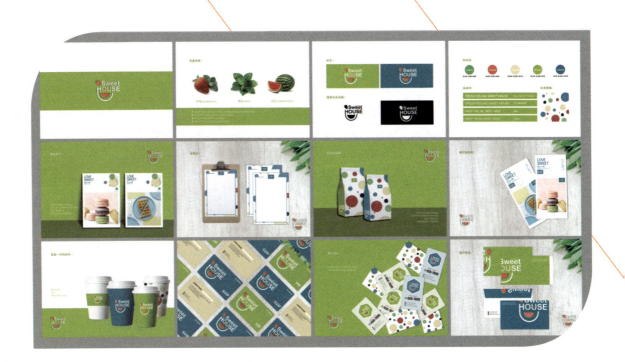

8.1 设计思路

灵感来源：

草莓/strawberry　薄荷/mint　西瓜/watermelon

案例类型：

本案例是餐饮品牌SWEET HOUSE的视觉形象设计项目。

项目诉求：

该品牌主要经营西式甜点、咖啡、果饮，主打低糖马卡龙、华夫饼一类的深受年轻人欢迎的西式甜品。VI方案要展现出轻松愉快的就餐体验与低卡、天然、健康的核心卖点，帮助餐厅打造出独特的品牌形象，使其从众多同类行业中脱颖而出。

设计定位：

根据餐厅天然、健康、轻量的定位，本案例从以下几个方面入手，塑造独特的品牌形象。

一是颜色方面。因为色彩对人的影响是最直接的，在设计时选用活泼明亮的颜色，可以在用餐的过程中很好地缓解受众日常工作压力与生活琐事带来的烦闷。

二是文字方面。采用了较为圆润的字体，这种字体减少了棱角的坚硬与理性，更容易给人带去舒适与愉悦。

三是造型方面。相对于直线来说，带有弧度的曲线具有更强一些的亲切感，同时也可以拉近与消费者的情感距离。

根据SWEET HOUSE的品牌名以及产品特性，我们从草莓、西瓜、薄荷这三种元素出发，从中提取出相应的颜色与形态作为标志主体元素。

8.2 配色方案

本案例使用的色彩主要由从草莓和西瓜中提取出共有的红色与绿色，作为主色和辅助色。文字部分则使用淡黄色与白色进行点缀调和，增强标志的柔和度与舒适感。

主色：

本案例采用红色作为主色调，以适中的明度和纯度，给人甜美、活力的印象。由于红色本身比较鲜艳，因此添加些许白色进行中和，缓解视觉刺激感。

辅助色：

辅助色是从西瓜外皮与草莓叶中提取出来的绿色，这个富有生机的绿色与主色形成了鲜明对比，极具视觉吸引力，同时也凸显出产品的天然与健康。

点缀色：

为了避免红绿搭配过于醒目，使用纯洁、干净的白色作为辅助色，增强标志的视觉通透感。使用高明度的淡黄色作为点缀色，为版面增添了温暖与愉悦氛围，同时也适当缓解了白色文字的单调与乏味。

其他VI色彩：

在整套VI中还使用了另外两种颜色，一种是黄绿色，一种是青蓝色。黄绿色介于黄色与绿色之间，既有黄色的温暖亲切又有绿色的清新自然，更易于展现品牌的天然与健康。青蓝色是一种典型的"冷色"，能够在酷热中给人以清凉舒爽之感。

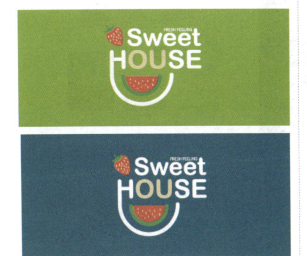

8.3 版面构图

本案例标志根据品牌名称进行延伸设计，采用了草莓与西瓜作为基本图形，然后以将其与文字相结合的方式呈现整个标志。由于西瓜的形态接近于笑脸，所以辅以弧线，来为标志增添些许的灵动与活泼。

由于品牌标志本身具有很强的装饰感，所以饮品杯、会员卡、名片、信封等部分的版面均以标志的展示为主。整套VI应用部分的构成方式也比较简单，较多地采用了对称式的构图方式，如饮品杯、包装袋、名片等。

而宣传单等重在展示产品的部分中则较多地采用了上下式的构成方式，文字和产品图分别位于画面的上下两个部分，且图像展示区域更大，更利于直观地吸引消费者。

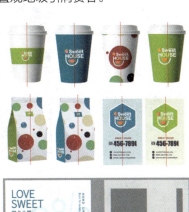

8.4 同类作品欣赏

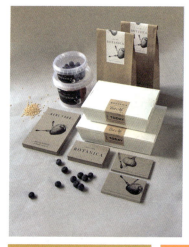
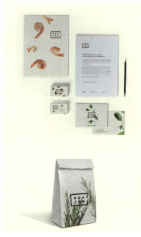
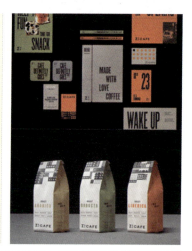

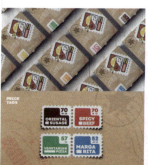
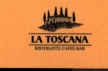
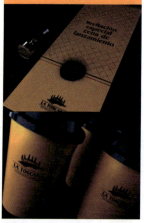
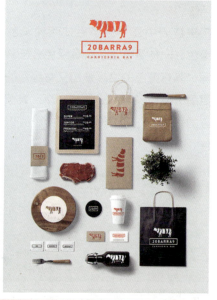
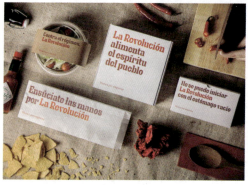
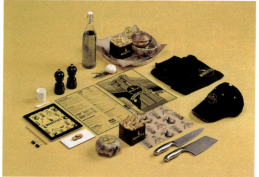

第8章 餐饮品牌VI与标志设计

8.5 项目实战

8.5.1 餐饮品牌标志

案例效果：

操作步骤：

步骤/01 首先新建一个A3尺寸的横向空白文档。接着选择工具箱中的"矩形工具"，在控制栏中设置"填充"为青色，"描边"为无。设置完成后，绘制一个与画板等大的矩形。

步骤/02 接着对背景图形进行复制。使用"选择工具"选中该矩形，按住Alt键向右侧拖动，移动复制出另外一个相同的图形，并将矩形的填充更改为黄绿色。

步骤/03 下面制作标志。从案例效果中可以看出，标志由三部分组成：左上角的草莓、文字以及底部的半圆西瓜图形。首先制作左上角的草莓图形，选择工具箱中"钢笔工具"，在控制栏中设置"填充"为"红色"，"描边"为无。设置完成后，在文档空白部位绘制草莓轮廓。

步骤/04 接着制作草莓顶部的绿色叶子图形。继续使用"钢笔工具"在顶部绘制叶子。在控制栏中设置"填充"为绿色，"描边"为无。

步骤/05 下面制作草莓籽图形。选择工具箱中的"椭圆工具"，在控制栏中设置"填充"为淡黄色，"描边"为无。设置完成后，在草莓图形上方绘制椭圆。

步骤/06 接着将绘制的草莓籽图形选中，将光标放在定界框一角，然后按住鼠标进行适当的旋转。

步骤/07 接下来继续使用"椭圆工具"，绘制其他大小不一的草莓籽图形，并将其进行不同角度的旋转。

步骤/08 将所有草莓图形对象选中，将光标放在定界框一角进行适当角度的旋转。

步骤/09 下面在文档中添加标志文字。选择工具箱中的"文字工具"，在文档中输入文字。选择文字，在控制栏中设置"填充"为白色，"描边"为无，同时设置合适的字体、字号。

步骤/10 接着对输入文字的单个字母进行颜色的调整。在"文字工具"使用状态下，将字母O和U选中，在控制栏中设置"填充"为和草莓籽相同的淡黄色。

步骤/11 接下来继续使用"文字工具"，在已有字体上方输入其他文字。

步骤/12 下面制作西瓜图形。选择工具箱中的"椭圆工具"，在控制栏中设置"填充"为无，"描边"为白色，"粗细"为18像素。设置完成后，在文档中按住Shift键的同时按住鼠标左键拖动，绘制一个描边正圆。

步骤/13 接着制作半圆效果。在正圆选中状态下，选择工具箱中的"直接选择工具"，将

正圆顶部锚点选中。

步骤/14 然后按Delete键将锚点删除，即可制作出弧线效果。

步骤/15 继续使用"椭圆工具"，在控制栏中设置"填充"为红色，"描边"为绿色，"粗细"为18pt。设置完成后，在白色弧线内部绘制正圆。

步骤/16 在红色正圆选中状态下，使用"直接选择工具"，将顶部锚点选中并删除，制作出半圆效果。

步骤/17 将两个图形选中，执行"窗口>描边"命令，在弹出的"描边"面板中设置"端点"为"圆头端点"，将两个半圆形的端点由平角转换为圆角。

步骤/18 下面在红色半圆上方添加西瓜子。将草莓籽复制若干份，放在红色半圆上方，同时进行位置、大小与旋转角度的调整。

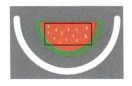

步骤/19 将制作完成的草莓图形、文字以及西瓜图形组合在一起。

步骤/20 此时可以看到，白色弧线左侧端点与字母H是断开的，需要将二者连接在一起。将白色半圆选中，选择工具箱中的"钢笔工具"，在左侧顶端附近单击添加一个锚点。

步骤/21 接着使用"直接选择工具"，将

白色弧线的顶部锚点选中，按住鼠标向上拖动，使其与字母H的底部相连接。

步骤/22 标志制作完成。将其复制一份，然后将两个标志分别摆放在两个背景图形上。

8.5.2 制作产品图册封面

案例效果：

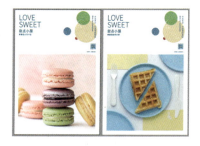

操作步骤：

步骤/01 首先新建一个A4大小的竖向空白文档。选择工具箱中的"矩形工具"，在控制栏中设置"填充"为白色，"描边"为无。设置完成后，绘制一个与画板等大的矩形。

步骤/02 接下来在白色矩形上方添加甜品图像。将素材"4.jpg"置入，调整大小放在白色矩形上方。

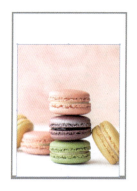

步骤/03 置入的图像有多余部分，需要进行隐藏处理。选择工具箱中的"矩形工具"，在图像上方绘制一个矩形。

步骤/04 接着将素材图像和矩形同时选中，使用快捷键Ctrl+7创建剪切蒙版，将素材不需要的部分隐藏。

步骤/05 下面制作主标题文字。选择工具箱

第8章 餐饮品牌VI与标志设计

中的"文字工具",在控制栏中设置"填充"为青色,"描边"为青色,"粗细"为1pt,同时设置合适的字体、字号,"对齐方式"为"左对齐"。设置完成后,在白色矩形左上角单击添加文字。

步骤/06 接着对输入文字的字母大小写进行调整。在文字选中状态下,执行"窗口>文字>字符"命令,在弹出的"字符"面板中单击底部的"全部大写字母"按钮,将文字字母全部调整为大写形式。

步骤/07 继续使用"文字工具",在主标题文字下方单击,输入其他文字。

步骤/08 接下来在版面右上角添加正圆,丰富整体的视觉效果。选择工具箱中的"椭圆工具",在控制栏中设置"填充"为淡黄色,"描边"为无。设置完成后,在白色矩形右上角绘制正圆。

步骤/09 继续使用"椭圆工具",在已有正圆旁边绘制另外三个大小不一、颜色不同的正圆。

步骤/10 接着对正圆的不透明度进行适当调整。将绿色正圆选中,在控制栏中设置"不透明度"为81%。

步骤/11 然后选择红色正圆,多次使用

169

"后移一层"快捷键Ctrl+[,将其放在淡黄色正圆下方。

步骤/12 下面在正圆上方添加油墨喷溅的斑点。执行"窗口>画笔库>艺术效果>艺术效果-油墨"命令,在弹出的"艺术效果-油墨"面板中单击,选择"火焰灰烬"笔刷。

步骤/13 选择工具箱中的"画笔工具",在控制栏中设置"填充"为无,"描边"为黑色(由于背景是白色,为了便于观察效果,将其颜色暂时设置为黑色)。按住鼠标左键,在青色正圆上方自右上向左下拖曳。

步骤/14 绘制完成后释放鼠标,即可得到相应的油墨喷溅效果。

步骤/15 继续使用"画笔工具",在其他正圆上方添加相同样式的油墨喷溅斑点,绘制完成后,将该对象的描边颜色更改为白色。

步骤/16 接着在正圆右侧添加竖排文字。选择工具箱中的"直排文字工具",在控制栏中设置"填充"为青色,"描边"为无,同时设置合适的字体、字号。设置完成后,在正圆右侧输入文字。

步骤/17 继续使用"文字工具",在竖排文字左侧输入一行英文,然后进行适当的旋转。

步骤/18 将二维码素材"6.png"置入,调整大小,放在淡黄色正圆下方。

步骤/19 接着继续使用"文字工具",在二维码素材下方输入文字。此时菜单的平面图制作完成。

步骤/20 将所有对象选中,复制一份放在右侧位置,然后替换版面中的甜品图像素材,两种不同的效果制作完成。

8.5.3 制作点菜本

案例效果:

操作步骤:

步骤/01 首先新建一个A4大小的竖向空白文档。接着选择工具箱中的"矩形工具",在控制栏中设置"填充"为白色,"描边"为无。设置完成后,绘制一个与画板等大的矩形。

步骤/02 选择工具箱中的"椭圆工具",在控制栏中设置"填充"为青色,"描边"为无。设置完成后,在白色矩形右上角绘制一个正圆。

步骤/03 接着继续使用"椭圆工具",在白色矩形上方绘制多个大小不一、颜色不同的正圆。

步骤/04 下面在绘制的正圆上方添加油墨喷溅斑点。将制作完成的产品图册封面文档打开，将其中的喷溅斑点复制一份，放在当前文档右上角青色正圆上方（这一步操作除了进行复制与粘贴外，还可以通过"画笔工具"进行重新绘制）。

步骤/05 继续复制喷溅斑点，放在不同正圆上方，对其大小、形态以及摆放位置进行调整。把所有正圆和斑点对象选中，使用快捷键Ctrl+G编组。然后将背景图案部分复制一份，放在画板外，以备后面操作使用。

步骤/06 接下来制作案例效果中的几何图形边框效果。将白色背景矩形复制一份，放在画板外，接着在其上方再次绘制一个黑色矩形。

步骤/07 下面需要将黑色矩形从底部的白色矩形上方减去，制作出镂空效果。将两个矩形选中，在打开的"路径查找器"面板中单击"减去顶层"按钮。

步骤/08 将边框图形和背景图案摆放在一起，边框图形摆放在上层。

步骤/09 然后将二者选中，使用快捷键Ctrl+7创建剪切蒙版，将不需要的图形隐藏。

步骤/10 然后将这部分图形移动到白色背景上。

步骤/11 下面在边框图形外围添加一个边框，增强整体效果的视觉聚拢感。选择工具箱中的"矩形工具"，在控制栏中设置"填充"为无，"描边"为青色，"粗细"为1pt。设置完成后，在外围绘制图形。

步骤/12 接着继续使用"矩形工具"，在内部再次绘制一个相同颜色的描边矩形。

步骤/13 下面需要将内部描边矩形顶部的部分线段去除。在描边矩形选中状态下，选择工具箱中的"剪刀工具"，在矩形顶部单击，添加一个切分点。

步骤/14 接着在"剪刀工具"使用状态下，在右侧继续单击添加锚点。

步骤/15 接着使用"选择工具"，将添加的两个锚点之间的线段选中，即可将其从描边矩形中分离出来。如果不需要，按下键盘上的Delete键进行删除即可。

步骤/16 下面在图形顶部空缺部位添加标志。把制作完成的标志文档打开，将青色背景标志选中复制一份。然后回到当前操作文档进行粘贴。同时将其适当缩小放在空缺部位，此时点菜本的平面图制作完成。将平面图的所有图形对象

选中，使用快捷键Ctrl+G编组。

具"，在控制栏中设置"填充"为黑色，"描边"为无。绘制需要保留部分的图形。

> **步骤/17** 接着制作点菜本的立体效果展示。将素材8置入。

> **步骤/20** 将底部平面图和顶部的黑色轮廓图形选中，使用快捷键Ctrl+7创建剪切蒙版，将素材不需要的部分隐藏，即可将夹子显示出来。此时点菜本的立体展示效果制作完成。

> **步骤/18** 然后将制作完成的平面图放在点菜本上方。

8.5.4 制作食品包装袋

案例效果：

操作步骤：

> **步骤/19** 平面图遮挡住了本顶部夹子，需要将其显示出来。选择工具箱中的"钢笔工

> **步骤/01** 首先需要将包装平面展开的各个

部分的画板创建出来，这样方便平面图的制作。新建一个大小合适的横向空白文档，作为立体包装展示呈现画板。

步骤/02 接着创建展开图的画板。选择工具箱中的"画板工具"，在文档空白位置绘制一个画板作为包装正面。

步骤/03 接着继续使用"画板工具"，在正面画板左侧绘制包装袋侧面的画板。

步骤/04 在"画板工具"使用状态下，选中侧面画板，单击控制栏中的"新建画板"按钮，即可得到一个相同的画板，将其放在右侧位置。

步骤/05 用同样的方法创建其他的画板。

步骤/06 下面在画板中添加作为包装袋背景色的矩形，首先制作正面的背景矩形。选择工具箱中的"矩形工具"，在控制栏中设置"填充"为白色，"描边"为无。设置完成后，在正面画板中绘制一个与画板等大的矩形。

步骤/07 将绘制完成的正面背景矩形复制一份，放在另外一个正面画板上方。

步骤/08 接着继续使用"矩形工具"，在控制栏中设置"填充"为黄绿色，"描边"为无。设置完成后，在除了正面画板之外的其他画板上分别绘制矩形。

步骤/09 将先前制作好的背景图案元素复制一份，摆放在当前文档中。

步骤/10 绘制一个与正面画板等大的矩形，接着将矩形和背景图案对象选中。

步骤/11 使用快捷键Ctrl+7创建剪切蒙版，将多余的背景图案隐藏。

步骤/12 接着将黄绿色背景标志复制一份，回到当前文档进行粘贴，调整大小，放在正面的空白位置。

步骤/13 将不带背景的标志复制并摆放在两侧底部位置。

步骤/14 接下来制作另外一个纸袋正面效果。由于两个正面内容是相同的，因此将制作完成的正面图形复制一份，放在另外一个正面画板上方。

步骤/15 选中复制粘贴得到的对象并右击，在弹出的快捷菜单中选择"变换>镜像"命令，在弹出的"镜像"对话框中选择"水平"单选按钮。

步骤/16 设置完成后单击"确定"按钮，这部分对象产生了上下的翻转。

步骤/17 黄绿色包装袋的平面效果展示制作完成，接着制作青色的平面图。将黄绿色平面图所有对象选中复制一份，放在其右侧位置。接着将复制得到图形中的黄绿色矩形填充更改为青色，同时将绿色背景标志替换为青色背景标志。

步骤/18 下面制作立体包装展示效果。首先将立体包装袋素材置入，调整大小，放在空白画板左侧位置。

步骤/19 接着制作正面立体效果。选择工具箱中的"钢笔工具"，在控制栏中设置"填充"为无，"描边"为黑色，"粗细"为1pt。设置完成后，绘制出包装立体模型正面的外轮廓。

步骤/20 将平面图中的正面图形复制一份，调整大小，放在黑色轮廓下层。

步骤/21 正面图形有超出黑色轮廓图的部分，需要进行隐藏处理。将黑色轮廓图和正面图形选中，使用快捷键Ctrl+7创建剪切蒙版，将正面图形不需要的部分隐藏。

步骤/22 接着将正面部分选中，设置"混合模式"为"正片叠底"，使其与底部包装立体模型融为一体。

步骤/23 接下来在包装正面添加标志。将平面图中的黄绿色背景标志复制一份，放在立体包装正面上方。

步骤/24 使用"自由变换工具"，在浮动工具箱中单击"自由扭曲"按钮，然后调整标志四角的位置，使之与正面的透视角度相匹配。

步骤/25 下面制作侧面的立体效果。选择工具箱中的"钢笔工具"，在控制栏中设置"填充"为黄绿色，"描边"为无。设置完成后，绘制出侧面的立体轮廓。

步骤/26 将绘制的侧面图形选中，在打开的"透明度"面板中设置"混合模式"为"正片

叠底",使其与底部立体模型融为一体。

步骤/27 接着制作侧面的标志效果。将平面图中的侧面标志复制一份,放在立体展示中的侧面部位。

步骤/28 选择工具箱中的"自由变换工具",在浮动工具箱中单击"自由扭曲"按钮,对四个控制点进行拖动。

步骤/29 第一款包装袋制作完成,接着使用同样的方式制作青色的包装袋。此时两种不同颜色的包装袋立体展示效果制作完成。

8.5.5 制作折扣宣传单

案例效果:

操作步骤:

步骤/01 首先新建一个宽度为100mm,高度为200mm的空白文档。接着选择工具箱中的"矩形工具",在控制栏中设置"填充"为白色,"描边"为无。设置完成后绘制一个与画板等大的矩形。

步骤/02 接着在文档中添加甜品图像,将素材"5.jpg"置入,调整大小,放在版面下方位置。

步骤/03 将制作好的标志复制并摆放在图像的右上角。

步骤/04 选择工具箱中的"文字工具"，在控制栏中设置"填充"为青色，"描边"为无，同时设置合适的字体、字号。设置完成后，在白色矩形顶部输入文字。

步骤/05 由于输入的文字是作为背景存在的，因此需要适当降低不透明度。在文字选中状态下，在控制栏中设置"不透明度"为10%。

步骤/06 接着对输入的文字进行适当旋转。在文字选中状态下，将光标放在定界框一角，按住鼠标左键拖动进行旋转。

步骤/07 下面在文档顶部添加主标题文字和其他说明性文字。将制作完成的产品图册封面文档打开，将其中的主标题文字和右侧的竖排文字复制一份。然后回到当前文档中进行粘贴，放在顶部位置，同时对文字字号和位置进行适当调整。

步骤/08 接着在主标题文字下方继续添加文字，让信息更加丰富。选择工具箱中的"文字工具"，在控制栏中设置"填充"为青色，"描边"为无，同时设置合适的字体、字号。设置完成后，在主标题文字下方输入文字。

步骤/09 接下来制作带有背景矩形的折扣文字。选择工具箱中的"矩形工具"，在控制栏

中设置"填充"为青色,"描边"为无。设置完成后,在文字下方绘制矩形。

步骤/10 下面在青色矩形上方添加文字。选择工具箱中的"文字工具",在控制栏中设置"填充"为白色,"描边"为无,同时设置合适的字体与字号。设置完成后,在青色矩形上方单击,添加文字。

步骤/11 将右上角的竖排英文选中复制一份,然后将其旋转至水平状态,放在文档底部空白位置。折扣宣传单制作完成。

8.5.6 制作饮品杯

案例效果:

操作步骤:

步骤/01 由于一次性饮品杯的平面展开图形状比较特殊,可以借助"形状生成器工具",在不同图形的叠加中生成我们需要的图形。首先创建空白文档。

步骤/02 接着选择工具箱中的"椭圆工具",在画板外按住鼠标左键拖动的同时,按住Shift键绘制一个正圆。在控制栏中设置"填充"为无,"描边"为黑色,"粗细"为1pt。

步骤/03 将绘制完成的正圆选中,使用快捷键Ctrl+C进行复制,接着使用快捷键Ctrl+F进行原位粘贴。然后在复制得到的正圆选中状态

下，将光标放在定界框一角，按住Shift+Alt键的同时将鼠标向左下角拖动，将图形进行等比例中心缩小。

步骤/07 然后使用"选择工具"，将其选中后向外移动。可以看到图形从整体中分离出来，此时我们需要的图形就制作完成了。

步骤/04 选择工具箱中的"钢笔工具"，在圆环顶部绘制一个对称的梯形，在控制栏中设置"填充"为无，"描边"为黑色，"粗细"为1pt。

步骤/08 新建一个大小合适的画板，接着将制作完成的饮品杯展开图形放在画板中。然后在控制栏中设置"填充"为黄绿色，"描边"为无。

步骤/05 在三个图形叠加部位出现了一个合适的图形，此时就需要将这个图形单独提取出来。在三个图形选中状态下，选择工具箱中的"形状生成器工具"，在控制栏中设置"填充"为白色，"描边"为无。设置完成后，将光标放在图形叠加部位，可以看到光标变为带有一个小加号的黑色箭头。

步骤/09 接着把制作完成的标志文档打开，将不带背景的标志复制一份，放在黄绿色图形中间位置。

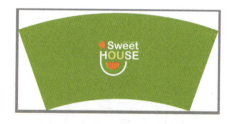

步骤/06 接着在叠加区域单击，该部位被单独填充了白色。

步骤/10 下面制作第二种饮品杯包装效果。将制作完成的饮品杯展开图形复制一份，放

在空白位置。更改图形"填充"为青色。

步骤/11 接下来制作饮品杯的第三种包装效果。将青色图形复制一份，然后在控制栏中将其填充更改为白色。

步骤/12 将饮品杯展开图形复制三份，将其填充色均去除，然后以叠加在一起的形式进行呈现。

步骤/13 选择工具箱中的"形状生成器工具"，在控制栏中设置"填充"为白色，"描边"为无。设置完成后，在叠加部位单击，将其单独填充为白色。

步骤/14 将制作完成的长条小弧形选中，在控制栏中设置"填充"为黄绿色，"描边"为无。设置完成后，将其适当放大，放在白色图形上方。

步骤/15 将青色矩形上方的标志复制一份，适当缩小后，放在小弧形中间部位。

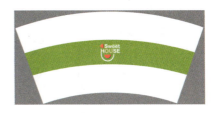

步骤/16 下面制作第四种饮品杯包装效果。将白色的饮品杯展开图形复制一份，放在文档空白位置。接着将制作完成的食品包装袋打开，将其中的背景图案复制一份，放在当前文档中。然后通过执行"剪切蒙版"命令，将图形不需要的部分隐藏。

步骤/17 接着将标志复制一份，放在红色正圆上方。

步骤/18 接下来制作饮品杯的立体效果展示。将饮品杯素材置入，调整大小，放在画板左侧位置。

步骤/19 然后将其复制三份，放在右侧位置。

步骤/20 选择工具箱中的"钢笔工具"，在控制栏中设置"填充"为无，"描边"为黑色，"粗细"为1pt。设置完成后，绘制出杯身部分的外轮廓。将制作完成的杯身轮廓图形复制一份，放在画板外，以备后面操作使用。

步骤/21 选择工具箱中的"矩形工具"，在控制栏中设置"填充"为黄绿色，"描边"为无。设置完成后，在纸杯模型上方绘制一个长条矩形。

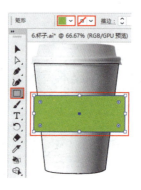

步骤/22 将黄绿色矩形选中，调整图层顺序，将其摆放在黑色轮廓图下方位置。接着将两个图形选中，使用快捷键Ctrl+7创建剪切蒙版，将多余的部分隐藏。

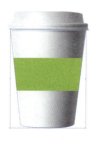

步骤/23 选中该对象，执行"窗口>透明度"命令，在弹出的"透明度"窗口中设置"混合模式"为"正片叠底"，此时矩形与底部立体模型融为一体。

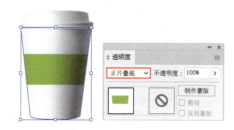

步骤/24 接着将标志复制一份，调整大小放在杯身中间部位。

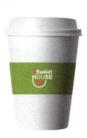

步骤/25 复制杯身轮廓图形，摆放在第二个纸杯上。在控制栏中设置"填充"为青色，"描边"为无。

步骤/26 在青色图形被选中状态下，在打开的"透明度"面板中设置"混合模式"为"正片叠底"，此时图形与底部立体模型融为一体，增强了效果真实性。

步骤/27 将标志复制一份，调整大小，放在青色图形中间位置。然后使用同样的方式制作第四款饮品杯的展示效果。

步骤/28 接着将带有圆形图案的饮品杯平面图复制一份，调整大小，放在立体纸杯上方。

步骤/29 接着将在画板外的饮品杯轮廓图形移动至图案上方，使用"置于顶层"快捷键Shift+Ctrl+[，将饮品杯轮廓图形放在上层。

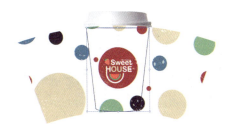

步骤/30 在轮廓图形和图案同时选中的状态下，使用快捷键Ctrl+7创建剪切蒙版，将多余的部分隐藏。

步骤/31 在"透明度"面板中设置"混合模式"为"正片叠底"。

步骤/32 此时四种不同饮品杯的立体效果展示制作完成。

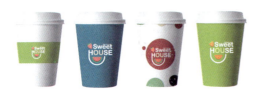

8.5.7 制作会员卡

案例效果：

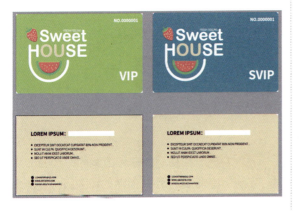

操作步骤：

步骤/01 执行"文件>新建"命令，在弹出的"新建文档"对话框中设置"宽度"为55mm，"高度"为90mm，"方向"为横向，"画板"为4。设置完成后，单击"创建"按钮。得到四个大小相同的画板。

步骤/02 选择工具箱中的"圆角矩形工具"，在控制栏中设置"填充"为黄绿色，"描边"为无，"圆角半径"为3mm。设置完成后，绘制一个与画板等大的图形。

步骤/03 接着在文档中添加标志。把制作完成的"餐饮品牌标志.ai"文档打开，将标志复制一份，放在左侧位置，并对其大小进行适当调整。

步骤/04 选择工具箱中的"文字工具"，在文档右下角输入文字。选中文字，在控制栏中设置"填充"为白色，"描边"为无，同时设置合适的字体、字号。

步骤/05 继续使用"文字工具"，在文档右上角单击，输入其他文字，丰富版面的细节效果。此时黄绿色的会员卡正面制作完成。

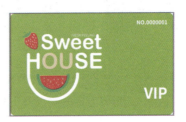

步骤/06 接下来制作会员卡的背面。将黄绿色背景矩形复制一份，放在下方画板中。然后在控制栏中将其填充更改为淡黄色。

步骤/07 选择工具箱中的"文字工具"，在淡橙色矩形左上角输入文字。选中文字，在控制栏中设置"填充"为黑色，"描边"为无，同时设置合适的字体、字号。

步骤/08 继续使用"文字工具"，在已有文字下方单击，输入另外几组稍小的文字。

步骤/09 选择工具箱中的"矩形工具"，在控制栏中设置"填充"为白色，"描边"为无。设置完成后，在第一行文字右侧绘制一个白色的长条矩形。

步骤/10 接着在中间文字左侧添加小正圆，丰富版面细节效果。选择工具箱中的"椭圆工具"，在控制栏中设置"填充"为黑色，"描边"为无。设置完成后，在文字左侧绘制正圆。

步骤/11 使用"选择工具"，将绘制完成的正圆选中，按住Alt键和鼠标左键向下拖动，同时按住Shift键，这样可以保证移动复制出的图形在同一垂直线上。移动至合适位置时释放鼠标进行图形的复制。

步骤/12 在当前图形复制状态下，使用两次快捷键Ctrl+D，将黑色小正圆以相同的方向和

移动距离复制两份。

步骤/13 选择工具箱中的"椭圆工具"，在控制栏中设置"填充"为黑色，"描边"为无。设置完成后，在底部文字左侧绘制一个正圆。

步骤/14 接着在绘制的黑色正圆上方添加文字。选择工具箱中的"文字工具"，在黑色正圆上方输入文字。选中文字，在控制栏中设置"填充"为白色，"描边"为无，同时设置合适的字体、字号。

步骤/15 将输入的文字选中，执行"对象>扩展"命令，在弹出的"扩展"对话框中单击"确定"按钮，将文字对象转换为图形对象。

步骤/16 将文字和底部正圆选中，在打开的"路径查找器"面板中单击"减去顶层"按钮，将顶部的文字减去。

步骤/17 接着使用同样的方式，制作另外两个镂空文字。

步骤/18 此时会员卡的背面呈现效果制作完成。

步骤/19 接下来制作青色的会员卡片。将制作完成的黄绿色会员卡片正面和背面效果复制一份，放在右侧的空白画板中。然后将黄绿色背景填充更改为青色，将文字"VIP"更改为"SVIP"。此时两种不同颜色的会员卡制作完成。

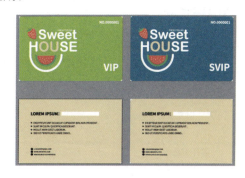

8.5.8 制作名片

案例效果：

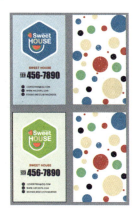

操作步骤：

步骤/01 新建"宽度"为55m，"高度"为90mm，"方向"为竖向，"画板"数目为4的空白文档。

步骤/02 接着选择工具箱中的"矩形工具"，在控制栏中设置"填充"为淡青色，"描边"为无。设置完成后绘制一个与画板等大的矩形。

步骤/03 接着在淡青色矩形上方绘制用于呈现标志的正六边形。选择工具箱中的"多边形工具"，在控制栏中设置"填充"为青色，"描边"为白色，"粗细"为4pt。设置完成后，在矩形上半部分按住Shift键的同时按住鼠标左键，拖动绘制一个正六边形。

步骤/04 下面需要将六边形进行适当的旋转。在图形选中状态下，右击并在弹出的快捷菜单中选择"变换>旋转"命令，在弹出的"旋转"对话框中设置"角度"为90°。设置完成后单击"确定"按钮。

步骤/05 效果如图所示。

步骤/06 接着需要将六边形的尖角调整为圆角。使用"选择工具"，在六边形选中状态

下，将光标放在图形内部的白色圆形控制点上，按住鼠标左键向右下角拖曳。

步骤/07 接下来在六边形上方添加标志。将制作完成的标志文档打开，把不带背景的标志复制一份，放在六边形中间部位，同时对大小进行适当调整。

步骤/08 下面在文档中添加文字。选择工具箱中的"文字工具"，在控制栏中设置"填充"为深灰色，"描边"为无，同时设置合适的字体、字号。设置完成后，在标志下方输入文字。

步骤/09 接着继续使用"文字工具"，在已有文字顶部和左侧添加其他文字。

步骤/10 下面在数字"123"上下两端添加直线段，丰富版面细节效果。选择工具箱中的"直线段工具"，在控制栏中设置"填充"为无，"描边"为深灰色，"粗细"1pt。设置完成后，在数字上方按住Shift键的同时按住鼠标左键拖动，绘制一条水平直线段。

步骤/11 将绘制完成的直线段选中，复制一份，放在相对应的下方位置。

步骤/12 将制作完成的会员卡文档打开，将卡片背面底部文字和镂空图形复制一份，放在当前文档底部位置，同时进行大小与填充颜色的

更改。此时名片正面制作完成。

步骤/13 接着制作名片的背面效果。将淡青色背景矩形复制一份,放在右侧位置,并将其填充更改为白色。

步骤/14 将先前制作好的背景图案复制一份,摆放在合适位置上。选择这些图案,使用快捷键Ctrl+G进行编组。

步骤/15 背景图案有超出画板的部分,需要进行隐藏处理。将背景的白色矩形复制一份,放在文档最前面位置。接着将矩形和下方的编组图形选中,使用快捷键Ctrl+7创建剪切蒙版,将图形不需要的部分隐藏。此时名片的背面效果制作完成。

步骤/16 接下来制作另外一种颜色的名片效果。将制作完成的青色名片正面和背面所有对象选中,复制一份放在其下方位置。然后在控制栏将复制得到的名片正面背景矩形、六边形填充色进行更改。此时两种不同颜色的名片效果展示制作完成。

8.5.9 制作信封

案例效果：

操作步骤：

步骤/01 首先制作黄绿色的信封效果。新建一个宽度为160mm，高度为90mm的空白文档。接着选择工具箱中的"矩形工具"，在控制栏中设置"填充"为黄绿色，"描边"为无。设置完成后，绘制一个与画板等大的矩形。

步骤/02 将制作完成的标志复制一份，然后回到当前文档进行粘贴，同时将标志适当放大，放在背景矩形左侧边缘位置。

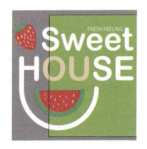

步骤/03 标志有超出画板的部分，需要进行隐藏处理。使用"矩形工具"在需要保留的标志上方绘制一个矩形。

步骤/04 接着将标志和矩形选中，使用快捷键Ctrl+7创建剪切蒙版，将标志不需要的部分隐藏。

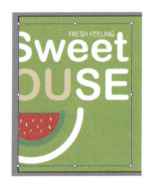

步骤/05 接着在右上角绘制用于填写邮政编码的小正方形。选择工具箱中的"矩形工具"，在控制栏中设置"填充"为无，"描边"为白色，"粗细"1pt。设置完成后，在右上角绘制小正方形。

步骤/06 在绘制的小正方形选中状态下，按住Alt键并按住鼠标左键向右拖动的同时按住Shift键，这样可以保证图形在水平方向上移动。

至右侧合适位置时释放鼠标,将小正方形复制一份。

步骤/07 接着使用4次快捷键Ctrl+D,将图形进行相同方向与相同移动距离的复制。

步骤/08 接下来制作信封封口的不规则图形。选择工具箱中的"钢笔工具",在控制栏中设置"填充"为白色,"描边"为无。设置完成后,在文档右侧边缘位置绘制图形。

步骤/09 下面制作信封的背面效果。将信封正面背景矩形复制一份,放在左侧位置。

步骤/10 将信封正面的标志选中并右击,在弹出的快捷菜单中选择"变换>镜像"命令,在弹出的"镜像"对话框中选择"垂直"单选按钮。

步骤/11 设置完成后单击"复制"按钮,将标志进行垂直翻转的同时复制一份。放在信封背面的左侧。

步骤/12 同样通过执行"剪切蒙版"命令,对标志超出画板的部分进行隐藏。

步骤/13 下面制作青色的信封效果。将黄绿色信封背景矩形复制一份,放在文档左下角位置,接着在控制栏中设置"填充"为青色。

步骤/14 接着在青色矩形顶部添加标志。在打开的标志文档中将标志复制一份，放在青色矩形顶部位置。

步骤/15 绘制一个矩形，选中标志与矩形。

步骤/16 然后通过执行"剪切蒙版"命令，将标志不需要的部分隐藏。

步骤/17 将信封右上角的六个小正方形复制一份，放在青色信封正面左上角位置。青色信封的正面效果制作完成。

步骤/18 接着制作青色信封的背面效果。

将青色背景矩形复制一份，放在右侧位置，同时在控制栏中将其填充更改为白色。

步骤/19 接下来制作信封封口部位的折叠图形。选择工具箱中的"钢笔工具"，在控制栏中设置"填充"为青色，"描边"为无。设置完成后，在白色矩形顶部绘制一个不规则四边形。

步骤/20 接着使用同样的方法制作上方的倒置的标志。

步骤/21 把制作完成的会员卡文档打开，将卡片背面底部文字复制一份，放在当前文档左下角位置，同时将其适当缩小。

步骤/22 两种不同形式的信封效果展示制作完成。

8.5.10 制作VI展示效果

案例效果：

操作步骤：

步骤/01 执行"文件>新建"命令，在弹出的"新建文档"对话框顶部单击"打印"按钮，在预设列表中单击选择"A4"。接着在右侧的参数区域设置"方向"为横向，"画板"为12。

步骤/02 设置完成后单击"确定"按钮，得到包含12个画板的文档。

步骤/03 下面首先制作VI画册的封面。选择工具箱中的"矩形工具"，在控制栏中设置"填充"为白色，"描边"为无。设置完成后，绘制一个与画板等大的矩形。

步骤/04 继续使用"矩形工具"，在控制栏中设置"填充"为黄绿色，"描边"为无。在白色矩形中间部位绘制一个长条矩形。

步骤/05 接着将制作完成的标志文档打开，将标志复制一份，放在黄绿色矩形上方。

步骤/06 接下来为标志添加投影。在标志选中状态下，执行"效果>风格化>投影"命

令，在弹出的"投影"对话框中设置"模式"为"正片叠底"，"不透明度"为70%，"X位移"为-1mm，"Y位移"为0mm，"模糊"为0.5mm，"颜色"为黑色。设置完成后，单击"确定"按钮。

步骤/07 效果如图所示。

步骤/08 下面制作"灵感来源"页面。将画册封面的白色背景矩形和黄绿色矩形复制一份，放在右侧画板中，同时对黄绿色矩形的宽度与摆放位置进行调整。

步骤/09 接着在画板左上角添加标题文字。选择工具箱中的"文字工具"，在白色矩形左上角输入文字。选中文字，在控制栏中设置"填充"为黄绿色，"描边"为无，同时设置合适的字体、字号。

步骤/10 接下来为输入的文字添加投影。在文字选中状态下，执行"效果>风格化>投影"命令，在弹出的"投影"对话框中设置"模式"为"正片叠底"，"不透明度"为20%，"X位移"为0mm，"Y位移"为0mm，"模糊"为0.5mm，"颜色"为黑色。设置完成后单击"确定"按钮。

步骤/11 效果如图所示。

步骤/12 从案例效果中可以看出，标志主要以草莓、西瓜元素为主，因此灵感也是来源于此。将素材"1.jpg""2.jpg"和"3.jpg"置入，调整大小，放在文字下方位置。

第8章 餐饮品牌VI与标志设计

步骤/13 下面在素材下方添加说明性文字。

步骤/14 将输入完成的文字复制两份，放在薄荷叶素材和西瓜素材下方位置。然后在"文字工具"使用状态下，对文字内容进行更改。

步骤/15 接着在黄绿色长条矩形上方添加文字。把制作完成的会员卡文档打开，将卡片背面中间的文字以及小正圆选中复制一份。然后回到当前文档进行粘贴，放在黄绿色长条矩形上方，同时对填充颜色以及字体大小进行适当调整。此时标志来源的内页展示制作完成。

步骤/16 接下来制作标志的呈现页面效果。将"灵感来源"页面的背景矩形和标题文字复制一份，放在第三个画板上方。然后在"文字工具"使用状态下，对标题内容进行更改。

步骤/17 下面在文档中添加标志。首先绘制标志呈现载体的矩形，选择工具箱中的"矩形工具"，在控制栏中设置"填充"为黄绿色，"描边"为无。设置完成后，在主标题文字下方绘制图形。

步骤/18 将绘制完成的黄绿色矩形选中，复制一份放在右侧位置，然后在控制栏中设置"填充"为青色。

步骤/19 接着在矩形上方添加标志。把制作完成的标志文档打开，将标志复制两份，放在当前文档的两个矩形上方。

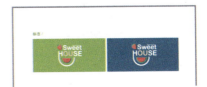

197

步骤/20 接下来制作标志的墨稿和反白稿。复制上方的标题和两组标志,然后更改文字信息以及标志填充的颜色。此时标志内页制作完成。

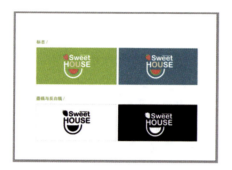

步骤/21 下面制作标准色、标准字以及辅助图形的内页展示效果,首先制作标准色部分。将标志内页的白色背景矩形以及主标题文字复制一份,放在第四个画板上方。然后在"文字工具"使用状态下,对文字内容进行更改。

步骤/22 接着制作以正圆形呈现的标准色块。选择工具箱中的"椭圆工具",在控制栏中设置"填充"为绿色,"描边"为无。设置完成后,在主标题文字下方绘制正圆。

步骤/23 选择工具箱中的"文字工具",在绿色正圆中部以及底部输入文字。选中文字,并分别在控制栏中设置合适的填充色、字号、字体。

步骤/24 将绘制完成的绿色正圆和相应的文字选中,复制四份,放在其右侧位置。然后将正圆填充为不同的颜色,同时对文字数值进行更改。

步骤/25 下面制作标准字。将标题文字复制一份,放在色块下方位置,接着将其内容更改为"标准色"。

步骤/26 然后使用"矩形工具",在控制栏中设置"填充"为黄绿色,"描边"为无。设置完成后,在主标题文字下方绘制一个长条矩形。

步骤/27 将绘制的黄绿色矩形选中，按住Alt键和鼠标左键向下拖曳的同时按住Shift键，这样可以保证图形在同一垂直线上，至下方合适位置时释放鼠标，即可完成图形的复制。

步骤/28 在当前矩形复制状态下，使用两次快捷键Ctrl+D，将图形进行相同方向与相同移动距离的复制。

步骤/29 接着在矩形上方添加制作图形过程中使用到的字体示例。选择工具箱中的"文字工具"，在第一个黄绿色矩形条上方输入文字。选中文字对象，在控制栏中设置"填充"为白色，"描边"为无，同时设置合适的字体、字号。

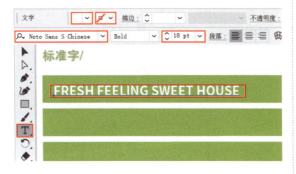

步骤/30 继续使用"文字工具"，在已有文字右侧输入字体名称。

步骤/31 接下来使用同样的方式，在其他长条矩形上方输入相应的字体展示。

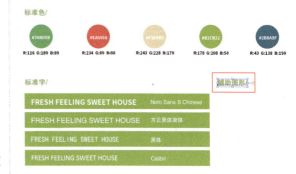

步骤/32 下面制作辅助图形。将标题文字复制一份放在右侧位置，并更改文字内容。

步骤/33 接着绘制用于呈现辅助图形的矩形载体。选择工具箱中的"矩形工具"，在控制栏中设置"填充"为白色，"描边"为淡灰色，"粗细"为1pt。设置完成后，在文档右侧绘制一个正方形。

步骤/34 将先前制作好的图案背景复制一份，放在当前文档的白色正方形上方。然后通过使用"剪切蒙版"功能，将图案不需要的部分隐藏。此时标准色、标准字体、辅助图形的内页制作完成。

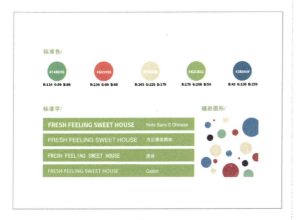

步骤/35 下面制作菜品展示的内页效果。在第五个画板中绘制两个矩形，分别设置合适的填充颜色，同时复制标志并适当缩小，摆放在右上角位置。

步骤/36 接着将标题文字复制一份，放在当前文档的左上角，并将内容更改为"菜品展示"。

步骤/37 将制作完成的产品展示图册封面复制一份，回到当前文档进行粘贴，调整大小后放在画板中间部位。

步骤/38 接着为其添加投影，增强画面层次感。选中该对象，执行"效果>风格化>投影"命令，在弹出的"投影"对话框中设置"模式"为"正片叠底"，"不透明度"为70%，"X位移"为-2mm，"Y位移"为2mm，"模糊"为1mm，"颜色"为黑色。设置完成后单击"确定"按钮。

步骤/39 效果如图所示。

步骤/40 选择工具箱中的"钢笔工具",在控制栏中设置"填充"为黑色,"描边"为无。设置完成后,在图册封面左侧绘制图形。

步骤/41 下面将绘制的不规则图形进行模糊处理。在图形选中状态下,执行"效果>模糊>高斯模糊"命令,在弹出的"高斯模糊"对话框中设置"半径"为44像素。设置完成后单击"确定"按钮。

步骤/42 效果如图所示。

步骤/43 在图形选中状态下,在控制栏中设置"不透明度"为30%。

步骤/44 将投影图形选中,使用快捷键Ctrl+C进行复制,接着使用快捷键Ctrl+F进行原位粘贴。在复制得到的图形选中状态下,执行"窗口>透明度"命令,在弹出的"透明度"面板中设置"混合模式"为"变暗","不透明度"为50%。然后将图形适当地向右移动一些,增强效果的真实性。

步骤/45 接着使用同样的方式制作另外一个款画册的立体效果。

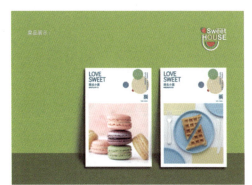

步骤/46 接下来在页面左侧添加文字。选择工具箱中的"文字工具"，在版面左侧按住鼠标左键并拖动绘制文本框，然后输入合适的文字。选中文字，在控制栏中设置"填充"为白色，"描边"为无，同时设置合适的字体、字号，"对齐方式"为"左对齐"。

步骤/47 接着使用相同的操作方式，在画板7和画板9上方制作食品包装袋、饮品杯的展示效果。

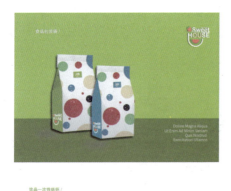

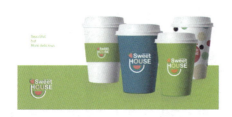

步骤/48 接着制作点菜本的展示效果。将背景素材"7.jpg"置入，调整大小，放在画板6上方，使其充满整个画板。

步骤/49 接着将标题文字和标志复制一份，放在素材的左上角和右下角位置，同时将标题文字更改为"点菜本"。

步骤/50 将制作完成的点菜本文档打开，将点菜本的展示效果复制一份，放在操作文档左侧位置，同时将其适当缩小。

步骤/51 接着为立体点菜本添加投影。在图形选中状态下，执行"效果>风格化>投影"命令，在弹出的"投影"对话框中设置"模式"为"正片叠底"，"不透明度"为20%，"X位

移"为0mm,"Y位移"为0mm,"模糊"为0.5mm,"颜色"为黑色。设置完成后单击"确定"按钮。

步骤/52 效果如图所示。

步骤/53 接下来使用同样的方法制作点菜本平面图的展示效果。

步骤/54 下面使用相同的方式,在画板8和画板12上方制作餐厅宣传单、餐厅信封的立体展示效果。

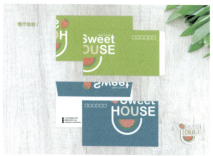

步骤/55 接着制作会员卡的效果展示。将背景素材"7.jpg"复制一份,调整大小,放在画板10上方。

步骤/56 将制作完成的会员卡文档打开,把黄绿色背景的卡片正面效果图复制一份,放在当前文档空白位置。

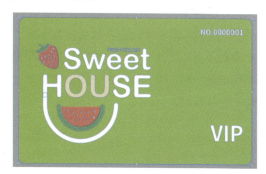

步骤/57 接着为卡片添加投影，增强层次立体感。在卡片选中状态下，执行"效果>风格化>投影"命令，在弹出的"投影"对话框中设置"模式"为"正片叠底"，"不透明度"为20%，"X位移"为0mm，"Y位移"为0mm，"模糊"为0.5mm，"颜色"为黑色。设置完成后单击"确定"按钮。

步骤/58 效果如图所示。

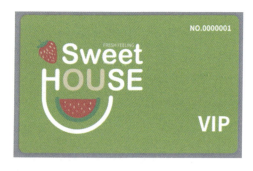

步骤/59 下面将卡片的其他平面图复制，粘贴到当前文档中，并添加相同的投影样式。

步骤/60 将卡片的四种效果复制一份，放在已有图形下方位置。然后对复制得到的四张卡片顺序进行调整。将八张卡片选中，使用快捷键Ctrl+G进行编组。

步骤/61 将编组图形选中，按住Alt键和鼠标左键向下拖曳的同时按住Shift键，这样可以保证图形在同一垂直线上，至下方合适位置时释放鼠标，对图形进行复制。

步骤/62 在编组图形复制状态下，使用快捷键Ctrl+D将图形进行相同方向与相同移动距离的复制。将所有卡片选中，使用快捷键Ctrl+G进行编组。

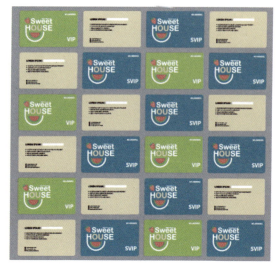

步骤/63 将编组的卡片图形选中，将光标放在定界框一角进行适当旋转。然后将其移动至画板中。

步骤/64 卡片有超出画板的部分，需要进行隐藏处理。使用"矩形工具"在编组图形上方绘制一个与画板10等大的矩形，然后将矩形和底部卡片图形选中，使用快捷键Ctrl+7创建剪切蒙版，将卡片不需要的部分隐藏。

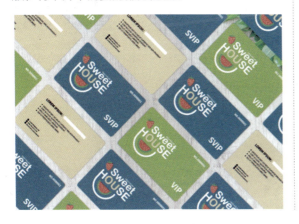

步骤/65 将其他版面中的主标题文字复制一份，放在会员卡文档的左上角，并将文字内容更改为"餐厅会员卡"。

步骤/66 用同样的方法制作名片的展示效果。

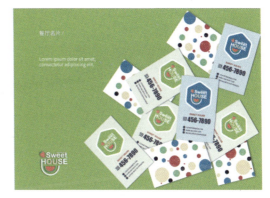

步骤/67 到这里，餐饮品牌视觉识别系统的展示效果制作完成。

第 9 章

文创企业 VI 与标志设计

9.1 设计思路

案例类型：

本案例是一款创意文化产业集团的VI设计项目。

项目诉求：

整套VI设计方案要以年轻、协力、谦逊的形态，展现一种富有生命力和情怀的年轻人组成的团队形象。意图突破传统文化产业，进行改革创新，注重创意，是一个富有朝气的文化产业团队。

设计定位：

根据企业定位，本案例整体风格更倾向于简洁风格。由重复图形构成的标志简洁明了，而具有一定对比冲击力的色彩搭配能够很好地诠释年轻一代的活力感。

9.2 配色方案

在企业VI设计中，标志往往是延伸出整套VI的关键所在。本案例中的标志以象征收获、富足的黄为主色，辅以具有活力感的青色。通过两种颜色对比，打造出具有鲜明、跃动的标志。

主色：

本案例采用了象征收获、富足、阳光、温暖之感的黄色作为主色，以表达创意文化产业蒸蒸日上、收获累累的发展趋势。

辅助色：

青色介于绿色与蓝色之间，清脆而不张扬，清爽而不单调。是一种代表年轻人活力与智慧的色彩。标志以黄色为主，辅助以小面积的青色，这两种颜色介于对比色和邻近色之间，既不会过于刺激，又能有明显的视觉冲击力。

点缀色：

标志的图形部分使用到了黄、青两种颜色，这两种颜色鲜艳、明丽。为了调和过于强烈的对比，标志的文字部分使用了白色作为调和。除此之外，在整套VI系统中还是用到了两种灰色，对明度较高的灰色进行大面积使用。而明度较低、纯度较低的蓝灰色，则少量出现，用以稳定画面。

VI方案中的名片、信封、信纸、文件袋等对象的版面构图都比较简单，基本以白色/浅灰色作为底色，辅助以其他标准色构成的简单色块作为装饰。

其他配色方案：

靠近蓝色的青色也是也是一种不错的选择，明度和纯度均在中等偏下的青蓝色，搭配深灰色，富于睿智、理性的气质。而采用高纯度的黄绿色与高明度的浅蓝色，则更显创意与活力。

9.3 版面构图

标志采用"上图下文"的方式构成，上方为主体图形，下方为企业名称。标志是通过将四个相同的梯形色块，通过旋转摆放，构建出标志的主体图形。四个梯形首尾相接，组合成一个外轮廓接近圆的图形，象征了团队齐心协力、默契合作的特征。

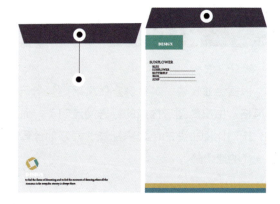

9.4 同类作品欣赏

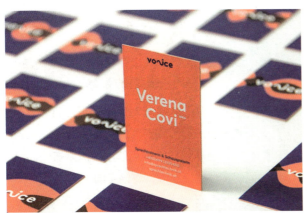
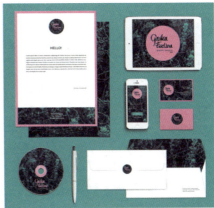
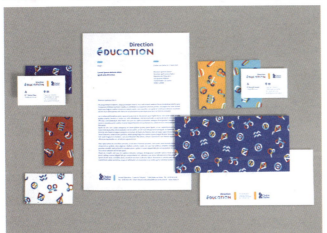
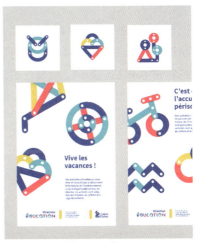

9.5 项目实战

9.5.1 制作企业标志

案例效果：

操作步骤：

步骤/01 执行"文件>新建"命令，在弹出的"新建文档"对话框中单击"打印"按钮，在弹出的界面中单击选择A4。接着在右侧的参数区域设置"方向"为竖向，"画板"为12，设置完成后，单击"确定"按钮。

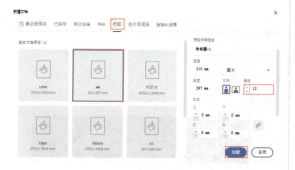

步骤/02 首先制作标志。选择工具箱中的"矩形工具"，在控制栏中设置"填充"为黄色，"描边"为无。在文档空白位置单击，设置"宽度"为30mm，"高度"为15mm，单击"确定"按钮。

步骤/03 效果如图所示。

步骤/04 接着对矩形外形进行调整。在矩形选中状态下，选择工具箱中的"直接选择工具"，将右下角的锚点选中，然后按住Shift键的同时按住鼠标左键，将锚点向右拖曳。

步骤/05 选择四边形，使用快捷键Ctrl+C进行复制，然后使用快捷键Ctrl+V进行粘贴。接着将复制的四边形经过旋转后移动到相应位置。

步骤/06 使用同样的方式复制其他图形并移动到合适位置。

步骤/07 接下来需要对图形位置进行移动。选择四边形，按键盘上的↑键将其向上移动。

步骤/08 接着使用同样的方法配合键盘上的↑键、↓键、←键、→键，将其他几个形状进行轻移，留出相同的空隙，增强视觉通透感。

步骤/09 接着需要对右侧图形进行填充颜色的更改。将其中的一个图形选中，在控制栏中设置"填充"为青色。

步骤/10 接着将四个四边形框选，使用快捷键Ctrl+G进行编组，然后将其进行旋转。

步骤/11 标志图形制作完成，接着在图形下方添加文字。选择工具箱中的"文字工具"，在图形下方输入文字。选中文字，在控制栏中设置"填充"为白色，"描边"为无，同时设置合适的字体、字号。标志制作完成。

9.5.2 制作VI画册封面封底

案例效果：

操作步骤：

步骤/01 选择工具箱中的"矩形工具"，在控制栏中设置"填充"为青色，"描边"为无。设置完成后，绘制一个与第一个画板等大的矩形。

步骤/02 然后将标志复制一份，放置在画面右上角，并将其适当缩小。

步骤/03 接着对标志颜色进行调整。在标志选中状态下，在控制栏中将填充设置为白色。

步骤/04 然后在控制栏中设置"不透明度"为30%，将标志的不透明度适当降低。

步骤/05 继续使用"矩形工具"，在控制栏中设置"填充"为灰色，"描边"为无。设置完成后，在标志下方绘制图形。

步骤/06 接着在灰色矩形上方添加文字。选择工具箱中的"文字工具"，在灰色矩形上方输入文字。选中文字，在控制栏中设置"填充"为白色，"描边"为无，同时设置合适的字体、字号。

步骤/07 然后继续使用"文字工具"，输入其他文字。

步骤/08 使用"矩形工具"，在控制栏中设置"填充"为白色，"描边"为无。设置完成后，在文字之间绘制一个白色的细长矩形，作为分隔线。

步骤/09 此时画册封面制作完成。

步骤/10 接下来制作封底。将封面画板中的背景矩形、标志以及相应文字选中，按住Alt键和鼠标左键向右移动的同时按住Shift键，这样可以保证图形在同一水平线上，至第二个画板上方释放鼠标，进行复制。

步骤/11 删除多余的元素，将标志和文字摆放在左上角和左下角位置。

9.5.3 制作VI基础部分

案例效果：

操作步骤：

步骤/01 选择工具箱中的"矩形工具"，在控制栏中设置"填充"为灰色，"描边"为无。设置完成后，在第三个画板中绘制一个与画板等大的矩形。

步骤/02 接着继续使用"矩形工具"，在灰色矩形顶部绘制一个青色矩形。

步骤/03 接着使用同样的方法继续绘制一个稍小一些的青色矩形，摆放在页面右下角，作为页码数字呈现的底色。

步骤/04 接下来在顶部的青色矩形上方添加文字。选择工具箱中的"文字工具"，在青色

矩形上方输入文字。选中文字，在控制栏中设置"填充"为白色，"描边"为无，同时设置合适的字体、字号。

步骤/05 然后继续使用"文字工具"，输入其他文字。

步骤/06 下面在文档右下角的青色矩形上方添加页码数字。选择工具箱中的"文字工具"，在右下角的青色矩形上方输入文字。选中文字，在控制栏中设置合适的填充颜色、字体、字号。

步骤/07 接着将画板3中的内容复制一份，移动到画板4中，然后再复制一份放置在画板5中，同时更改相应的页码数字。

步骤/08 下面在页面001的左上角添加文字。选择工具箱中的"文字工具"，在页眉文字下方输入文字。

步骤/09 然后将标志复制一份，放置在画板3中间空白位置，并将其适当放大。

步骤/10 接着在画板4中制作墨稿、反白稿。将画板3中的标题文字复制两份，放在画板4左侧。然后在"文字工具"使用状态下对文字内容进行更改。

步骤/11 文字制作完成后，将标志复制一份，填充为黑色，放在墨稿区域。

步骤/12 接下来制作反白稿。使用"矩形工具"绘制一个黑色矩形，作为标志呈现载体。

步骤/13 然后将标志复制一份放置在黑色矩形上方，并将其填充为深灰色。

步骤/14 下面制作画板5中的标准色相关内容。将画板4中的标题文字复制一份，放在画板5左侧，并对文字内容进行更改。

步骤/15 选择工具箱中的"矩形工具"，在控制栏中设置"填充"为黄色，"描边"为

无。设置完成后，在画板5中间部位绘制一个长条矩形。

步骤/16 接着在黄色矩形下方添加色块相应的数值。选择工具箱中的"文字工具"，在控制栏中设置"填充"为白色，"描边"为无，同时设置合适的字体、字号。设置完成后，在黄色矩形下方输入文字。

步骤/17 复制两份矩形与文字，摆放在下方。

步骤/18 然后更改矩形的颜色为标志中使用到的白色与青色，并更改色值的数字。

9.5.4 制作VI应用部分

案例效果：

操作步骤：

步骤/01 将内页版面背景复制一份，放置在画板6中，然后更改文字及其页码。

步骤/02 继续复制背景，放置在其他画板中，然后在"文字工具"使用状态下逐一更改页码。

步骤/03 接下来在画板6中制作名片。首先制作名片正面，将标题文字复制一份，放在画板左侧位置，并进行内容的更改。

步骤/04 接着选择工具箱中的"矩形工具"，在控制栏中设置"填充"为浅灰色，"描边"为无，设置完成后，在画板中间空白位置绘制图形。接着在控制栏中设置"宽度"为100mm，"高度"为55mm。

步骤/05 接着将标志复制一份放在名片左侧，并缩放到合适比例。

步骤/06 然后使用"文字工具"在名片正面右侧输入合适的文字。

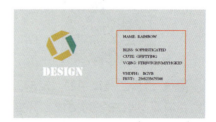

步骤/07 下面在名片底部添加图形，丰富视觉效果。选择工具箱中的"矩形工具"按钮，在控制栏中设置"填充"为"黄色"，"描边"为无。设置完成后，绘制一个与名片等长的矩形。

步骤/08 继续使用"矩形工具"，在黄色矩形下方再次绘制一个青色图形。

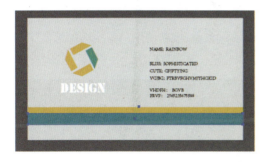

步骤/09 接着制作名片背面。首先将浅灰色矩形复制一份，放在名片正面下方位置。

步骤/10 然后继续使用"矩形工具"，在控制栏中设置合适的颜色，在矩形左上角分别绘制多个不同大小的矩形，并排列在一起。

步骤/11 使用同样的方法，继续绘制多个相同宽度、不同高度、不同颜色的矩形，然后将绘制出来的矩形分别排列在一起，组成一个完整图案。

步骤/12 将由大量矩形构成的图案选中，使用快捷键Ctrl+G进行编组。然后复制出一组相同的图案，沿纵向适当拉伸，放在名片下半部分。

步骤/13 继续使用"矩形工具",在两组图案中央的空白位置绘制一个蓝灰色矩形。

步骤/14 接着将标志复制一份,移动到蓝灰色矩形中心部位,并调整其大小。此时名片背面效果制作完成。

步骤/15 接着在画板7中制作企业信封。首先将标题文字复制一份放在左侧位置,并进行内容的更改。

步骤/16 接着使用"矩形工具",在控制栏中设置"填充"为浅灰色,"描边"为无,"宽度"为115mm,"高度"为55mm。

步骤/17 继续使用"矩形工具",在浅灰色矩形顶部绘制一个蓝灰色矩形。

步骤/18 接着使用"直接选择工具",调整锚点位置,改变其形状。

步骤/19 接着将标志复制一份,放置在信封左上角,并调整其大小。

步骤/20 然后使用"文字工具",在信封右侧和底部输入文字。

步骤/21 下面制作信封正面。将浅灰色矩形复制一份,放在信封背面下方位置。

步骤/22 接着将标志复制一份,放置在浅灰色矩形左上角,并将标志文字颜色更改为灰色。

步骤/23 然后使用"矩形工具"在信封正面的下方绘制两个矩形,分别填充为青色和黄色。

步骤/24 接下来制作另一种带有彩色图案的信封。将画板7中的信封复制一份,放在画板8中。

步骤/25 接着将名片中的彩色方块图案进行复制,放置在信封上面,并将其大小进行适当调整。

步骤/26 接着选择彩块,多次执行"对象>排列>后移一层"命令,将彩块移动到灰蓝色图形、文字以及标志下方位置。

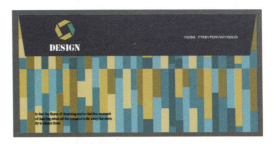

步骤/27 接下来制作信封正面。首先将底部的两个矩形删除,然后将彩块图形复制一份,放在封面下方,并进行合适的缩放。此时彩色信封效果制作完成。

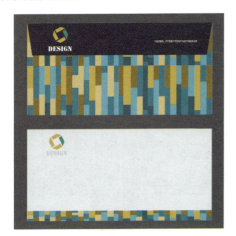

步骤/28 接着在画板9中制作信纸。将标题文字复制一份,放在左侧位置,然后进行内容的更改。

步骤/29 选择工具箱中的"矩形工具",在控制栏中设置"填充"为白色,"描边"为无。设置完成后,在画板空白位置绘制图形。

步骤/30 然后将绘制完成的图形复制一份,放在右侧位置。

步骤/31 将企业信封正面左上角的标志复制两份,放在信纸画板中白色矩形左上角。

步骤/32 继续使用"矩形工具",在左侧信纸下方绘制两个矩形,并分别填充黄色和青色。

步骤/33 然后将彩块图案再次复制,移动到另一个信纸下方并进行缩放。

步骤/34 接着在信纸下方添加文字。选择工具箱中的"文字工具",在信纸左下角输入文字。

步骤/35 接着将此处文字复制一份，放置在右侧信纸左下角部位。

步骤/36 下面在画板10中制作公文袋。将标题文字复制一份，放在当前画板左侧位置，并对文字内容进行更改。

步骤/37 使用"矩形工具"，在控制栏中设置"填充"为浅灰色，"描边"为无。设置完成后，在画板10的空白位置绘制图形。

步骤/38 接着选择工具箱中的"钢笔工具"，在控制栏中设置"填充"为蓝灰色，"描边"为无。设置完成后，在浅灰色矩形顶部绘制出一个图形。

步骤/39 接着制作文档袋的扣子。选择工具箱中的"椭圆形工具"，在控制栏中设置"填充"为"白色"，"描边"为无。设置完成后，在蓝灰色图形中间部位绘制正圆。

步骤/40 接着继续使用"椭圆工具"，在白色正圆上方绘制一个稍小一些的黑色正圆。

步骤/41 将制作完成的两个正圆选中，使用快捷键Ctrl+G进行编组。然后复制一份并向下移动。

步骤/42 接着选择工具箱中的"直线段工具"，在控制栏中设置"填充"为无，"描边"

为黑色,"粗细"为0.05pt。设置完成后,在两个编组正圆之间,按住Shift键绘制一条直线段。

步骤/43 接着将标志复制一份,放在文档袋左下角。

步骤/44 然后使用"文字工具",在文档袋底部输入合适的文字内容。

步骤/45 接下来制作公文袋正面。将公文袋的灰色矩形复制一份,移动到右侧。

步骤/46 接着将公文袋背面顶部的蓝灰色四边形复制一份,移动到正面矩形顶部位置。

步骤/47 然后在图形选中状态下,右击并在弹出的快捷菜单中选择"变换>镜像"命令,在弹出的"镜像"对话框中选择"水平"单选按钮,将图形进行水平方向的翻转。设置完成后,单击"确定"按钮。

步骤/48 效果如图所示。

步骤/49 接着将档案袋的扣子复制一份,放置在文档袋正面蓝灰色图形中间部位。

步骤/50 使用"矩形工具",在文档袋正面左上角绘制一个青色矩形,作为标志呈现载体。

步骤/51 然后将标志复制一份,移动到该矩形上方,并调整标志文字的位置。

步骤/52 接着使用"文字工具",在标志下方输入文字。

步骤/53 选择工具箱中的"直线段工具",在文字后方绘制水平直线段。

步骤/54 下面在文字左侧添加小正圆作为装饰。使用"椭圆工具",在控制栏中设置"填充"为黑色,"描边"为无。设置完成后,在文字前方绘制正圆。

步骤/55 将绘制的正圆选中,按住Alt键和鼠标左键向下拖曳的同时按住Shift键,这样可以保证图形在同一垂直线上移动。至下方合适位置时释放鼠标,即可进行图形的复制。

步骤/56 在当前正圆复制状态下,使用三次快捷键Ctrl+D,将正圆进行相同方向与相同移动距离的复制。

步骤/57 继续使用"矩形工具",在公文袋正面底部绘制两个矩形,将其填充为黄色和青色。此时公文袋制作完成。

步骤/58 下面在画板11中制作工作证。将标题文字复制一份，放在画板左侧位置，并对文字内容进行更改。

步骤/59 接着在画板中间偏下部位绘制工作证的圆角矩形外轮廓。选择工具箱中的"圆角矩形"，在控制栏中设置"填充"为无，"描边"为灰色系渐变，"粗细"为5pt。设置完成后，在画板空白位置单击，在弹出的"圆角矩形"窗口中设置"宽度"为35mm，"高度"为50mm，"圆角半径"为2mm，设置完成后，单击"确定"按钮。

步骤/60 继续使用"圆角矩形工具"，在已有图形内部绘制一个稍小的圆角矩形，并为其填充灰色系渐变。

步骤/61 接下来制作工作证顶部的孔。使用"圆角矩形"工具在证件上方绘制一个小圆角矩形。

步骤/62 接着将黑色圆角矩形和底部圆角矩形选中，在打开的"路径查找器"面板中，单击"减去顶层"按钮，制作出镂空状态。

步骤/63 继续使用"圆角矩形工具"，在镂空部位绘制一个小一些的圆角矩形，并将"描边"设置为灰色系渐变。

步骤/64 接着使用"矩形工具"，在证件上方绘制一个白色矩形。

步骤/65 然后继续使用"矩形工具",在工作证上绘制另外几个不同颜色的矩形。

步骤/66 接下来绘制工作证上的卡通形象。首先使用"椭圆工具"绘制一个深灰色正圆,作为卡通人物头部。

步骤/67 接着绘制人物身体部分。选择工具箱中的"钢笔工具",在控制栏中设置"填充"为深灰色,"描边"为无。设置完成后,在头部下方绘制人物身体轮廓。

步骤/68 继续使用"钢笔工具",在控制栏中设置"填充"为颜色稍浅一些的灰色,"描

边"为无。设置完成后,在人物身体轮廓图中间部位绘制卡通领带。

步骤/69 接着使用"文字工具",在底部黄色和青色矩形上方输入相应的文字。

步骤/70 下面制作工作证上的挂绳。首先选择工具箱中的"矩形工具",在工作证顶部打开位置绘制一个青色矩形。

步骤/71 然后继续使用"矩形工具",在青色矩形上方绘制一个稍小的矩形,填充为浅灰色系的渐变。

步骤/72 将灰色渐变矩形选中,在打开的

"透明度"面板中设置"混合模式"为"正片叠底"。

步骤/73 接着绘制挂绳穿孔图形。使用"圆角矩形工具",在控制栏中设置"填充"为无,"描边"为灰色系渐变。设置完成后,在青色矩形上方绘制图形。

步骤/74 然后选择这个图形,多次使用"后移一层"快捷键Ctrl+[,将该形状移动到青色矩形后侧。

步骤/75 下面绘制挂绳的绳子。使用"钢笔工具",在控制栏中设置"填充"为青色,"描边"为无。设置完成后,绘制挂绳图形,然后调整图层顺序,将其摆放在挂绳穿孔图形后方位置。

步骤/76 然后继续使用"钢笔工具",绘制正面的挂绳效果。

步骤/77 接着制作工作证的底部投影。使用"椭圆工具",在控制栏中设置"填充"为灰色系渐变,"描边"为无。设置完成后,在工作证下方绘制一个椭圆,并调整图层顺序,摆放在工作证下方位置。

步骤/78 然后选择这个圆形,设置其"混合模式"为"正片叠底"。

步骤/79 增强投影效果的真实性。

第9章 文创企业VI与标志设计

步骤/80 将制作完成的工作证所有图形对象框选，将工作证复制一份。放在右侧位置。然后复制先前制作好的图形拼贴图案，替换当前工作证下方图形。

步骤/81 此时工作证制作完成。

步骤/82 接下来在画板12中制作办公用品。将标题文字选中，复制一份，放在该画板左侧位置，并对文字内容进行更改。

步骤/83 打开素材"1.ai"，复制杯子，并粘贴到当前文档中。

步骤/84 将标志复制一份，调整至合适大小，摆放在杯身中间部位。

步骤/85 接着在素材1.ai中，将笔素材复制到当前操作文档内，放在杯子下方位置。

步骤/86 接着将标志中的图形进行复制，缩小后，放在笔素材右侧顶部。

步骤/87 此时VI手册排版完成。

第 10 章

房地产 VI 与标志设计

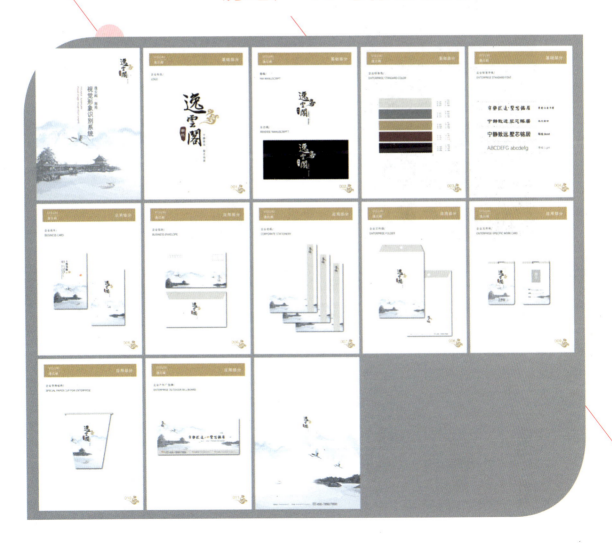

10.1 设计思路

案例类型：

本案例是为名为"逸云阁"的高端楼盘视觉形象设计项目。

项目诉求：

这是一个由平墅、联排、合院为主要产品的高端楼盘项目，建筑风格为中式风，园区景观雅致大气。由于该楼盘所处位置远离市中心，依山傍水，环境清幽美丽，因此在进行VI设计时，就要展现出楼盘的高端精致以及环境的古朴素静。

设计定位：

本案例中的楼盘为高端大气的中式风格，为了表现整体格调，我们选用了具有东方特色的古典雅致的颜色。标识图形方面，依据品牌名称"逸云阁"的内涵，提取出祥云、水墨、印章等中式元素，并采用飘逸的繁体书法字，营造了浓浓的古典、雅致氛围。

10.2 配色方案

本案例标志根据企业名称进行设计，为了凸显楼盘的古典与雅致，我们选用黑色、土黄色、暗红色作为标准色，在不同颜色的对比组合下，凸显项目的内涵与韵味。

主色：

标志部分主要由文字和图形两个部分组成，作为主体的文字部分采用黑色。黑色是中国传统绘画中常用的水墨颜色，在所有颜色中明度最低。浑厚浓郁，适合展现中式建筑的深邃与内敛。

辅助色：

标志中如果只使用黑色，难免会给人压抑、沉闷的感受，因此需要选择其他颜色进行搭配。本案例需要采用明度适中的土黄色进行中和，同时也为版面增添些许的活跃氛围。黄色系色彩在中国传统文化中象征着尊贵与吉祥，将其运用在房地产行业的标识中，可以凸显出楼盘的高端与大气。

第10章 房地产VI与标志设计

10.3 版面构图

整套VI设计方案中出现的版面均参考了中国画的构图规律，元素安排力求疏密有致、浓淡适宜。大面积留白的运用不仅增添了想象的空间，同时还与楼盘清幽雅致的格调相呼应。为了更好地展现项目的风韵，版面运用了水墨画的元素作为版面的背景。意境高远的水墨画将楼盘特有的自然环境以挥毫泼墨的形式呈现出来，更具视觉吸引力。

版面的具体构成方式都比较简单，名片、信封、文件袋、工作证等内容大多采用上下分割式的构图，主要内容位于上半部，下半部分主要为烘托气氛的水墨画。户外广告则以水墨画为底，简单的广告语位于版面偏右侧的区域。联系方式以及地址等信息则以更清晰的颜色在版面底部展示。

点缀色：

本案例的标志在黑色与土黄色的基础上，选用暗红色作为点缀色。明度偏低的暗红色具有内敛、雅致的色彩特征。同时黄色与红色也都是中式建筑常出现的颜色。将其与印章元素相结合，更具视觉统一感。

在整套VI设计方案中还运用到了一些灰调的色彩。单纯的灰色不免过于单调，在其中添加少量米黄色。米黄调的灰色让人想起古代文人雅士常用的宣纸，以此来表现楼盘如世外桃源般的清幽与安逸。

10.4 同类作品欣赏

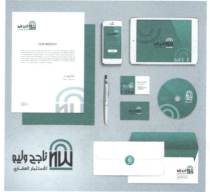

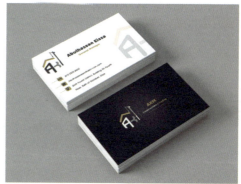

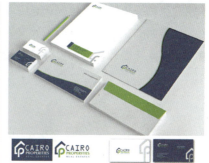

10.5 项目实战

10.5.1 制作企业标志

案例效果：

操作步骤：

步骤/01 首先新建一个A4大小的竖向空白文档。接着选择工具箱中的"矩形工具"，在控制栏中设置"填充"为白色，"描边"为无。设置完成后，绘制一个与画板等大的矩形。

步骤/02 接着制作主体文字。选择工具箱中的"文字工具"，在画板中输入文字。在控制栏中设置"填充"为黑色，"描边"为无，同时选择一种书法字体，设置合适的字体大小。

步骤/03 继续使用"文字工具"，使用相同的字体，分别输入另外两个文字。通过设置不同的字号，在大小对比中增强层次感。

步骤/04 接下来制作标志主体文字左下角的印章文字。选择工具箱中的"圆角矩形工具"，在控制栏中设置"填充"为深红色，"描边"为无，"圆角半径"为5mm。设置完成后，在画板外绘制图形。

步骤/05 接着对圆角矩形形态进行调整，使其呈现出边缘随意变化的自然状态。在图形选中状态下，双击工具箱中的"变形工具"，在"变形工具选项"窗口中对相应的数值进行设置。设置完成后单击"确定"按钮（此处设置没有固定参数，随着操作的进行，我们可以随时随地对数值进行调整，使其为制作效果提供便利）。

步骤/06 设置完成后将光标放在深红色矩形右上角，拖动鼠标向右上角拖曳。

步骤/07 释放鼠标后，图形产生变化，同时可以看到在拖动部位出现了一些锚点。

步骤/08 也可以使用工具箱中的"直接选择工具"，将锚点选中，拖动锚点进行变形操作。

步骤/09 接着使用同样的方式，对圆角矩形不同位置进行变形操作，同时结合使用"直接选择工具"，对局部细节效果进行调整（最终的变形效果无需与案例效果一致，只要具有一定的视觉美感，且与整体格调相一致即可，最重要的是要掌握具体的操作方法）。

步骤/10 下面在深红色变形图形上方添加文字。选择工具箱中的"直排文字工具"，在深红色图形上方输入文字。选择文字，设置合适的字体、字号。

步骤/11 接着需要将文字对象转换为图形对象。将文字选中，执行"对象>扩展"命令，在"扩展"窗口中单击"确定"按钮。此时即将文

字对象转换为图形对象。

步骤/12 接下来制作镂空文字效果。将文字对象和底部图形选中，在打开的"路径查找器"面板中单击"减去顶层"按钮，将文字在底部图形中减去。

步骤/13 然后将其移动至画板中，放在主体文字左下角位置。

步骤/14 下面制作主体文字右侧的祥云图形。选择工具箱中的"钢笔工具"，在控制栏中设置"填充"为土黄色，"描边"为无。设置完成后，在文档空白位置，以单击添加锚点的方式，绘制出祥云图形的大致轮廓。

步骤/15 接着在祥云图形选中状态下，选择工具箱中的"直接选择工具"，将尖角锚点调整为圆角锚点，同时拖动控制手柄，对图形进行变形操作。

步骤/16 接下来使用同样的方式，制作另外一个祥云图形。然后将两个图形选中，移动至画板主体文字右侧位置。

步骤/17 继续使用"直排文字工具"，在主体文字右下角添加小文字，丰富标志的细节效果。此时标志制作完成（此时可以将标志编组并复制，以备后面使用）。

10.5.2 制作标准色

案例效果：

操作步骤：

步骤/01 新建一个A4大小的竖向空白文档。接着将制作完成的标志文档打开，把标志复制一份，放在当前文档中间偏上部位，并将其适当缩小。

步骤/02 接下来在画板下半部分绘制标准色图形。选择工具箱中的"矩形工具"，在控制栏中设置"填充"为灰色，"描边"为无。设置完成后绘制一个长条矩形。

步骤/03 接着在矩形右侧输入相应的颜色参数。选择工具箱中的"文字工具"，在灰色矩形右侧输入文字。选中文字，在控制栏中设置"填充"为黑色，"描边"为无，同时设置合适的字体、字号，"对齐方式"为"左对齐"。

步骤/04 将制作完成的矩形色块和后方数值文字选中，按住Alt键和鼠标左键向下拖曳的同时按住Shift键，这样可以保证图形在同一垂直线上。至下方合适位置时释放鼠标，将图形复制一份。

步骤/05 在当前复制状态下，使用三次快捷键Ctrl+D将图形与文字进行相同移动方向与移动距离的复制。

步骤/06 接着对复制得到的矩形与文字进行填充颜色与文字内容的更改，此时标准色制作完成（先复制再更改的目的，在于省却了后续的对齐操作，也保证了多个图形及文字的尺寸相同）。

10.5.3 制作标准字

案例效果：

操作步骤：

步骤/01 从案例效果中可以看出，画面上半部分为由网格精准呈现的标志，底部为在制作过程中使用的标准字体。新建空白文档。首先制作网格，选择工具箱中的"矩形网格工具"，在文档空白位置单击，在"矩形网格工具选项"对话框中设置"宽度"为160mm，"高度"为160mm，"水平分隔线数量"为20，"垂直分隔线数量"为20。设置完成后单击"确定"按钮。

步骤/02 将制作完成的矩形网格移动至画板中。在控制栏中设置"填充"为无，"描边"为黑色，"粗细"为0.25pt。

步骤/03 接着将制作完成的标志文档打开，把标志复制一份，放在当前操作文档的矩形网格上方，并将标志适当缩小，以网格线作为限制范围进行精准呈现。

步骤/04 接着绘制矩形边框。选择工具箱中的"矩形工具"，在控制栏中设置"填充"为无，"描边"为深灰色，"粗细"为0.25pt。设置完成后在网格底部绘制图形。

步骤/05 选择工具箱中的"文字工具"，在矩形边框左侧输入文字。选中文字，在控制栏中设置"填充"为黑色，"描边"为无，同时设

置合适的字体、字号。

步骤/06 继续使用"文字工具",在已有文字右侧输入文字使用的字体名称。

步骤/07 移动复制第一组标准字的各个部分到下方位置,并使用两次快捷键Ctrl+D,得到另外两个相同的模块。

步骤/08 使用文字工具对这几部分文字的内容和字体进行更改。此时企业标准字制作完成。

10.5.4 制作企业名片

案例效果:

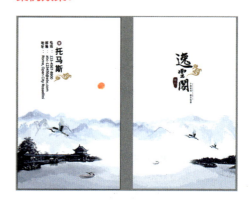

操作步骤:

步骤/01 执行"文件>新建"命令,在"新建文档"对话框中设置"宽度"为55mm,"高度"为90mm,"方向"为"竖向","画板"为2。设置完成后,单击"创建"按钮,创建两个空白画板。

步骤/02 效果如图所示。

步骤/03 制作名片正面。选择工具箱中的"矩形工具",在控制栏中设置"填充"为白

色,"描边"为无。设置完成后,绘制一个与画板等大的矩形。

步骤/04 接下来在名片正面文档底部添加山水画。将素材"1.ai"打开,选中需要使用的素材部分,使用快捷键Ctrl+C进行复制。

步骤/05 回到当前文档中,使用粘贴快捷键Ctrl+V,放在当前文档底部位置。

步骤/06 下面在文档顶部添加文字。选择工具箱中的"直排文字工具",在文档顶部单击添加文字。选择该文字,在控制栏中设置"填充"为黑色,"描边"为无,同时设置合适的字体、字号。

步骤/07 接着继续使用"直排文字工具",在人名文字左侧继续添加其他文字。

步骤/08 选择工具箱中的"椭圆工具",在控制栏中设置"填充"为无,"描边"为深红色,"粗细"0.5pt。设置完成后,在人名文字上方,按住Shift键的同时拖动鼠标绘制正圆。

步骤/09 将制作完成的正圆选中,使用快捷键Ctrl+C进行复制,使用快捷键Ctrl+F进行原位粘贴。然后将光标放在复制得到的正圆定界框

一角，按住Shift+Alt键的同时按住鼠标左键向左下角拖动，将图形进行等比例中心缩小。

步骤/10 接着将制作完成的标志文档打开，把祥云图形复制一份，粘贴在当前操作文档中，移动到人名下方。此时名片正面制作完成。

步骤/11 下面制作名片背面效果。将名片正面的白色背景矩形复制一份，放在右侧画板中。然后在打开的素材"1.ai"文档中，选中并复制另外一部分背景素材。

步骤/12 粘贴到当前文档中，移动到底部。

步骤/13 接着在画板顶部空白位置添加标志。此时名片正反面制作完成。

10.5.5 制作工作证

案例效果：

操作步骤：

步骤/01 执行"文件>新建"命令，新建一个"宽度"为54mm，"高度"为85.5mm，"方向"为竖向，"画板"为2的空白文档。

步骤/02 选择工具箱中的"矩形工具"，在控制栏中设置"填充"为白色，"描边"为

无。设置完成后，绘制一个与画板等大的矩形。

步骤/03 从素材"1.ai"中复制部分背景，放在当前文档底部位置。

步骤/04 将素材选中，在"透明度"面板中设置"不透明度"为50%。

步骤/05 效果如图所示。

步骤/06 选择工具箱中的"矩形工具"，在控制栏中设置"填充"为浅灰色，"描边"为无。在画板顶部绘制一个长条矩形。

步骤/07 将制作完成的标志文档打开，把标志复制一份，放在当前操作文档中。

步骤/08 下面在标志右上角和左下角添加折线，增强视觉聚拢感。选择工具箱中的"钢笔工具"，在控制栏中设置"填充"为无，"描边"为土黄色，"粗细"为1pt。设置完成后在右上角绘制一个折线（绘制90°转角的折线时可以按住Shift键绘制）。

步骤/09 接着制作左下角的折线。将右上角的折线复制一份，放在左下角。然后在复制得到的折线选择状态下，右击并在弹出的快捷菜单中选择"变换>镜像"命令，在"镜像"对话框中

选择"垂直"单选按钮，设置完成后，单击"确定"按钮。

步骤/10 将折线进行垂直方向的对称。

步骤/11 在当前折线状态下，再次执行"变换>镜像"命令，在"镜像"对话框中选择"水平"单选按钮，设置完成后单击"确定"按钮。

步骤/12 将折线进行水平方向的对称，并对其摆放位置进行调整。

步骤/13 下面在该画板底部添加文字。选择工具箱中的"文字工具"，在画板底部输入文字。选择该文字，在控制栏中设置"填充"为深灰色，"描边"为无，同时设置合适的字体、字号。

步骤/14 继续使用"文字工具"，在已有文字底部输入相应的英文。

步骤/15 接着制作工作证的另外一面。将工作证背面的白色矩形背景和顶部浅灰色长条矩形复制一份，放在右侧空白画板上方。

步骤/16 接下来从素材1.ai中复制部分背景元素，摆放在画板底部。然后在控制栏中设置"不透明度"为50%。

步骤/17 下面在正面画板顶部空白位置绘制放置照片的矩形载体。选择工具箱中的"矩形工具",在控制栏中设置"填充"为灰色,"描边"为浅灰色,"粗细"为2pt。设置完成后,在画板空白位置绘制图形。

步骤/18 选择工具箱中的"直排文字工具",在矩形内部输入文字。选择该文字,在控制栏中设置"填充"为浅灰色,"描边"为无,同时设置合适的字体、字号。

步骤/19 继续使用"文字工具",在山水素材左侧输入文字。

步骤/20 接着对输入文字的行间距进行调整。在文字选中状态下,在打开的"字符"面板中增大"行间距",此时文字的行间距被加宽。

步骤/21 选择工具箱中的"直线段工具",在控制栏中设置"填充"为无,"描边"为深灰色,"粗细"为0.5pt。设置完成后,在文字"部门"右侧按住Shift键的同时按住鼠标左键,拖动绘制一条水平直线段。

步骤/22 将制作完成的直线段复制两份,放在其下方位置。此时工作证正面制作完成。

步骤/23 接下来制作工作证立体展示效果。选择工具箱中的"圆角矩形工具",在控制栏中设置"填充"为无,"描边"为黑色,"粗细"为1pt。设置完成后在文档空白位置单击,在"圆角矩形"对话框中设置"宽度"为55mm,

"高度"为85.5mm，"圆角半径"为3mm。设置完成后，单击"确定"按钮。

步骤/24 效果如图所示。

步骤/25 继续使用"圆角矩形工具"，在已有图形内部顶端，再次绘制 个小一些的圆角矩形。

步骤/26 接着制作镂空效果。将两个圆角矩形选中，在打开的"路径查找器"面板中单击"减去顶层"按钮，将小圆角矩形从大圆角矩形上方减去。

步骤/27 将第一款工作证平面图选中，使用快捷键Ctrl+G进行编组。

步骤/28 接着复制一份，放在文档空白位置。然后将镂空圆角矩形复制一份，放在平面图上方。

步骤/29 接着将顶部的镂空图形和底部编组的平面图选中，使用快捷键Ctrl+7创建剪切蒙版。

步骤/30 使用同样的操作方式，制作另外一款工作证的展示效果。

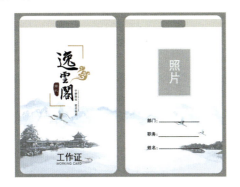

10.5.6 制作文件袋

案例效果：

操作步骤：

步骤/01 新建一个A4大小的竖向空白文档。接着选择工具箱中的"矩形工具"，在控制栏中设置"填充"为白色，"描边"为无。设置完成后，绘制一个与画板等大的矩形。

步骤/02 接着在白色矩形下半部分添加山水素材。将素材"1.ai"打开，把较宽的山水素材选中，并复制。

步骤/03 粘贴到当前操作文档中，缩放到合适大小并移动到底部位置。

步骤/04 接下来制作文件袋顶部的封口图形。选择工具箱中的"钢笔工具"，在控制栏中设置"填充"为浅灰色，"描边"为无。设置完成后，在白色矩形顶部绘制图形。

步骤/05 下面制作文件袋封口的卡扣。选择工具箱中的"椭圆工具"，在控制栏中设置"填充"为无，"描边"为白色，"粗细"为

5pt。设置完成后，在浅灰色不规则图形中间部位绘制一个描边正圆。

步骤/06 将制作完成的"企业标志.ai"文档打开，把标志复制一份，放在当前操作文档中间部位，并将标志适当缩小。此时文件袋正面制作完成。

步骤/07 接下来制作文件袋背面效果。将正面效果图中的背景矩形、顶部不规则图形、白色描边正圆以及标志复制一份，放在右侧部位。同时将标志适当缩小，放在中间偏下部位。

步骤/08 将封口图形和小正圆选中。

步骤/09 右击并在弹出的快捷菜单中选择"变换>镜像"命令，在"镜像"对话框中选择"水平"单选按钮，设置完成后单击"确定"按钮。

步骤/10 将图形进行上下的翻转。

步骤/11 接着在两个图形选中状态下，将其向下移动，使其顶部边缘与白色矩形边缘重合。

步骤/12 下面在文件袋背面底部添加文字。选择工具箱中的"文字工具"，在版面底部左侧输入文字。选择该文字，在控制栏中设置

"填充"为灰色,"描边"为无,同时设置合适的字体、字号。

步骤/13 接着对部分文字的字体粗细状态进行调整。在"文字工具"使用状态下,将部分文字选中,在控制栏中设置一种稍粗的"字体样式"。

步骤/14 使用同样的方式对另外的部分文字进行更改。

步骤/15 继续使用"文字工具",在已有文字右侧单击,输入其他文字。此时文件袋正反两面制作完成。

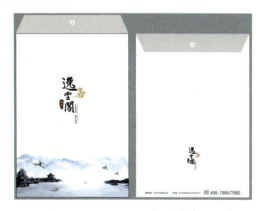

10.5.7 制作信封

案例效果:

操作步骤:

步骤/01 新建一个A4大小的竖向空白文档。接着选择工具箱中的"矩形工具",在控制栏中设置"填充"为灰色,"描边"为无。设置完成后绘制一个与画板等大的矩形(这里填充灰色,是为了让浅色信封效果更加明显)。

步骤/02 接着制作信封正面。选择工具箱中的"矩形工具",在控制栏中设置"填充"为"白色","描边"为无。设置完成后,在灰色矩形中间部位绘制图形。

步骤/03 接下来从素材"1.ai"中复制部分元素，粘贴到当前文档白色矩形底部位置，并将其适当放大。

步骤/04 下面在信封正面左上角绘制用于填写邮政编码的小矩形。选择工具箱中的"矩形工具"，在控制栏中设置"填充"为无，"描边"为深灰色，"粗细"为0.5pt。设置完成后，在白色矩形左上角绘制图形。

步骤/05 将绘制的小矩形选中，按住Alt键和鼠标左键向右拖拽的同时按住Shift键，这样可以保证图形在同一水平线上移动。至右侧合适位置时释放鼠标，将图形进行复制。

步骤/06 在当前图形复制状态下，使用四次快捷键Ctrl+D，将图形进行相同移动方向、相同移动距离的复制。

步骤/07 接着在右上角绘制粘贴邮票的正方形。继续使用"矩形工具"，在信封正面右上角，绘制一个黑色描边正方形。

步骤/08 在正方形选中状态下，将其复制一份，放在已有图形右侧位置，使两个图形边缘位置相连接。

步骤/09 下面制作信封顶端的封口图形。选择工具箱中的"钢笔工具"，在控制栏中设置"填充"为浅灰色，"描边"为无。设置完成后，在白色矩形顶部绘制图形。

步骤/10 接着继续使用"钢笔工具",在信封正面左侧绘制图形。

步骤/11 由于左右两侧的粘贴图形是相对的,因此只需将左侧图形进行复制与对称操作即可。将左侧图形选中并右击,在弹出的快捷菜单中选择"变换>镜像"命令,在"镜像"对话框中选择"垂直"单选按钮,设置完成后单击"复制"按钮。

步骤/12 将图形进行垂直对称的同时并复制一份,然后将图形移动至右侧位置。

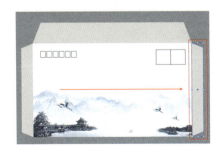

步骤/13 接下来制作背面效果。将信封正面的白色背景矩形复制一份,放在其下方位置。

步骤/14 下面在复制得到的白色矩形中间部位添加标志,并将其适当缩小。

步骤/15 由于本案例制作的是信封展开平面图,因此在背面呈现的标志是相反状态。在标志选中状态下,右击并在弹出的快捷菜单中选择"变换>镜像"命令,在"镜像"对话框中选择"水平"单选按钮,设置完成后单击"确定"按钮。

步骤/16 此时信封的平面展开图制作完成。

10.5.8 制作信纸

案例效果：

操作步骤：

步骤/01 首先新建一个A4大小的竖向空白文档。接着选择工具箱中的"矩形工具"，在控制栏中设置"填充"为白色，"描边"为无。设置完成后绘制一个与画板等大的矩形。

步骤/02 接着在文档底部添加山水素材。将素材"1.ai"打开，将第二行较宽的山水素材选中，复制一份放在当前文档白色矩形底部，并将其适当放大。

步骤/03 将素材选中，在打开的"透明度"面板中设置"不透明度"为50%。

步骤/04 效果如图所示。

步骤/05 接着在画板右侧绘制图形。选择工具箱中的"矩形工具"，在控制栏中设置"填充"为灰色，"描边"为无。设置完成后，在画板右侧绘制一个长条矩形。

步骤/06 将制作完成的工作证文档打开，选中带有折线的标志，使用快捷键Ctrl+C进行复制。

步骤/07 粘贴到当前文档中，放在当前操作文档右上角，并将标志适当缩小。此时信纸制作完成。

10.5.9 制作纸杯

案例效果：

操作步骤：

步骤/01 首先新建一个A4大小的竖向空白文档。接着选择工具箱中的"矩形工具"，在控制栏中设置"填充"为灰色，"描边"为无。设置完成后，绘制一个与画板等大的矩形。

步骤/02 接下来制作杯身。选择工具箱中的"钢笔工具"，在控制栏中设置"填充"为白色，"描边"为无。设置完成后，在灰色矩形中间部位绘制图形。

步骤/03 选择工具箱中的"圆角矩形工具"，在控制栏中设置"填充"为灰色，"描边"为无，"圆角半径"为1mm。设置完成后，在杯身图形顶部绘制图形。

步骤/04 接着在杯身底部添加山水图形。将素材"1.ai"打开，复制部分背景，粘贴到当前操作文档底部位置，并将其适当缩小。

步骤/05 山水素材有超出杯身的部分，需要将其进行隐藏处理。将白色的杯身图形复制一份，放在山水素材上方位置。然后将复制得到的图形和底部素材选中，使用快捷键Ctrl+7创建剪切蒙版，将素材不需要的部分隐藏。

步骤/06 接下来在纸杯上方添加标志。将制作完成的标志文档打开，把标志复制一份，放在杯身中间部位，并将其适当缩小。此时纸杯制作完成。

10.5.10 制作企业广告

案例效果：

操作步骤：

步骤/01 首先新建一个"宽度"为3500mm，"高度"为1500mm，"方向"为横向的空白文档。接着选择工具箱中的"矩形工具"，在控制栏中设置"填充"为白色，"描边"为无。设置完成后，绘制一个与画板等大的矩形。

步骤/02 接下来在文档中添加山水图形。将素材"1.ai"打开，把较宽的背景元素选中，复制一份放在当前操作文档上方，并将其适当放大。

步骤/03 将素材选中，在"透明度"面板中设置"不透明度"为50%。

步骤/04 效果如图所示。

步骤/05 下面在文档左上角添加标志，并将其适当缩小。

步骤/06 接着在文档中添加文字。选择工具箱中的"文字工具"，在画板中间偏右部位输入文字。选择该文字，在控制栏中设置"填充"为黑色，"描边"为无，同时设置合适的字体、字号。

步骤/07 继续使用"文字工具"，在主标题文字下方单击，输入其他文字。通过文字的大小对比，增强版面的灵活感。

步骤/08 将标志中的祥云图形选中，复制一份，放在主标题文字中间的空白部位，调整图形摆放顺序并将其适当放大。

步骤/09 把在主标题文字中间的祥云图形选中并右击，在弹出的快捷菜单中选择"变换>镜像"命令，在"镜像"对话框中选择"垂直"单选按钮，设置完成后单击"复制"按钮。

步骤/10 将图形进行垂直方向对称的同时复制一份，然后将复制得到的图形适当缩小，放在副标题文字左侧部位。

步骤/11 选择工具箱中的"矩形工具"，在控制栏中设置"填充"为灰色，"描边"为无。设置完成后，在画板底部绘制一个长条矩形。

步骤/12 接着在灰色的长条矩形上方添加文字。将制作完成的文件袋打开，把文件袋背面底部的文字选中，复制一份，放在当前文档灰色矩形上方，并将文字字号适当调大。

步骤/13 接下来将在副标题文字左侧的祥云图形选中，复制三份，放在底部文字之间的空白位置，并对图形大小进行适当调整。此时广告牌制作完成。

10.5.11 VI画册排版

案例效果：

操作步骤：

步骤/01 执行"文件>新建"命令，在"新建文档"对话框中单击"打印"按钮，在弹出的界面中选择A4。接着在右侧设置"方向"为竖向，"画板"为13，设置完成后单击"创建"按钮。

步骤/02 效果如图所示。

步骤/03 接着制作画册封面。选择工具箱中的"矩形工具"，在控制栏中设置"填充"为白色，"描边"为无。设置完成后，绘制一个与画板1等大的矩形。

步骤/04 接下来在白色矩形底部添加山水素材，在控制栏中设置"不透明度"为50%。

步骤/05 下面在封面画板右上角添加标志。将制作完成的标志文档打开，把标志复制一

份，放在当前画板右上角位置，并将标志适当缩小。

步骤/06 接着在封面画板中间部位添加文字。选择工具箱中的"直排文字工具"，在封面中间部位输入三组文字。

步骤/07 选择工具箱中的"直线段工具"，在控制栏中设置"填充"为无，"描边"为黑色，"粗细"为0.01pt。设置完成后，在文字中间部位按住Shift键的同时按住鼠标左键，自上向下拖曳绘制一条垂直直线段。

步骤/08 此时画册封面制作完成。

步骤/09 下面制作画册内页效果。从案例效果中可以看出，内页的版式是统一的格式，因此只需制作出一个内页的页眉与页脚效果，将其复制多份，放在其他内页画板上方即可。将封面的白色背景矩形复制一份，放在画板2上方。

步骤/10 接着绘制在页眉上方用于呈现文字的矩形载体。选择工具箱中的"矩形工具"，在控制栏中设置"填充"为土黄色，"描边"为无。设置完成后，在画板2顶部绘制图形。

步骤/11 下面在土黄色长条矩形上方添加文字。选择工具箱中的"文字工具"，在土黄色矩形左侧输入文字。选择该文字，在控制栏中设

置"填充"为白色,"描边"为白色,"粗细"为0.5pt,同时设置合适的字体、字号。

步骤/12 接着继续使用"文字工具",在已有文字下方和右侧单击,输入其他文字。

步骤/13 选择工具箱中的"直线段工具",在控制栏中设置"填充"为无,"描边"为白色,"粗细"为0.75pt。设置完成后,在左侧文字中间部位绘制一条直线段。

步骤/14 接下来制作页脚。将封面标志中的祥云图形复制一份,放在画板2右下角位置,并将其适当放大并旋转。

步骤/15 接着在图形左上角添加页码数字。选择工具箱中的"文字工具",在祥云图形左上角输入文字。选择该文字,在控制栏中设置"填充"为土黄色,"描边"为无,同时设置合适的字体、字号。

步骤/16 将内页所有文字以及图形对象选中,复制三份放在画板3、4、5上方,同时对相应的页码数字进行更改。

步骤/17 再次复制七份,放在画板5、6、7、8、9、10、11上方。然后将页眉中的"基础部分"文字更改"应用部分",同时对页码数字也进行相应的调整。

步骤/18 下面制作内页第一页——标志的呈现效果。选择工具箱中的"文字工具",在土黄色矩形下方输入文字。选择该文字,在控制栏

中设置"填充"为黑色,"描边"为无,同时设置合适的字体、字号,"对齐方式"为"左对齐"。

步骤/19 将文字选中,在打开的"字符"面板中设置"行间距"为27pt。

步骤/20 将在封面右上角的标志选中,复制一份放在该画板中间位置,并将其适当放大。此时标志展示内页制作完成。

步骤/21 接着制作内页第二页——墨稿和反白稿的呈现效果。将标志内页左上角的主标题文字复制一份,放在当前画板左侧,并对文字内容进行更改。

步骤/22 将标志内页的标志复制一份,放在主标题文字下方位置,然后将标志整体填充为黑色,此时标志墨稿制作完成。

步骤/23 接下来制作反白稿。将左上角的标题文字复制一份,放在下方位置,对文字内容进行更改。

步骤/24 选择工具箱中的"矩形工具",在控制栏中设置"填充"为黑色,"描边"为

无。设置完成后，绘制一个黑色矩形，作为标志呈现载体。

步骤/25 将墨稿标志复制一份，放在黑色矩形上方，并将其填充为白色。此时墨稿和反白稿内页制作完成。

步骤/26 下面制作内页第三页——标准色的呈现效果。将墨稿内页的主标题文字复制一份，放在标准色内页左侧位置，并对文字内容进行更改。

步骤/27 将制作完成的标准色文档打开，把不同颜色的长条矩形和相应的色块数值文字选

中，复制一份，放在当前操作画板中间部位。此时企业标准色内页制作完成。

步骤/28 用同样的方法制作标准字内页。

步骤/29 下面制作内页第五页——企业名片的呈现效果。将标准字内页的主标题文字复制一份，放在当前画板左侧位置，并对文字内容进行更改。

步骤/30 将制作完成的名片文档打开，把名片正面所有对象选中复制一份。接着回到当前

操作画板，放在中间偏左部位，并将其适当放大，然后使用快捷键Ctrl+G进行编组。

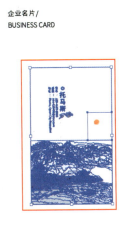

步骤/31 接着为名片添加投影效果，增强层次立体感。在名片编组图形选中状态下，执行"效果>风格化>投影"命令，在"投影"对话框中设置"模式"为"正片叠底"，"不透明度"为70%，"X位移"为1mm，"Y位移"为1mm，"模糊"为1mm，"颜色"为黑色，设置完成后单击"确定"按钮。

步骤/32 效果如图所示。

步骤/33 接下来使用同样的方式制作名片背面立体展示效果，此时名片内页制作完成。

步骤/34 下面使用同样的方式制作企业信封、信纸、文件袋、工作证、纸杯、户外广告牌的展示效果。

步骤/35 接下来制作画册封底。将封面的白色背景矩形复制一份，放在最后一个画板上方。

步骤/36 复制背景素材，放在封底画板下方位置，并将其适当放大。

步骤/37 将封面右上角的标志复制一份，放在封底画板中间部位，并将其适当缩小。

步骤/38 接着在封面底部添加文字，丰富版面细节效果。

步骤/39 到这里，VI画册就制作完成了。